家庭生活攝影

如何拍出生動的居家生活照

家庭生活攝影

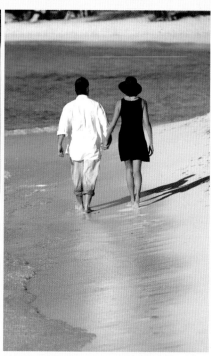

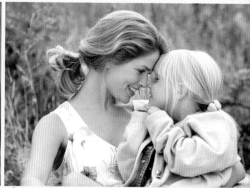

如何拍出生動的居家生活照

捕捉生活中的珍貴時光，
即學即用的攝影指南

Steve Bavister 著

張宏聲 校審

視傳文化事業有限公司

家庭生活攝影
如何拍出生動的家居生活照

TAKE BETTER FAMILY PHOTOS
*AN EASY-TO-USE GUIDE FOR CAPTURING
LIFE'S MOST TREASURED EVENTS*

著 作 人：STEVE BAVISTER

校　　審：張宏聲

翻　　譯：郭慧琳、林延德

發 行 人：顏義勇

編 輯 人：曾大福

中文編輯：陳聆智

封面構成：鄭貴恆

出 版 者：視傳文化事業有限公司
　　　　　永和市永平路12巷3號1樓

電話：(02)29246861 (代表號)

傳真：(02)29219671

印刷：香港 Midas Printing Group Limited

郵政劃撥：17919163視傳文化事業有限公司

每冊新台幣：560元

行政院新聞局局版臺業字第6068號

中文版權合法取得‧未經同意不得翻印

◎本書如有裝訂錯誤破損缺頁請寄回退換◎

ISBN 957-28223-8-1

2003年9月1日　初版一刷

A DAVID & CHARLES BOOK

First published in 2002 in the UK by
David & Charles
Brunel House
Newton Abbot
Devon

Copyright © 2002 Quarto
Publishing plc

ISBN 0 7153 1374 6

QUAR.SMIL

Conceived, designed, and produced by
Quarto Publishing plc
The Old Brewery
6 Blundell Street
London N7 9BH
Project Editor Nadia Naqib
Art Editor Karla Jennings
Designers Karin Skånberg, Michelle Stamp
Text Editors Mary Senechal, Sarah Hoggett
Assistant Art Director Penny Cobb
Picture Research Sandra Assersohn
Photographer Will White
Illustrator Raymond Turvey
Photoshop Designer Trevor Newman
Indexer Dorothy Frame
Art Director Moira Clinch
Publisher Piers Spence
Manufactured by
Pica Digital PTE Ltd, Singapore
Printed by
Midas Printing International Limited, China

目錄

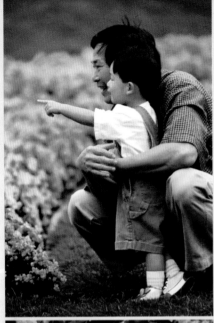

序言

自一百六十多年前攝影術被人類發明至今，已不知拍攝出了多少張的照片。其中以人物為被攝主體的，更是不知凡幾，但可確定的是，這個比例一定相當的高。

人物是最普遍的被攝題材—每個人都為朋友及家人拍攝照片。但大多數的結果都是令人失望的，因為未能完全掌握住被攝者的個性，或錯失了關鍵的那一刹那。即便是與你十分熟識的人，也可能在面對相機的那一當下，因為緊張或過於興奮而不知所措，因而擺出了不適切的姿勢，以致破壞了整個畫面。其他諸如不適當的採光、紅眼與不良的構圖，都將使得照片的結果令人失望。

所有的失敗最主要皆筆因於，大部份的攝影者都只是拿起相機便輕率的按下快門，根本未曾思考自己想獲得的是怎樣的結果，以及在當時的情況下，如何才能獲致最佳的效果。然而只有經由正確的步驟與方法—利用自然儀態的導引技巧、適宜的採光與精心的構圖——一張照片才可能呈現出被攝者真實的個性及永恆的肖像，這也將是珍貴片刻的永恆紀念。

本書經由精心的規劃與設計，將一步一步的引領你，體驗拍攝出好的家庭生活照所必備的重要技巧。這些實用的技巧，是作者累積了二十五年專業人像攝影的精髓，並配合數百幀卓越的影像與詳實的解說，使你能輕而易舉的發展出自身的觀察力，並能提昇所拍攝影像的水準。

在「人像攝影的拍攝要點」章節中，包含了隱藏式拍攝法、取景與構圖、採光、道具等單元。此外在其他的篇章中，也深入的探討了具特殊挑戰性的雙人配對與團體攝影，以及悅人的嬰兒與孩童照的拍攝。其他諸如從婚宴到節慶假期等各種不同情境的特殊事件拍攝，也都有所著墨。

當然，攝影術也經歷了數次重大的變革，如今隨著數位影像的日益風行，勢必將會取代傳統的軟片。數位影像的優點顯而易見：不再有軟片與沖印的花費，可以立即欣賞拍攝的成果，並且一旦輸入電腦後，更可隨心所欲地將影像加以變化。類似這些額外選擇性的技巧，都將會在「數位對話」的章節中深入討論。

但不論你所使用的相機是屬於傳統軟片式的，還是數位式的，要拍出成功的人像照，其秘訣都是相同的。畢竟，家庭生活照的好壞，並不會因所使用相機的複雜或先進而改變—要使拍攝的結果與眾不同，唯有將攝影的知識與一些簡單的儀態導引技巧，適切地運用到被攝者的身上才能達成。你或許會想，這些技巧你若有則罷，若沒有，也莫可奈何。但事實上絕非如此，這些技巧都是可以經由培養訓練出來的—這本書的目的，正是要告訴你如何做到。

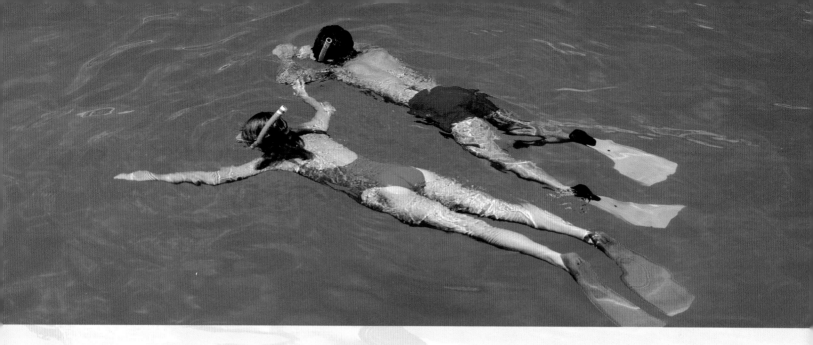

校審序

攝影，在一般的家庭中所扮演的，是一個聯繫情感、記錄生活點滴與散播歡樂的角色！

在執教的20多年中，往往聽見周遭的朋友與學生們，述說他們是如何地失望於，無法如預期般成功的記錄下許多生命中重要的篇章與時刻！

隨著科技的進步與數位時代的來臨，已有愈來愈多的家庭，開始利用數位相機，來做為生活記錄的工具。由於數位相機具有即拍即看的優異功能，因而使得拍攝的成敗立即可見；在表面上看來，這似乎大幅降低了拍攝時的失敗率，但實則由於拍攝失敗的作品，都早已經由相機的即時預覽後，過濾刪除重拍！

依筆者觀之，數位攝影事實上僅「刺激了消費者按下快門的次數與頻率」，但卻「大大減少了拍攝時應有的思考」！

因此，所攝得的作品，大多是「徒具影像的外觀畫質」，而「缺乏影像生動的實質內涵」！

坦白地說，不論您所使用的，是哪一種相機，它們都只不過是「影像記錄的工具罷了」：品質精良的相機，對於影像的「畫質」或有改善，但對於「影像內涵的提昇」，可說是沒有絲毫的影響！

年初於國際書展時，偶見此書，經翻閱後發現，這正是一本適合於一般家庭，從事居家生活攝影時不可或缺的好書，因此逐興起將之引薦國人的念頭。書中並不提及一般艱深難懂的攝影理論，以及複雜的相機操作等技術，它單純就實務的觀點，一一剖析，身為一位攝影者，該如何面對及掌控所處的各種拍攝狀況！

這其中包括了：如何解讀被攝者的個性、如何與被攝者進行溝通、如何導引不同年齡層（從嬰兒到年長者）與不同人數（從單一個人到團體）的被攝者擺出姿勢、如何創造怡人的拍攝情境、以及如何掌握住決定性的瞬間等課題…。凡此種種的技巧，都無須您在攝影的器材與設備上，作任何額外的投資，您只需循著書中的步驟，依著資深專業攝影師所分享的實戰經驗與心得，將其實踐於您每一次的拍攝中，因此，無論您目前所使用的是「傻瓜相機」，或複雜的「單眼相機」，甚至是走在時代尖端的「數位相機」，您都將驚訝地發現，您是如何在一念之間，能將原本貧乏的生活記錄，轉而成為生動且耐人尋味的傳世之作！

但願這本居家生活攝影的「百科寶典」，能為您及您的家人、親友，帶來更大的攝影樂趣與成就！

張宏聲

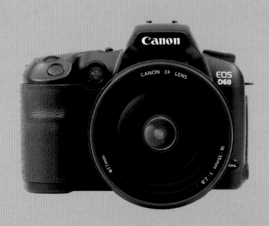

影像的捕捉

　　攝影的世界正不斷快速的變遷，時至今日，使用數位相機的人愈來愈多。數位相機的優點不容抹煞，但不可否認的，利用數位攝影在拍攝人物方面時也有其缺點。這也使得，傳統的相機仍能佔有一席之地，如常用的，35mm的小型自動相機，先進式相機 (APS) ，以及單眼反光相機 (SLR)。如果你想要為你親密鍾愛的人，拍攝出令人討喜的照片，那麼，適當鏡頭的選擇也是相當重要的考量。

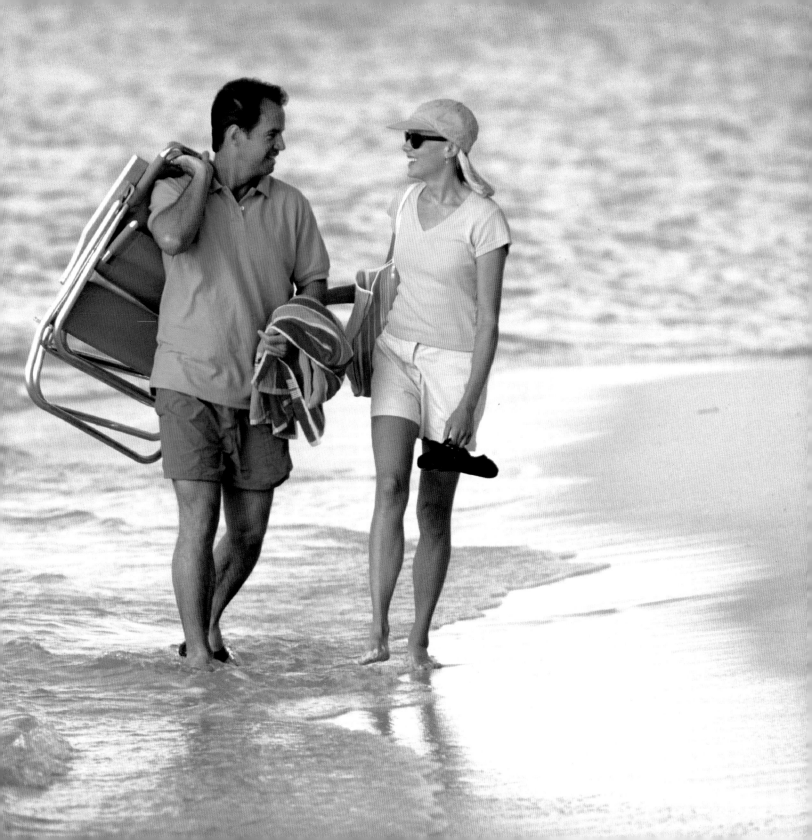

傳統式相機

傳統相機在拍照時能為你掌握全局，或是說為你管理好技術方面的事。
無論是那一樣，傳統相機都讓你有寬廣的創意空間。

儘管數位攝影的成長日益精進，但仍有許多理由可讓你繼續使用傳統式的相機。傳統的軟片已成功地記錄影像超過160年以上，相對於數位攝影的設備而言，若想要拍出高畫質的作品，傳統的軟片無論是在價錢和沖洗上都是十分經濟的。雖然無法像數位相機一般可立即觀看到所拍攝的影像，但你還是可將相片掃瞄進電腦中，盡情享受以電腦操控數位影像的樂趣。在拍攝連續性的畫面時，傳統相機則尤具優勢（參見第100頁）。多年來曾流行過各種不同畫幅規格的相機，但其中有兩種規格—35mm和先進式相機(APS)，是至今穩定使用的規格。

35mm相機

35mm相機是在1930年代所發展出來的，它是目前市面上最被廣為使用的片幅尺寸。數以百萬計的35mm相機銷售於世界各地，如此大的產量，使得它的價格比起以往要便宜許多。此外，消費者可以在精巧式全自動的35mm相機，與單眼反光式相機(SLR)間作選擇，前者提供了相當的便利性，而後者則提供了拍攝時自由發揮地創意空間。

35mm精巧式自動相機 (compact cameras)

精巧式自動相機是為了使用時便於操作而設計的，大多數的此款相機都是全自動的，具備了程式化的曝光系統，為你預設了所有拍攝時所須的設定：自動對焦或焦點固定式的鏡頭、可強制控制閃光的內建式閃光燈，全自動的捲片系統、此外，多半還搭配有變焦鏡頭。大多數的35mm精巧式自動相機，都可讓你拿起相機對著被攝主體，不必擔心技術上的瑣事，就能拍出好的相片。從精巧式自動相機的名稱，我們就不難想見這種相機一定是既小巧又便於攜帶；不過晚近一些新款的機型，也由於鏡頭的變焦範圍較廣，因此使得機身的體積稍微增大。

相機的原理

所有的相機，無論其結構是多麼地複雜，但其基本的設計都是相同的。鏡頭是由能將光線折射的光學玻璃所製造而成的，它的功能在使被攝主體的影像能聚焦於軟片上。快門的功能則在控制光線，使快門按鈕在被按下之前，防止光線投射到軟片上。在鏡頭的內部有許多葉片，稱為光圈，可以使鏡頭的透光孔徑開大或縮小，藉以控制光線穿過的光量。觀景窗則讓你可以預先得知，被攝主體的被攝範圍。軟片則是使影像得以記錄於其上，不過數位相機是不須使用軟片的。

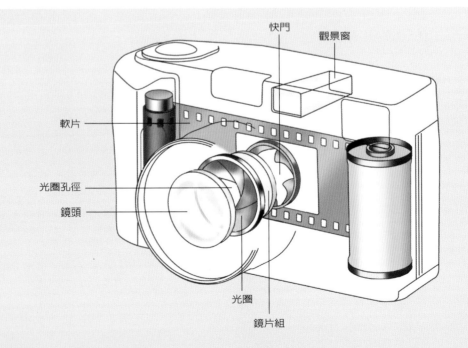

快門　觀景窗

軟片

光圈孔徑

鏡頭

光圈

鏡片組

典型的35mm精巧式自動相機

變焦鏡頭

變焦鏡頭在許多35mm精巧式自動相機上已屬標準配備,即使是許多便宜的機種也都具備。

閃光燈

內建式閃光燈,具有數種不同的閃光模式以提供多樣性的選擇。

觀景窗

直觀式觀景窗,能有效的顯示位於畫面中,中距離和無限遠處的被攝範圍,不過對於近距特寫時,取景的畫面範圍就比較不準確。

全景模式

某些機型上可以選擇以全景的模式拍攝,將位於風景前一群人的影像,以細長形的構圖方式呈現。

自動對焦

大多數的機型,都配備有精確的自動對焦系統。

曝光

程式化的曝光系統,提供了不同的快門速度與光圈間的搭配組合。

軟片

高品質的35mm軟片,具有各種不同的型式,無論是彩色、黑白或是幻燈片(透明片),都能很容易的買到—而且沖印的費用也不貴。

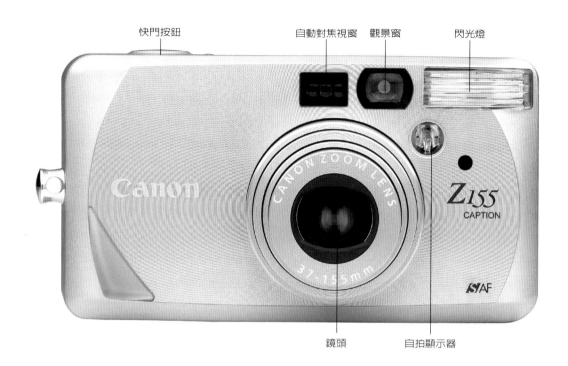

快門按鈕　自動對焦視窗　觀景窗　閃光燈

鏡頭　自拍顯示器

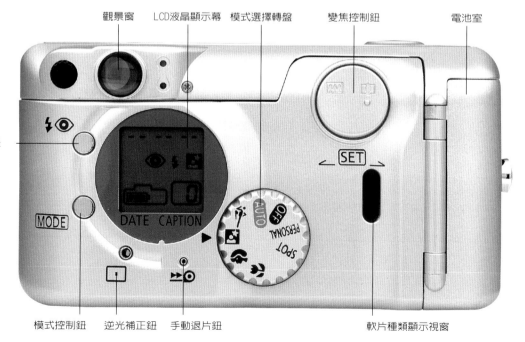

觀景窗　LCD液晶顯示幕　模式選擇轉盤　變焦控制鈕　電池室

閃光燈控制鈕

模式控制鈕　逆光補正鈕　手動退片鈕　軟片種類顯示視窗

單眼反光相機的原理

　　單眼反光相機之名,其來有自。因為在這型相機的內部有一套反射式的觀景系統,可以讓你在拍攝之前,由觀景器裡看到你所要拍攝的畫面。在光圈全開的情況下,快門將軟片遮住,光線則經由鏡頭進入相機,由一面反光鏡將光線反射到對焦屏上,並進入五稜鏡,而五稜鏡再將影像轉正,呈現在觀景窗中,供攝影師觀看。由此你自觀景窗中所看到的影像,與相機鏡頭所看到的影像是完全相同的。當你按下快門拍照時,反光鏡向上掀起,光圈縮小至曝光所需的適當大小,快門則打開,讓光線投射在軟片上,完成一張相片的拍攝。

對焦

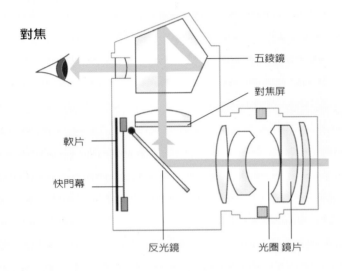

五稜鏡
對焦屏
軟片
快門幕
反光鏡
光圈　鏡片

曝光

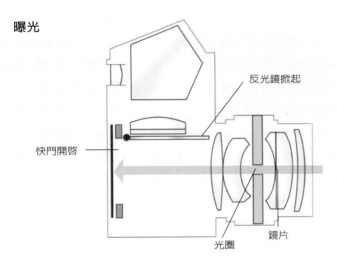

反光鏡掀起
快門開啓
光圈
鏡片

35mm 單眼反光相機

　　由於單眼反光相機提供了許多額外的功能,因此是拍攝具創意家庭相片的最佳選擇。首先,單眼反光相機其名稱之由來,係因其中的反射式觀景系統而得其名,它可讓你經由鏡頭的成像而直接取景,因此讓你獲得「所看即所得」的拍攝效果(參見左頁的插圖)。然而在精巧式自動相機上,觀景器則是另外獨立的,它是位於鏡頭的上方或旁邊,也就是說,鏡頭所見到的影像可能與觀景窗中所呈現出來的影像不盡相同(稱為「視差」)。當被攝體位於較遠時,因視差所導致的取景誤差,即可降低。不過當你距被攝主體較近時—例如要拍攝一張肩上景的人像照—由觀景窗中所見到的影像,就可能與鏡頭中所捕捉到的影像範圍差距甚大,因而導致被攝主體的部分影像未能納入畫面之中。

　　第二,在使用單眼反光相機時,你可以更換鏡頭,不像精巧式自動相機上的鏡頭是固定的。當然,時下大部分精巧式自動相機也都配備了變焦鏡頭—一個具有不同焦距的鏡頭。近年來,這種鏡頭的變焦範圍日益擴大,變焦的範圍從35mm到80mm是稀鬆平常的。某些相機製造商甚至推出了配備35mm到200mm變焦鏡頭的精巧式自動相機。大部分的單眼反光相機也都會提供一個一般用途拍攝的「標準變焦鏡頭」。,變焦範圍從35mm到70,80,90或是105mm。不過,當使用單眼反光相機時,你則可以更換鏡頭,也就是說,你能夠使用焦距在這個範圍以外的其他鏡頭來拍攝。

　　第三,通常精巧式自動相機都有自動曝光的系統,因此這類相機有「舉起就拍」的方便性。而大部分的單眼反光相機卻能讓你自行的選擇快門速度和光圈,使你的創意得以無限地發揮。

▶▶ 術 語 解 讀

自動對焦(Auto focus) 大部分的精巧式自動相機和單眼反光相機都具有自動對焦系統。這種系統可以根據被攝體與相機之間的距離,自動設定鏡頭的焦點位置。大多數的相機在畫面的中央會有一個感應器,這可在觀景窗中看到。在拍攝取景時務必要使感應器對正被攝體的重要部位,如果取景時你的被攝主體位在觀景窗的中央範圍之外,則必須使用相機的焦點鎖定功能以避免被攝主體失焦(參見128頁)。簡單便宜的相機則具有「固定式的焦點系統」,將鏡頭的焦點預先設定,只要被攝主體距離攝影師1.5公尺(4.5英呎)至無限遠之間,那麼所拍出的相片一定會清楚。

典型的 35mm單眼反光相機

拍攝模式
許多不同的「模式」,可供使用者根據個人的喜好自行選擇。

曝光
完全經由程式控制的曝光系統,讓使用者能根據自己的創意,來控制快門速度和光圈。

鏡頭
具交換鏡頭的便利性,縱使當相機中裝有軟片時,也能更換不同的鏡頭。

反射式觀景
反射式觀景系統讓使用者得以透過鏡頭來觀景,使構圖更為準確。

先進的曝光系統
先進的「分區」曝光系統,使曝光的準確度達到最高。

閃光燈
閃光燈通常是內建的,並提供廣泛而富創意的選項控制。

自動捲片系統
內置捲片器最快能夠以每秒4張的速度捲片。

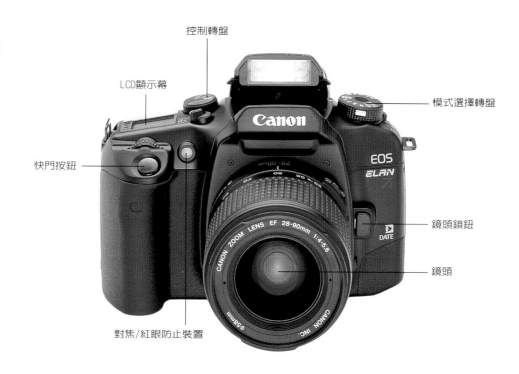

控制轉盤

LCD顯示幕

模式選擇轉盤

快門按鈕

鏡頭鎖鈕

鏡頭

對焦/紅眼防止裝置

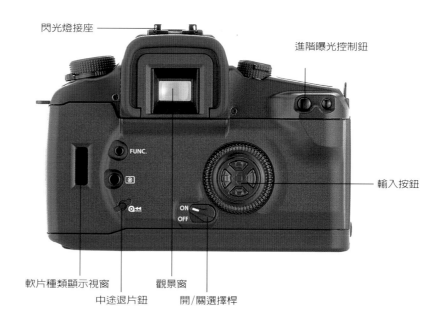

閃光燈接座

進階曝光控制鈕

輸入按鈕

軟片種類顯示視窗

中途退片鈕

觀景窗

開/關選擇桿

先進攝影系統 (APS)

先進攝影系統於1990年代中葉開始導入市場，剛開始時市場的反應冷淡，不過之後便很快地穩定成長。先進攝影系統是將相機、軟片和沖印等設備聯結起來，成為一整套系統。大多數的機型都具有自動對焦、自動測光、內建式閃光燈和捲片器─這使得在拍攝家庭生活照時很容易上手。先進攝影系統同樣具有精巧式自動相機和單眼反光相機兩種選擇，不過精巧式自動相機還是較受歡迎。

先進攝影系統所開創的較小片幅格式，是它眾多優點中的精髓。它的軟片是裝在一個密封的匣子中，你只要將整個軟片匣投入相機的軟片室中即可，接下來的上片與退片的操作都簡單無比。先進攝影系統所使用的軟片尺寸，比 3 5 m m 的 軟 片 稍 窄 ， 每 張 畫 幅 的 尺 寸 是 16.7X30.2mm(3/5X1$\frac{1}{5}$英吋)─是35mm軟片每張畫幅尺寸24X36mm(1X1$\frac{1}{2}$英吋)的百分之六十。同時它的軟片也比較薄，因此在軟片匣內可以捲得較為緊密，這也使得軟片匣得以變得更小、更輕。

對許多人來說，使用先進攝影系統最主要的好處，在

於─在同一卷軟片中─它提供了三種不同的片幅格式供選擇，可以沖印出三種不同尺寸的相片。規格"C"是典型35mm的2:3的比例，可沖印出一般15X10公分 (6X4英吋)的相片；規格"H"是9:16的比例，可沖印出18X10公分 (7X4英吋)的相片；規格"P"則是1:3的比例可以沖印出25X8.75公分 (10X3.5英吋)或29X10公分 (11.5X4英吋)的全景相片。事實上，相片都是以規格"H"所拍攝的，等到沖印相片的階段再做裁切。這點你從伴隨相片所提供的索引相片，就可清楚得知。索引相片是非常有用的參考，在加洗相片時很有幫助。

先進攝影系統的另一項重要發展，是資訊交換(IX)。當拍攝相片時。沿著軟片的邊緣有一條磁區，會記錄下拍攝的日期、時間、標題、印相的型式、軟片定位、是否使用閃光燈、被攝主體的亮度和曝光數據等資料。接下來在沖印的階段，沖印店就可根據這些資料作調整，以確保所沖印出來的相片在色彩平衡及色彩濃度上，都能獲致最佳的效果。

C 格式

在先進攝影系統的相機上，片幅選擇鈕可以讓你選擇三種不同的相片比例：由左至右分別是，C(2:3)，H(9:16)和P(1:3)。事實上，影像都是以H的片幅格式所拍攝下來，而在沖印的階段再做裁切，以獲其他規格的片幅格式。在裁切格式後，接下來就被放大到想要的尺寸。

H 格式

P 格式

典型的先進攝影系統相機

軟片填裝

軟片的填裝簡單無比—只要把軟片匣投入，再關上相機背蓋就成了。完全不會有軟片不小心被曝光的危險。

軟片匣

軟片匣比35mm的軟片更小更輕。

日期時間按鈕

日期時間按鈕，使你可以在每一張相片上做詳細的記錄。

軟片中途更換裝置

軟片中途更換裝置使你可以在一卷軟片未拍完時就先取出，等到要繼續拍攝時再裝入，接著之前未拍完的部分繼續拍攝。

片頭/標題功能

片頭/標題功能可以讓你為自己所拍攝的影像加上名稱或評語。

印相數量按鈕

印相數量按鈕使你可以事先就選擇你所要加洗的相片數量，如果相片中有四個人你就可以事先預訂沖印四張。

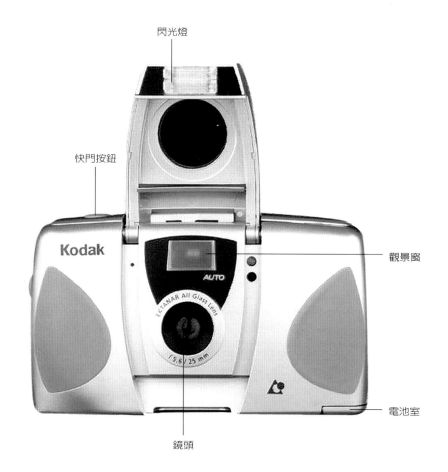

閃光燈

快門按鈕

觀景窗

電池室

鏡頭

軟片感光度

軟片有各種不同的感光速度，或感度可供選擇。感光度是根據ISO(國際標準組織)的評定，區分為低感光度(ISO25-50)、中感光度(ISO100-200)、高感光度(ISO400-800)、和超高感光度(ISO1600-3200)四種。軟片的感光度愈高，對光線的感應就愈靈敏，因此需要少量的光線就能拍攝出令人滿意的作品。然而軟片的感光度愈高，粒子就愈粗、愈明顯，相片上影像的銳利度和色彩飽和度都會降低。不過近年來，高感光度軟片的品質已大幅改善。當利用混合光源拍攝，尤其是當使用變焦鏡頭時，ISO400度的軟片是很理想的選擇，在光源充足的情況下，則不妨選擇ISO200度的軟片，若光線十分不足時，則選用ISO800甚至ISO1600度的軟片。

拍立得攝影

　　拍立得相機能在約一分鐘左右的時間內，拍攝顯像完成，諸如寶麗萊、柯達、富士等公司都推出有類似的產品，現今仍廣泛的被使用中。此類型的相機略嫌笨重，所使用的軟片也較昂貴，而拍攝出的品質也令人存疑。使用這種相機唯一的好處，就是當一拍攝完你便可立即的看到結果。如果你目前已經擁有拍立得相機，那麼或許有時還派得上用場。但如果你正打算要買一架拍立得相機，那麼數位相機一同樣也可以讓你在彈指之間就看到拍攝的結果一儘管其價位高出甚多，不過那將會是個較好的選擇。

一次性使用式相機

　　一次性使用式相機—也稱為拋棄式相機—是將軟片與鏡頭及機身結合起來的套裝產品。我們由它的名稱望文生義，這種相機只供你拍攝一卷軟片，拍攝完要沖洗時必須連同相機一起交給沖印店處理。如果還要繼續拍攝，就必須再買一架相機。一次性使用的相機，對於臨時性的拍攝需求很有用，不過因為這種相機缺少諸如變焦鏡頭、閃光燈控制等配備，因而使得它們的使用範圍受到限制。大多數一次性使用相機，其內部使用的都是35mm的軟片，但在市面上，你也可看到數款先進式攝影系統(APS)的一次性使用相機。

　　如果，要你將平常使用的相機帶去海邊會令你擔心，那麼一次性使用的相機將是另一種選擇。如果你要進行水底活動，甚至還可以選擇防水式的機型。

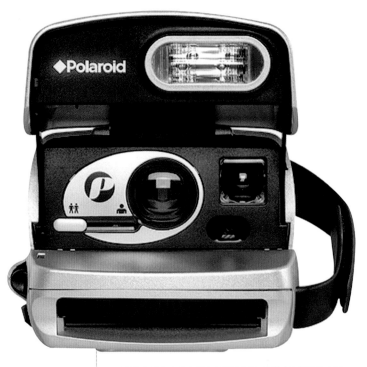

拍立得相機曾在宴會的場合中風行多年，因為它可以讓你立即看到拍攝的結果。然而，近年來卻逐漸被數位相機取代。與拍立得相機相比，數位相機不但能提供許多相同的功能，更可在之後加印出相片。

一次性使用的拋棄式相機，買來時軟片就已裝好在相機內，當整卷軟片都拍攝完畢時，必須將軟片連同整架相機都交給沖印店作處理。這類相機也有各種不同的型式可供選擇，不過所拍攝出的相片品質都無法與35mm精巧式自動相機或單眼反光相機相提並論。

▶▶ 術 語 解 讀

紙卷式軟片 (Rollfilm)

一般的35mm軟片，都是裝在一個緊密質輕的軟片殼中，而紙卷式軟片在出售時則是捲在一個開放式的捲軸上，並襯著一張黑色不透光的背紙。紙卷式軟片使用於120中型相機，多為專業攝影師所使用。120軟片依所使用片匣規格的不同，可分為以下各種不同尺幅的畫面，包括6X4.5cm(2 1/2X1 4/5英吋)和6X6cm(2 1/3X2 1/3英吋)。這些片幅的尺寸，比35mm軟片的片幅為大，因此，所拍攝出的相片品質會優越許多。

如果你有興趣成為一位專業攝影師，一架中型的單眼反光相機絕對是值得購買的。大多數的單眼反光相機都是使用35mm的小型軟片，而中型的單眼反光相機則使用尺寸規格較大的軟片，當所拍攝出的作品，需要將影像大幅放大時，能獲得較佳的效果。

中型和大型相機

如果你想獲得最高畫質的攝影作品，那麼不妨考慮購買專業攝影師所使用的中型或是大型相機。這類相機通常體積較大且較重，而且僅有基本的功能配備，並不真正適合業餘的人士使用。不過近年來一些新的機型，也逐漸具有自動對焦、內建式閃光燈、自動曝光等功能，使用起來已可像35mm和先進式相機般地容易了。如果你很少會將作品放大到20X28cm(8X11英吋)以上的尺寸來觀看的話，那麼也不容易看出使用了這種相機之後，對相片的品質會有所提升，因此投下重金購買這種相機的意義也就不大了。

如果你有一架類似圖中這種1970年代推出的110老式相機，只要在它能力範圍所及，一樣能拍出令人滿意的作品。不過，較先進的相機所提供的影像品質還是比較優越。

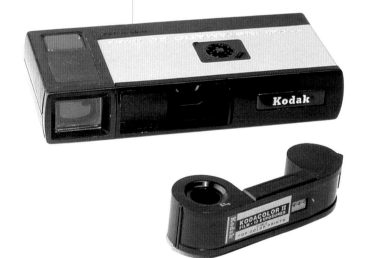

老式相機

在35mm和先進式相機成為消費者穩定使用的規格之前，曾有過另一些不同片幅規格的相機，其中包括了110、126和碟式相機，而其中仍有許多機種目前仍被使用中，諸如120、127等老式使用紙卷式軟片的相機。雖說老琴仍然能奏出美妙的樂章，不過這些老式相機以今日的標準來看，已顯得不夠精密，且所拍攝出來的影像品質與近代的相機相比，也相形見絀。在老式的相機中，通常只具備簡單的基本曝光系統，使得這些相機僅適合在光線明亮的場合下拍攝，若遇到其他採光較複雜的情況便無法得心應手。老式相機上的閃光燈系統，使用起來也是時成時敗，無法確實掌握，而且閃光燈泡也不易購得。在某些老式的相機中，因為所使用軟片畫幅的規格很小，即使是沖印一般尺寸的相片時，影像的畫質，也顯得不夠銳利。如果平均在一年中，你都會拍上好幾卷軟片，那你確實值得考慮，升級購買一架較為現代化的相機。

數位相機

數位相機能帶給你─以及你的被攝主體─立即觀看拍攝結果的興奮，同時也使你能夠掌控將一張相片，從開始拍攝到將它列印出來的完整過程。

　　大多數的數位相機，在你按下快門之後的幾秒鐘內，就可將你所拍攝的相片顯示在它的液晶顯示器上，讓你檢視，以便在你拍攝下一張相片之前，先確認這張是否滿意。並且，你再也不需要去購買軟片了。當相機內的可更替式記憶卡儲存滿時，只要將所儲存的影像轉存到電腦中，再將記憶卡上的影像資料清除之後，便可以再度重新開始拍攝。

　　數位影像的品質一直比不上傳統的軟片，這種情況一直到最近才獲得改善。技術上的進展，使得時下的數位相機，已可輕而易舉的拍攝出品質良好的相片，即使列印成A4尺寸(20X28 cm〔8X11英吋〕)的噴墨相片時，品質都可被接受─甚至有些還可以列印成A3尺寸(28X43cm〔11X17英吋〕)的相片。

數位相機的選購

　　當選購一架數位相機時，最重要的考慮因素就是解析度。數位相機內的電荷耦合元件(CCD)所捕捉到的影像，

什麼是CCD？

　　雖然數位相機的鏡頭、光圈和快門，其功能原理和傳統的相機完全相同，然而，數位相機在影像記錄的方法上卻大不相同。在過去的160年當中，攝影時影像都是先記錄在以明膠製成，塗佈有感光乳劑的軟片上，稍後再行沖印。使用數位相機拍攝時，則是利用電荷耦合元件(CCD)來捕捉影像。電荷耦合元件是一個由具感光性的圖畫元素(畫素)所形成的矩陣，當光線照射在這些畫素上時，會使它們產生電荷，電荷的大小則與光照的量成比例。每一個畫素都是整個畫面的一個微小的部分，畫素的總數決定了最終影像的解析度。廣告資料中用來描述電荷耦合元件(CCD)規格的數字，即是畫素的總數(例如，200萬)，有時你也可能看到兩個數字(例如，1800X1200)，這是CCD圖像的尺寸以畫素來表示的另一種方式。

是由許多彩色的小圓點─稱為畫素(由圖畫【Picture】和元素【Element】兩個名詞所構成的新名詞)─所組成的。解析度愈高，則記錄下來的畫素也愈多，也就是影像中的畫素也愈多，因此在螢幕上所看到的，或是列印出來的相片品質也愈佳。檢視商品廣告資料中所引述的解析度的數據，就可以得知拍攝時的實際畫素是多少。有些廣告商會略過解析度的數值，而代之以感應器的尺寸，或是提供經過軟體增益之後的畫素數據─軟體增益又稱為「插補」，藉此所獲得的影像會較柔化而不夠銳利。在選購數位相機時，你對解析度的最低要求應該訂在400萬畫素，如此，列印出一張A4相片的品質，大約與使用35mm相機拍攝所能得到的品質相當。除了少數太過基本的機型以外，大部分數位相機的解析度，應該都足夠業餘攝影所需。因此，除非是致力於達到專業的水準，否則沒有必要多花錢，去追求最高解析度。

> ▶▶ 術語解讀
>
> **插補、添寫 (Interpolation)** 這是利用軟體在既成的圖像上，增添新畫素的一種處理過程。電腦會先分析鄰近的一些畫素，然後在它們之間加進一些新畫素，新畫素的顏色則源自於鄰近原本畫素的顏色。這種處理有時可以做得相當成功，然而，添寫處理會降低畫面的品質。因此選購數位相機時，還是購買原本畫素總數就較高的機型為宜。

典型的數位相機

可更替式的儲存裝置

數位相機在拍攝時,是將影像儲存在可更替式的儲存卡內,這種記憶卡可以一再地重複使用。記憶卡內所能儲存的影像張數,端視卡內記憶體的容量和影像的解析度而定,影像的解析度愈高則所能儲存的影像張數就愈少。

電源

如果你經常使用相機上的液晶顯示器(LCD),會消耗相當大的電力—鹼性電池的電力會以驚人的速度被耗盡。因此許多相機的製造商會推出可使用充電電池的數位相機。

解析度

解析度是攸關影像品質的一個重要因素,係以電荷耦合元件(CCD)所捕捉的畫素數目來表示。畫素愈多,相片的品質就愈好。在選購數位相機時,你應該選擇具有400萬畫素的機型,這樣列印出來的相片品質才夠水準。

鏡頭

數位相機大多都具有變焦鏡頭,在選購數位相機時,你所應考慮的是光學變焦的倍率。有些數位相機是利用數位變焦,以提供相當高的放大倍率。但是數位變焦只是將所攝得影像的中央部分放大而已(參見第25頁)。

LCD 液晶螢幕

數位相機具有內建式的液晶顯示器,在拍攝時可藉以觀看構圖,並檢視、刪除、或是觀看先前已經儲存的影像。

影像控制

影像控制使你得以對先前所拍攝的相片,作回顧、清除、歸檔或是鎖定。相片在拍攝之後都會自動存檔,但經鎖定之後,可以防止不慎將之刪除或是被新的圖檔蓋過。

輸出插座

你的相機所拍攝的影像可以經由一條纜線自輸出插座下載至你的電腦中。某些機型甚至可以讓你將影像顯示在一般的電視銀幕,或是直接與印表機連接之後作列印輸出。

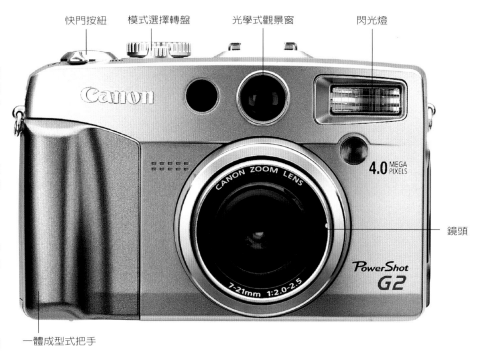

快門按紐　模式選擇轉盤　光學式觀景窗　閃光燈

4.0 MEGA PIXELS

鏡頭

一體成型式把手

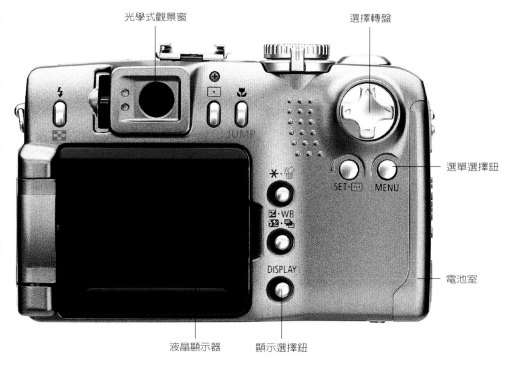

光學式觀景窗　選擇轉盤

選單選擇鈕

電池室

液晶顯示器　顯示選擇鈕

可更替式記憶卡

　　最初的數位相機是將影像儲存在內建的一個晶片上，如此一來，會受到許多的限制。例如一旦當晶片存滿時，在你將影像下載到電腦中之前，你的相機就無法再繼續拍攝。不過現在幾乎所有的機型都配備了可更替式記憶卡。在未將影像下載到電腦中的情況下，每一次數位相機所能拍攝的相片張數，取決於記憶卡的數目和容量，以及相機解析度的高低。解析度愈高時，圖檔就愈大，記憶卡所能容納的相片數目也就愈少了。

　　CompactFlash和SmartMedia是制定最久的兩種可更替式記憶卡系統，許多廠商都有生產。其他像是新力(Sony)生產的Memory Stick，和IBM的MicroDrive也都很好用。某些容量較大的記憶卡可以儲存數百張的相片──相當於滿滿一袋的傳統軟片。高容量的記憶卡雖然價錢較貴，但如果你打算長途旅行的話，是很有用的，這比起低容量一照滿就得更換的記憶卡，方便許多。記憶卡幾乎可以無限次的使用，有某家製造商保證它所生產的CompactFlash卡，可以使用至少一百萬次。

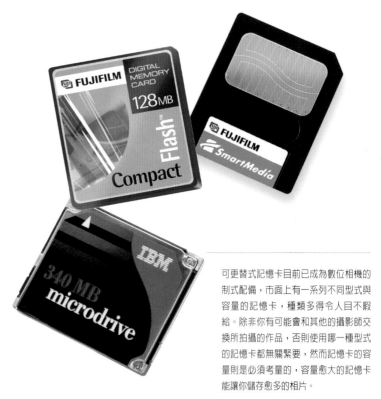

可更替式記憶卡目前已成為數位相機的制式配備，市面上有一系列不同型式與容量的記憶卡，種類多得令人目不暇給。除非你有可能會和其他的攝影師交換所拍攝的作品，否則使用哪一種型式的記憶卡都無關緊要，然而記憶卡的容量則是必須考量的，容量愈大的記憶卡能讓你儲存愈多的相片。

更替式記憶卡

　　在數位攝影中，記憶卡就相當於電子軟片，記憶卡有許多種不同的格式，數位相機所使用的格式種類，視製造商的設計而有不同。記憶卡的容量是以百萬位元作計算，百萬位元(Mb)是度量電腦中記憶體的單位──或者說是儲存資料的容量──相當於1,048,576位元。

　　記憶卡的容量通常是32或64百萬位元，不過128百萬位元或更高容量的記憶卡，也越來越普遍。因為一台數位相機，所拍攝的每張相片的最大解析度是固定的，如果你的記憶卡容量愈大，就能夠以最大解析度拍攝更多張的相片。雖然幾乎所有的機型，都容許你將儲存在記憶卡中的影像，壓縮成較小的電腦檔案，但是如此一來，列印出來的相片品質會變得較差。如果你的記憶卡儲存不了幾張高解析度的相片，那麼就不妨考慮買一片容量較高的記憶卡吧。

鏡頭

　　無論相機是利用什麼原理來記錄影像，鏡頭仍然是相機最重要的部分之一，因此選購數位相機時，應選擇聲譽卓著，光學品質精良的製造商。通常這是傳統式相機製造商較為專精的領域，由於多年的經驗使得他們對於鏡頭設計上錯綜複雜的細節，能有徹底的瞭解，同時也較易取得先進的技術和材料。

　　大多數的數位相機都附有變焦鏡頭，但是過大的變焦倍率並不見得是個優點。雖然能擁有一個頂級強而有力的變焦鏡頭是蠻具吸引力的，但如果相機沒有防手震的設計，那麼在拍攝時，則會有相機晃動的疑慮。另外，千萬別上了所謂「數位變焦」的當，有些機型能提供20倍的數位變焦──然而這只不過是將相片的中央部分放大而已，事實上這種功能，你可以在稍後利用影像處理軟體來達成。

不過近攝的功能卻是相當重要的。有些相機可以讓你將鏡頭推近至距被攝體僅1公分(1/2英吋)處作近距拍攝，以獲得戲劇性的透視效果。而有些相機則只能在20公分(8英吋)以外的距離拍攝。

影像控制與電池電力

數位相機上，讓你在按下快門之前，可事先構圖及拍攝後可預覽影像的液晶顯示器(LCD)，同樣有各種不同的尺寸和品質。大部分相機上所配備的是4.6公分(1 4/5英吋)TFT(薄膜式電晶體)的顯示器，有些相機則配備較大的螢幕，這在觀看時會較為方便。所有的液晶顯示器在陽光下都不容易將影像看得清楚，並且也都十分地耗電。因此，相機上若有一個一般光學式的觀景窗，也是很有用的——大多數的數位相機，但並非全部，都有這種觀景窗。

幾乎所有的數位相機上，都有一套完整的閃光燈系統，它的操作與傳統相機上的閃光燈相同——當有必要時會自動激發——但是在選購相機時，應注意相機所提供閃光模式的範圍，以便在需要保留自然光的氣氛時，能夠選擇將閃光燈關閉。

很少有數位相機提供可直接控制快門速度和光圈大小的功能——不過已有愈來愈多的相機具備了這樣的功能。如此，使得攝影者在拍攝時，得以藉由對相機的控制，來發揮個人的創意。可自行調整光圈及快門的另一項優點是，它能使你在處於較困難的採光情況下，讓主體得到適當的曝光調整——例如面向太陽逆光拍攝，或是主體背後是暗色調的背景等。「白平衡」控制也是一項有用的功能，它能夠去除因鎢絲燈或螢光燈所引起的色偏。

手感

相機在操作時的手感，往往純屬個人的喜好範圍。有些人中意小型的相機，而有些人則偏好厚實的機身。在購買相機之前，試拍是相當重要的，別盡信所謂的評比測試報告——評比的人可能與你有不同的喜好。不妨在店裡拍攝幾張，並看看所拍攝的結果，然後再將它們刪除掉。並且檢視外部控制盤上的標示是否容易讀取，觀景窗是否容易觀看，尤其當你是戴眼鏡的使用者，更需注意。

▶▶ 術 語 解 讀

解析度 這個名詞是用以描述在一幅影像中，對於細節層次的記錄能力。在傳統的軟片上，解析度是由感光乳劑中銀粒子的大小來決定，而在數位影像中，解析度的高低則是由畫素的數目來衡量。

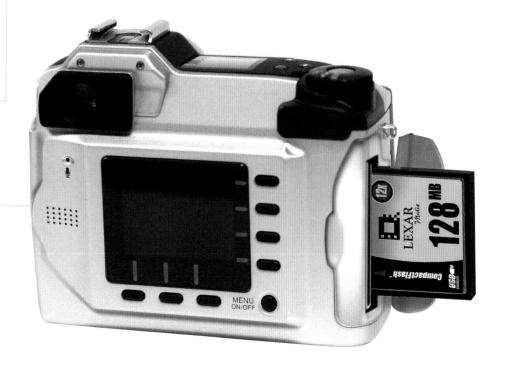

這架精巧的數位相機擁有一片高容量(128Mb)的可更替式記憶卡。在執持記憶卡時必須非常地小心，而且絕對不要讓水或沙接觸到你的記憶卡。一旦當你將影像捕捉在相機的記憶卡內，接下來便是直接經由相機或是經由讀卡機，將影像傳送到你的電腦中。（見22頁）

數位相機的使用

操作一台數位相機和操作一台傳統相機,就某些方面來說,是相同的——不過仍有一些重要的差異。

　　使用數位相機最主要的好處,是立即可以看到所拍攝的結果,當你已確認拍到了自己所想要的作品時,就可以收工了。當然,你也可以一口氣拍下許多畫面,等稍後再做檢視,刪除掉不滿意的,而將成功的作品保留下來。你也可以立即將拍攝的結果讓被攝者觀看,聽聽他們的意見,以便避免拍攝他們所不喜歡的樣子。

　　如果利用數位相機來拍攝連續性的畫面,會比使用傳統相機要困難一些。這是因為影像被拍攝下來之後,需要花一點時間做儲存的動作,影像儲存的速度是有限制的——影像愈大所花的時間也愈長。逐漸有愈來愈多的數位相機提供一種稱為「緩衝」的功能模式,讓你可以連續拍攝好幾張畫面——不過拍完這幾張之後,還是得等待相機將它們儲存完畢之後才能再繼續拍攝。

如下圖所示的迷你印表機,可讓你直接從數位相機上,很快地列印出相片,如果對於所列印的相片感到不滿意,你可以在之後,利用電腦軟體來修飾或處理影像,之後再重新列印。

解析度的選擇

　　大多數的數位相機,可以讓你用低於上限的較低解析度來記錄影像,不過這樣是極不明智的做法,因為日後你或有可能會需要將它們列印成較大的相片。最好是用最高解析度把畫面儲存下來,如果有必要的話,在電腦裡再用較小的檔案格式儲存一個備份。

　　數位相機上的液晶螢幕,在拍攝人物時尤其方便,因為拍攝時你不必把相機靠近眼睛取景,可以在被攝主體渾然不知的情況下,拍下被攝者最自然的姿態。不過螢幕上的影像,在陽光下可能會看不清楚,因此如果相機上另外附有一般的光學式觀景窗,將是很有幫助的。否則如果真的太亮時,你可能得找一個有遮蔭的地方,從較暗的地方往亮處的主體拍攝。

　　電池的壽命也是一個重要考量的因素,拍攝時若使用液晶螢幕預覽,會耗費很多的電力,因此很快就會把相機的電池消耗殆盡。如果你的相機使用的是充電電池,那麼準備兩套電池將是明智之舉,當一套電池在使用中時,另一套則可以充電備用。

將影像傳輸到電腦

　　你可以直接從記憶卡中將相片列印出來,不過許多人更樂於將數位影像傳輸到電腦中,先做修飾,然後再列印出來。影像的傳輸有幾種做法,最容易且最經濟的方式,就是經由一條通用序列匯流排(USB)纜線。首先,安裝所需的軟體,軟體通常是在一片光碟上。然後,將纜線連接在適當的插座上,即可設定軟體下載。另外有一種稱為快接線的纜線,可使下載的速度稍快一些。在購買任何纜線之前,應先確定自己電腦上插座的型式。另一種更快速的方法則是利用「讀卡機」,將讀卡機以通用序列匯流排(USB)纜線與電腦連接,再將記憶卡放入讀卡機中,讀卡機就成為電腦的一個硬式磁碟機,使你能立即取得影像。通用序列匯流排(USB)纜線和快接纜線(Firewire)是連接電腦與周邊產品的標準工具。

快接纜線 (Firewire)

通用序列匯流排(USB)纜線

關於電腦

數位影像處理需要藉由電腦才能完成，由於高畫質的影像含有大量的資訊，你的電腦必須具有強大的處理器和足夠的記憶體，才能快速有效地處理影像。近年來新上市的電腦，大都符合這些條件─不過某些早期的電腦，在處理大的檔案時，可能就比較吃力了。如果你現在正打算買一部電腦，應該考慮以處理影像為主的機型。一般個人電腦(PC)和麥金塔蘋果電腦(Macintosh)都可適用，麥金塔蘋果電腦在安裝和使用上都很方便，而且不需要額外的配件，例如音效卡。因此蘋果電腦備受影像處理界的專業人士肯定。個人電腦一般說來價格較低廉，可選擇的範圍較廣，搭配的軟體也較多。

選購電腦時最重要的考慮因素，是電腦是否有足夠的記憶體，以有效地執行你所使用的影像處理程式。你至少需要128Mb的RAM(隨機存取記憶體)才夠用，如果你處理的影像檔案較大，或是你所使用的軟體程式特別大，例如Adobe Photoshop的程式就需要相當大的空間，這時RAM愈大當然愈好。購買顯示器時，應就本身能力所及的範

麥金塔蘋果電腦

圍，選擇最大的顯示器─一個43公分(17英吋)的螢幕比起37.5公分(15英吋)的螢幕大出許多，但是價格上卻貴不了多少。此外要注意螢幕在24位元的深度下至少要能顯示1024X768畫素(一個24位元的顯示器能產生出1670萬色)。

儲存

電腦硬碟的容量也同樣重要，因為數位檔案會佔據相當大的記憶體─因此在合理的範圍內，就個人能力所及，選購最大的記憶體。即便如此，如果你所使用的是高畫素的數位相機，如果不能狠下心來刪除掉電腦中，所儲存的一些不必要的相片，那麼很快的，你還是會發現─怎麼電腦系統的儲存空間一下子就快用完了？

解決之道是使用光碟燒錄器。晚近上市的電腦幾乎都可以連接光碟燒錄器，將影像資料在光碟片上燒錄存檔，能符合絕大多數的儲存需求。另一個變通的辦法，是使用壓縮式磁碟機(Zip)，壓縮式磁碟機比軟式磁碟片稍大，但是能提供250Mb的儲存空間。比起光碟片，使用壓縮式磁碟機的好處，是你可以隨心所欲地增加或刪除檔案。但是壓縮式磁碟機在使用和存放時必須非常謹慎，因為數位檔案是以磁性的方式儲存，因此磁碟片必須遠離諸如揚聲器等會產生磁場的場所，以免磁碟片被消磁，而將所儲存的檔案抹去。磁碟片萬一掉落也是很容易損壞的。

康柏個人電腦

鏡頭的調整與設定

鏡頭相當於相機的「眼睛」,是我們拍照時最重要的控制之一。但它與人眼不同之處,在於人的眼睛無法改變視野的角度,而相機鏡頭的視角,則可依需要設計成較寬廣或較窄。

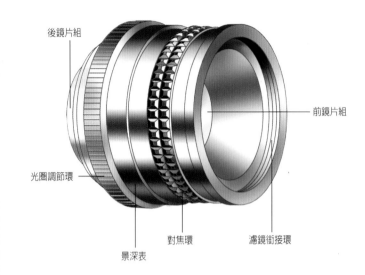

後鏡片組
前鏡片組
光圈調節環
景深表
對焦環
濾鏡銜接環

度量一個鏡頭能「看見」多少景物的標準,是鏡頭的焦距—以公釐為單位。鏡頭的焦距愈小,則其視野所能涵蓋的角度就愈寬廣。以35mm的相機為例,「標準」鏡頭—其視野約與人眼所見相當—焦距是50mm。焦距在70mm以上的鏡頭稱為望遠鏡頭,而焦距在35mm以下的鏡頭則稱為廣角鏡頭。但這對於先進系統相機(APS)或數位相機而言,這些數值與視角的關係並不盡相同,但原理卻是一致的。不同類型的鏡頭會產生不同的視覺效果,適合不同的表現手法。

變焦鏡頭

絕大部分的簡單精巧式相機和數位相機,都具有相當於35mm廣角鏡頭的視角,十分適合於一般用途的拍攝,因為它能將連綿的景物,毫不變形的都將之納入畫面中,而且畫面中所有景物的影像都非常地清晰。較昂貴的機型甚至配備有內建式的變焦鏡頭,讓你能隨意改變畫面所涵蓋的範圍(參閱第12頁)。如此一來,使你能夠在不改變拍攝位置的情況下,自由地進行框景,同時也讓你能改變畫面的透視。大部份內建式的變焦鏡頭,是由中度的廣角開始—通常是35mm,不過有時則是28mm—直到短中程的望遠鏡頭。最常見的是3倍變焦(往往是35mm到105mm),然而較新的款式甚至能提供到5倍至10倍的變焦範圍。一般而言,變焦鏡頭的變焦範圍愈廣愈好—不過,變焦的倍率若是愈大,則相機的體積也會變得愈大。

鏡頭的原理

相機的鏡頭是由許多的鏡片建構而成,通常分成好幾組,有些是凸透鏡,有些是凹透鏡。它們被巧妙的安排,使影像得以正確地聚焦在軟片上。我們可藉由改變鏡片的數目以及配置的方式,來控制視角—亦即捕捉到景物的多寡。鏡頭的焦距就是指當鏡頭對焦在無限遠時,鏡頭的光學中心至軟片平面間的距離。

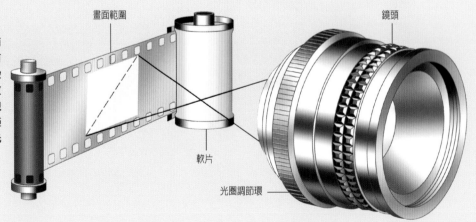

畫面範圍
鏡頭
軟片
光圈調節環

使用單眼反光相機時(SLR參見第12頁)，其中一項最大的好處，就是可交換鏡頭。鏡頭由8mm的魚眼鏡頭(可將180度的全景都納入畫面)至1000mm的望遠鏡頭(相當於放大倍率20倍的雙筒望遠鏡)，為攝影者提供了最多的功能性與極致的控制性。單眼反光相機在出售時，多半會搭配一個「標準的」變焦鏡頭，類似精巧式相機所內建的變焦鏡頭。不過大多數的攝影玩家會添購一個望遠變焦鏡頭，或是其他的鏡頭來使用。現在如果要選購單眼反光相機用的鏡頭，鏡頭的焦距範圍已可由28mm的廣角鏡頭直到300mm望遠鏡頭了。

許多數位相機同時具有「數位變焦」的功能，通常功能十分強大，聽起來令人印象深刻。然而數位變焦只是將畫面的中央區域放大──這樣的功能，是之後也可以利用電腦軟體來完成的。因此選購時考慮的重點是「光學」變焦，而非「數位」變焦。

以下是針對拍攝各種不同形式的肖像攝影時，在鏡頭設定及選擇上的一些建議。

使用單眼反光相機的攝影玩家，通常都希望擁有更多各式各樣的鏡頭，以滿足各種人像照和其他拍攝場合的需求。

廣角鏡頭的使用

當鏡頭的視角愈寬廣時，鏡頭所能涵蓋的景物範圍也愈大。一個24mm鏡頭所能拍攝到的範圍，就比28mm鏡頭所拍攝到的範圍寬廣，而28mm鏡頭所拍攝到的範圍，又比35mm鏡頭所拍攝到的範圍寬廣。在有限的空間內拍攝一大群人時，廣角鏡頭尤其有用，因為在空間有限的情況下，往往無法藉由後退的方式，以拉遠相機與被攝體之間的距離，使被攝的畫面變寬廣，而將所有的被攝體納入畫面。廣角鏡頭在隱藏式攝影時，也極為有用。因為利用隱藏式拍攝法，且不透過觀景窗取景時，必須讓所涵蓋的畫面儘量寬廣，以確保被攝體能被納入畫面之中。使用廣角鏡頭時的危險，就是畫面中的景物會顯得很小，而且看起來會覺得似乎很遙遠的樣子。廣角鏡頭的焦距愈短時，這種情況就愈明顯。在拍攝時若要預防這種情況，可在畫面的前景中盡可能安排一些引人注意的東西──例如將一束花或是一條走道安排在畫面的左下角或右下角，以創造出畫面的深度感。當拍攝一群人時，在構圖上不要讓人物太接近畫面的邊緣，否則會使人物的影像扭曲變形。同樣的，不要做太緊密的裁切構圖，否則人物的臉龐看起來會比實際上豐滿，使得拍出的相片很不討好。

廣角鏡頭在拍攝時，能提供戲劇性的透視效果，使得畫面中靠近相機的景物，顯得比實際上大，而距離相機愈遠的景物，則顯得愈渺小。這是一種可利用在創意構圖上的效果。

標準鏡頭的使用

當變焦鏡頭設定在變焦範圍的中段時──以35mm相機來說，大約是50mm──拍攝出的效果會類似人眼所見，透視會顯得相當的自然，使得拍攝的結果看起來「很正常」。因此一般拍攝人物相片或證照記錄時，會選擇這種拍攝的方式，因為在這類的相片中，被攝主體才是表現的重點，而拍攝的技巧則不是重點的所在。同樣的，使用標準鏡頭拍攝時，不要距被攝主體太近──距離勿短於1.7公尺(5英呎)──否則影像會產生扭曲變形。

使用標準鏡頭拍攝時，唯一的缺點，是所拍攝出的透視效果對於被攝體的詮釋十分中性。如果被攝體並不怎麼有趣，在拍攝時，你可能該考慮是否使用廣角鏡頭，或是望遠鏡頭，使所拍出的效果更容易令人印象深刻。

▶▶ 術語解讀

濾鏡銜接環 (Filter Thread)，大多數的單眼反光相機其鏡頭上，都有濾鏡銜接環，使得具特殊效果的濾鏡和其他的配件，可以銜接在鏡頭上使用，使所拍出的影像更具特色。在精巧式的相機上，通常沒有濾鏡銜接環，而是使用另外的濾鏡支架。

望遠鏡頭的使用

　　在35mm的相機上，焦距70mm以上的鏡頭稱為望遠鏡頭。70mm至130mm的鏡頭，屬於短程望遠鏡頭，135mm至200mm的鏡頭屬於中程望遠鏡頭，而200mm以上的鏡頭則屬於超望遠鏡頭。焦距在85mm至135mm範圍的鏡頭，通常又稱作「肖像鏡頭」，因為它們具有迷人的透視效果，尤其是拍攝肩上景時。

　　使用望遠鏡頭，能將位於遠處的主體拉近──讓你能捕捉到主體最自然的神態。你可以退後觀察，等被攝主體在最放鬆且自然的那一瞬間，按下快門。即使是以擺姿勢的方式拍攝時，使用望遠鏡頭也是有益的。將變焦鏡頭設定在焦距最遠的部份，你可將畫面作緊湊的框景，但不至於讓被攝主體有「壓迫感」。使用望遠鏡頭將畫面中最重要的部分作緊密的裁切──可將被攝主體自無趣或具有潛在干擾性的背景中抽離出來。

　　使用望遠鏡頭時所會發生的問題，都與影像的銳利度有關。首先是相機可能有震動的危險。內建於精巧式相機上的望遠鏡頭，容許光線通過的量較廣角鏡頭為少──以術語來說，望遠鏡頭的最大光圈開度較小。因此，當使用的變焦鏡頭設定在最大焦距時，務必要小心地握穩相機，尤其是當光線並不是很充足的時候。第二個問題是對焦不準。拍攝時必須確定對焦在主體的眼睛上，否則拍出的相片可能會不清楚。

　　右邊的這些相片，都是在相同的位置所拍攝的。攝影者與被攝者的位置都沒有改變，改變的只有鏡頭的焦距。由這一連串的相片中，我們可以看出，當鏡頭的焦距逐漸增加時，視角逐漸變窄而主體則逐漸被放大。因此，當使用20mm的鏡頭時視角非常寬廣，而畫面中的主體卻非常小，但當使用400mm的鏡頭時，其視角則極其狹窄，而畫面中的主體則非常大。這也是為什麼我們會說，當使用長焦距的鏡頭時(亦即變焦鏡頭中望遠的那一端)會將遠處的被攝體拉近的原因了。

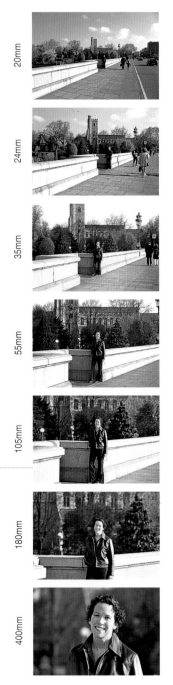

20mm
24mm
35mm
55mm
105mm
180mm
400mm

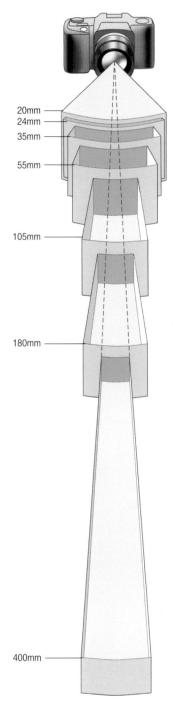

20mm
24mm
35mm
55mm
105mm
180mm
400mm

先進式攝影系統(APS)與35mm
相機,在鏡頭視角上的對等對照表

APS	35mm
24mm	33mm
30mm	42mm
48mm	67mm
60mm	84mm
80mm	112mm
100mm	140mm
120mm	168mm

中程變焦鏡頭

望遠變焦鏡頭

標準鏡頭

購買單眼反光相機時,往往搭配的是右邊這個焦距為
50mm的標準鏡頭,當然你也可以選擇仟何其他的定
焦或變焦鏡頭。右上方是一個中等範圍的變焦鏡頭,
變焦的範圍通常是35~70mm。上方的這個長鏡頭(望
遠鏡頭)變焦的範圍是在70~210mm,使用它來拍攝
遠方的被攝體時,就十分地理想,能夠使畫面中的主
體顯得非常的大。

使用單眼反光相機時,對於鏡頭的選擇

以35mm精巧式相機拍攝大多數的肖像照時,35mm
至105mm的變焦鏡頭是相當合適的。如果你使用的是單眼
反光相機,因為能選用各種不同的鏡頭,因此更能讓你發
揮出自己的創意。當畫面中具有特殊的背景時—例如主體
是位於大峽谷前面,24mm或17mm的廣角或超廣角鏡頭
就相當的好用。長鏡頭—例如300mm的超級望遠鏡頭,則
能使背景完全脫焦,讓畫面的注意力全然集中在主體上。

先進式攝影系統(APS)的鏡頭

先進式攝影系統(APS)由於軟片的尺寸和片幅規格都
與35mm相機不同,因此在35mm上鏡頭焦距的定義,也
與先進式相機不同,因此也往往令人感到困惑。舉例來
說,許多具定焦鏡頭的APS相機,其鏡頭焦距是24mm,
這對慣於使用35mm相機的人而言,聽起來彷彿是一個超
廣角鏡頭。然而事實上,這只相當於傳統相機的33mm鏡
頭而已(參見對照表)。這樣的好處是,當鏡頭的視角相同
時,APS相機的鏡頭在體積上,比起35mm相機的鏡頭
小,這也使得APS的相機看來更為精巧。

掃描器的使用

掃描器讓你得以縱橫於傳統的圖像與數位影像之間—使你能夠將沖印出的相片或幻燈片，直接轉換成高畫質的數位影像，並在電腦中作編輯。

當你運用傳統相機上的各種配備來發揮創意的同時，如果還有一台掃描器，將使你得以將想像力進一步地展現在作品中。當你將畫面以傳統的相機捕捉下來之後，掃描器可接著將相片轉換成數位影像。雖然你無法享受到數位攝影的立即性與經濟性，但是換個角度來說，此時你同時擁有的是傳統的相片或幻燈片，以及將它們轉換成數位影像的彈性，以便進行重製、儲存、或以電子郵件傳送。這也意味著，你可將昔日的相片檔案—包括所有你特別喜愛的相片—藉由掃描賦予它們新的面貌。你可將它們列印、儲存、或以電子郵件傳送—甚至可以經由修飾和影像的增強處理，將畫面蘊含的潛力完全釋放出來。

單鍵操控

操作掃描器是很簡單的—只消按一個鍵，便可獲致驚人的效果。最大掃描面積能達20×28 cm (8×11英吋)的機器—稱為A4掃描器—就已足敷大多數業餘使用者的需求，而其售價卻是出乎意料地低廉。在選購掃描器時，要選擇解析度為600×1200 dpi(每英吋的點數)的「平台」式掃描器(因為掃描時，就像使用影印機一般，將原稿平放在它的表面而名之)。解析度較高的機型當然價格較高—1200×2400 dpi是往上一級的產品—不過這只有當你須列印出的數位影像，比原稿大出很多時才會需要。能夠掃描28×43 cm (11×17英吋)相片的平台式掃描器—稱為A3掃描器—所費不貲，唯有當需要掃描大尺寸的原稿時才會用得上。

DPI 與 PPI

DPI 與 PPI這兩個名詞引起數位攝影玩家們相當大的混淆，他們多半以為這兩個名詞是一樣的，可以交互使用。然而，事實上兩者大不相同。DPI代表的是每一英吋內的點數，是用以衡量掃描和列印的解析度，300 dpi就代表每英吋的影像中有300個點。通常每英吋中所包含的點數愈多，則解析度就愈高，影像中所能呈現清晰的細節層次也愈多，檔案量也就愈大。PPI代表的則是每英吋的畫素，大多用以表示與電腦顯示器和顯示器中所呈現影像的解析度。大部份的電腦顯示器因不同的型式、尺寸、與設定方式，解析度都介於50 ppi 與 96 ppi之間。大多數的數位相機所捕捉的畫面，解析度是72 ppi，這也是通常在網際網路上所呈現影像的解析度。令人困惑的是，許多噴墨式印表機號稱其輸出的解析度是1440或2880 dpi，然而如果要用這些印表機列印出最佳的效果，你的影像解晰度應該是在300 dpi左右。

平台式掃描器

DPI小常識

當你在掃描圖片時，該用多少解析度，在某種程度上，取決於你掃描的目的是什麼。如果你是希望將圖片刊登在雜誌上，或是利用印表機列印出來，那麼300 dpi是相當理想的解析度。然而這樣的檔案會很大，它會佔據電腦中相當多的儲存空間，而且也不適合以電子郵件傳送，或是張貼在網頁上—因為傳輸這麼大的檔案，所要花費的時間太長了。如果要利用電子郵件傳送，或是張貼在網頁上，75 dpi 或 100 dpi是較合適的解析度，而且掃描出的檔案大小較為容易處理。

正負片掃描器

大多數的平台掃描器，大都可安裝掃描透射片的光罩，它是以透射光代替反射光來掃描原稿。對於數位影像品質較講究的人來說，這樣的品質是不足以令人接受的。不過，幸而有正負片專用的掃描器上市，解決了這個問題。現在正負片掃描器的價格，比起以往是經濟多了，而且不斷有新的機型推出，提供了各式各樣的選擇。35mm和APS規格的正負片原稿都可用這種掃描器掃描。如果你另外添購條形片匣則可掃描整條底片。

然而不幸的是，萬一你使用的是專業型的中型相機，因為底片的尺寸較大，且市場的需求量有限，專用的中大尺寸正負片掃描器的價格會相當地昂貴──你可以預期得到，如果你打算自行掃描的話，勢必投入相當可觀的費用。

大多數的掃描器在販售時，都會搭配著相關的軟體，你可藉此軟體增益或處理所掃描下來的圖檔。

任何對數位影像認真投入的人，都會希望能同時擁有數位相機和掃描器。如果你是攝影的初學者，毫無疑問地，最佳的途徑就是直接投入接觸數位攝影，若稍後有需要時，再添置掃描器。如果你已擁有不少傳統的攝影器材，那麼應該優先購買掃描器(平台式和正負片掃描器)，數位相機則可稍後考慮。

正負片掃描器

重要提示

別以為掃描時使用最高解析度，就可獲得品質較好的影像。唯有須將影像做放大輸出時，才需要600 dpi或更高的設定。因為當解析度設定在600 dpi時，掃描出的檔案會十分龐大，要開啟或處理這些影像時，需要花費較長的時間。

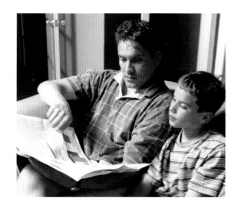

300 dpi時的影像

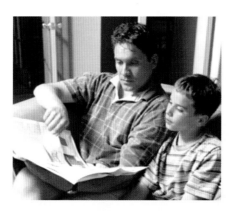

150 dpi時的影像

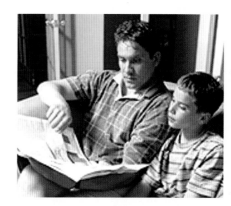

75 dpi時的影像

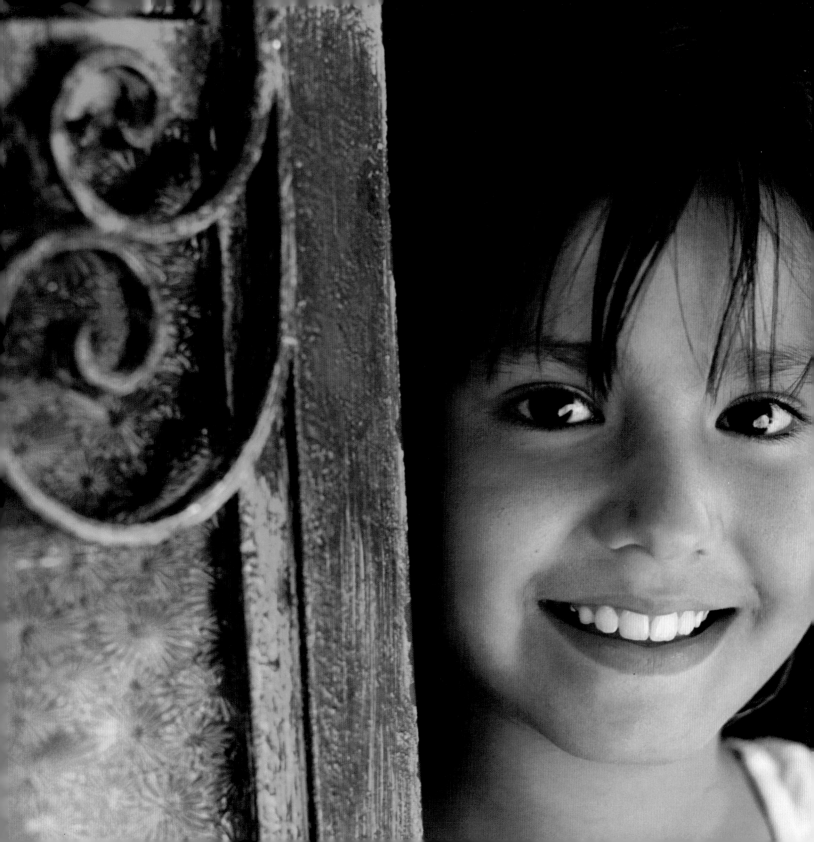

人像攝影的拍攝要點

　　大部份的人在按下快門之前，通常都未認真的思考過自己究竟在做什麼，其實只要依循幾個簡單的步驟，便可讓你的照片有著截然不同的結果。無預警的拍攝方式有時比刻意的搔首弄姿更能拍出令人合意的照片，但當你學會了如何讓被攝者放輕鬆的技巧之後，要拍攝一張表情自然且生動的照片就輕而易舉了。一張照片有許多不同的構圖方式，也有各種不同的姿勢可供選擇。但無論如何，認識光線並能適切的採光仍是非常重要的。

特意安排姿勢的攝影

當你要求被攝者擺出姿勢時，即表示，你希望能避免被攝者在自發的狀況下所產生不確定的因素，並能獲得較佳的掌控優勢。但有時反其道而行，反而可獲致較佳的結果。要求被攝者擺姿勢的最佳優點，是你可以掌控一切：你可以引導被攝者凝視著某個方向，旋轉到某個特定的角度，或是以你要求的方式將雙手握住。往往大多數的被攝者也都視這一切為理所當然。一旦當你把相機拿出來時，被攝者也就等著要依你的意思來擺姿勢——通常都是面對著相機微笑。

這樣做的缺點是，當刻意擺出姿勢或露出有如戴上面具般的表情時，有些人會顯得很不自然，如此一來便很難捕捉到被攝者獨特的個性。然而，有趣的是，在這樣的面具之下，似乎又能似是而非的表現出被攝者真實的一面。

被受重視的感覺

在擺姿勢的過程中，由於這種正式的感受，會使被攝者感覺到被受重視。因而你需要小心的事先規劃。想清楚要拍攝的是那一類型的照片，拍攝的最佳地點是哪裡，被攝者的穿著服飾又該如何，以及被攝者該如何擺姿勢。一位欠缺經驗的攝影師，當遇到拍攝時需要擺姿勢的場合時，往往會倍感壓力，因此事前的規劃將有助於信心的建立。

被引導

大部份的人都偏好被引導拍攝，而非放任的拍攝形式。因此指導被攝者該如何做，並說明理由是較好的拍攝方式。引導，並非要霸氣的頤指氣使，而是把你所希望的想法給予清楚的指導。在拍攝的過程中最好能忠於原本的構想去執行，但也要有適度的彈性，能夠因應被攝者的建議而略做修改。不論攝影師對於被攝者的瞭解有多少，唯有彼此密切的合作的才能共同創作出最佳的影像結果。

拍攝時與被攝者閒話家常並說些笑話，這使得攝影師在畫面中，不但獵取到被攝者嘴角上的笑容，同時也捕捉到她微笑的眼神，因而成就了這幀充滿魅力且迷人的作品。

▲▲ 成功的祕訣

攝影師利用小型相機上，變焦鏡頭的望遠部份，以近距離特寫拍攝。如此的構圖方式，使得觀者的注意力得以集中在被攝者的臉部——排除了所有可能造成注意力轉移的背景。如果將被攝者的頭部做適度的裁切，而能使作品更具說服力，那麼又有何不可呢——強有力且醒目的構圖有助於強調出被攝者的特徵。

擺好姿勢的被攝者並不一定都要注視著相機——這張小女孩與其兄長相互擁抱的作品與另一幀小女孩獨自凝視相機的作品，都一樣棒透了。

▶▶ 成功的祕訣

兩幀照片中由左方投射而入的窗光，使作品的質感與細節鮮活地躍然紙上。靴子搭配著芭蕾舞短裙產生了具幽默感的構圖，而另一幀作品中，兄妹互相擁抱交織的手臂，將兩人親密的感覺表露無遺。

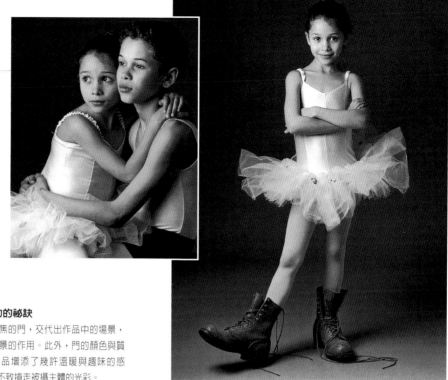

有些人在面對鏡頭時，就顯得相當的自在，即使是刻意安排的姿勢，他們也可以表現得雍容自然。這幀作品中，美麗的小姑娘臉上，所展露愉悅的表情，就是經由簡單地構圖所達成完美效果的典範。

▼▼ 成功的祕訣

前景中失焦的門，交代出作品中的場景，並具有框景的作用。此外，門的顏色與質感也為作品增添了幾許溫暖與趣味的感覺，但卻不致搶走被攝主體的光彩。

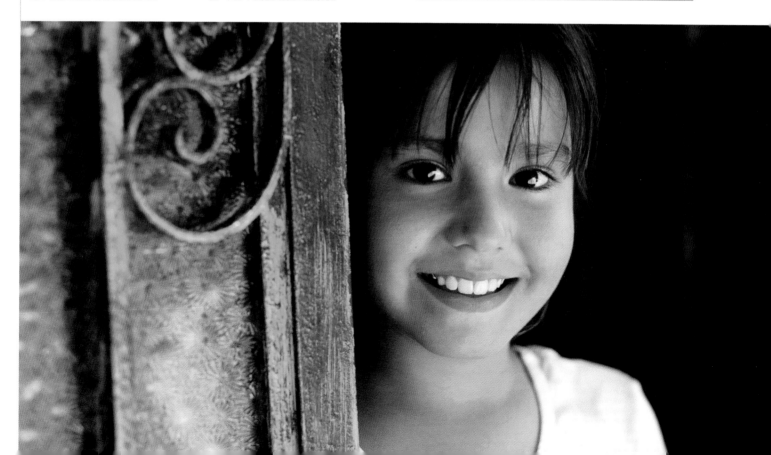

隱藏式攝影時，快門的時機是最重要的決定因素；而在磨鍊技巧的階段，以家庭出遊為主題是最佳的選擇。站在遠處，耐心地等待，當畫面中所須的所有元素都結合時，在決定性的瞬間，便按下快門。

▲▲ 成功的祕訣

畫面中的被攝主體是在動作中被拍攝下來的。乾淨的背景使被攝主體得以突顯，而三角形的構圖所形成自然的律動感，更引領著觀眾循著三角形的三個頂點來欣賞這幀作品。水平長條式的格放構圖更增添了畫面寬闊的感覺。

隱藏式攝影

拍攝休閒式的人像照片，是為了能真切的呈現出人物的個性，利用隱藏式拍攝的方法是最佳的選擇：當被攝主體尚未意識到你及相機存在的時刻，便按下快門。你是否注意到有不少人當拿起電話說話時，聲音會顯得刻意而不自然？在攝影上也有相類似的情形。有不少人只要一瞥見有相機的存在，便會立刻擺出拍照的表情。那是一種極為矯揉造作而不自然的面貌，與一種近乎公式化的笑容，遠不及他們平時自然的表情來得生動迷人。

注意要點

· 可在事前將一切的注意事項都安排妥當，以便於你可以從容地拍攝。

· 可找一僻靜之處使你不會被注意到。

· 不可使用閃光燈──因為閃光燈會立即引起被攝者的注意。

· 不可穿著色彩豔麗的服飾，以免使你太過顯眼。

▶▶ 術語解讀

決定性的瞬間 (The Decisive Moment) 決定性的瞬間一詞，是由法國的報導攝影師亨利・卡堤 -布 烈 松 (Henri Cartier-Bresson) 所提出的，它是用以敘述當畫面中所有的被攝元素，都同時呈現出最具關鍵性的瞬間影像，以創造出最佳的構圖畫面時刻。

有一個電視節目名為 Candid Camera，採用隱藏式攝影機拍攝，特別受到觀眾們的喜愛，因為那可看到被攝者最真實的面目。當被攝者沒有意識到相機的存在時，才能將他們真實的個性表現出來。只須要領正確，你的家人和朋友們，都會喜歡以此方式所拍出的照片：因為這不致會產生僵化的表情，而是呈現出被攝主體真實而熱情的一面。

另類的拍攝方式

隱藏式攝影並不困難。只是它以另類的方式來拍攝而已。不要求被攝者擺好姿勢然後說：「Cheese！」，而是

攝影師在一旁做一位旁觀者，靜待最佳的時刻按下快門。成功的關鍵稍縱即逝。表情的變化在瞬息之間，拍攝的時機必須確實掌握。因此，必須全神貫注的觀察被攝主體。期待最佳時刻的出現——然後果決的按下快門。

直覺式的拍攝

要做到如此，你必須能依直覺來操控相機：也就是不加思索也毫不遲疑的拿起相機便能拍攝。要如何才能做到呢？就如同其他技能一般——經由練習而達成。稍加練習，很快地你就會發現這已成為你的第二本能了！

隱藏式攝影的最佳器材，是配備了變焦鏡頭的相機，如此才能使遠處的被攝主體能夠完全的充滿畫面。如此一來，你便可盡量的遠離被攝主體，以降低自己被發現的可能。除非被攝的環境非常的明亮，否則最好採用中至高感度的軟片(ISO 200或400度)，以避免被攝主體突然的移動，而造成畫面中的影像，產生模糊的現象。如果你想使觀景窗中被攝主體的影像增大，那麼數位相機可以提供的另一項選擇是利用內建軟體將畫面中央部份的影像放大。

一旦當被攝主體專心投入於某一事件中時，往往會忽略攝影師與相機的存在，這時你將能充分自由的捕捉最自然且令人心動的照片。這幀作品所捕捉到的，是值得永遠珍藏、沒有戒心的童年時光。

▼▼ 成功的祕訣

使用變焦鏡頭上望遠的部份，可使攝影師在遠處即可捕捉到充滿趣味的畫面。此畫面中的光線柔和且討好，背景也同樣具柔美的感受，為作品中增添了幾許夢幻般的氣氛。

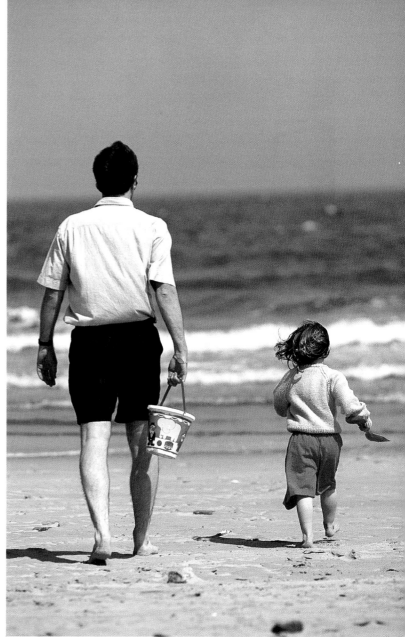

你可能從未想到由背後來拍攝人像，事實上由背面構圖同樣可以達到正面構圖的力量。上面這幀父親與女兒一同走向大海的作品中，是以表現歡愉氣氛的手法，及時捕捉到父女間這段特別的時光。

▲▲ 成功的祕訣

一抹些許的色彩，往往可使作品產生極大不同的感受，如同這張作品中水桶上的黃色與小女孩紅色的短褲以及手中的圓鍬，恰與沉穩藍色的天空、海水及金色的沙灘，形成鮮明的對比。

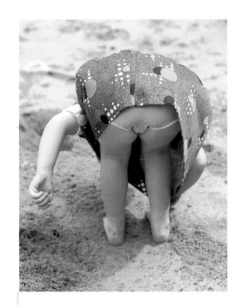

像這類令人覺觀腆幽默的照片在傳閱的過程中,往往會令觀者忍不住的發出會心一笑。而拍攝此類作品的關鍵在於,隨時將相機準備在待機的狀態,因而當類似這般令人發噱有趣的情境出現時可立刻按下快門。

▲▲ **成功的祕訣**

畫面中單純素淨的沙灘背景與緊湊的格放構圖,使觀者的眼睛直接映入小女孩的身影。攝影師可能只有幾秒鐘的反應時間來拍攝這張作品,但似乎一切都安排得如此完美。

徵求許可的隱藏式拍攝

事實上拍攝的方式並非只有隱藏式拍攝或給予姿勢引導的拍攝兩種選擇。若能結合兩者的拍攝手法,有時可以得到更佳的攝影效果。舉例來說,你可以先架設好相機,但在按下快門的那一刹那,喊一聲被攝者的名字,使被攝者能注視你的鏡頭。如此一來,你不但可獲得不矯揉造作的自然表情,同時能與被攝者的眼神相接觸──這是額外的有利之處,因為大部份隱藏式拍攝的作品中,被攝主體的眼睛都不會面對相機。

你也可以先徵得被攝者的同意後才架設相機,但直到被攝者已忽略你與相機的存在時,才按下快門。

相機置於腰際的高度拍攝

採用隱藏式攝影時,並不一定須經由觀景窗中取景。只要將相機的鏡頭大略對著被攝主體,然後隨時按下快門即可。相機中的自動對焦與測光系統會替你處理技術上的問題。當然如此拍出的作品在構圖上有時並不工整但是卻有「狗仔隊」(paparazzi)偷拍般的效果。若你使用的是數位相機,那麼則可在電腦中重新將畫面拉正。 務必記得要將閃光燈關畢──如果你的相機有自動閃光功能的話,將會破壞整體畫面的氣氛。

現代化的自動對焦相機,使得你在拍攝時,可不必經由觀景窗來對焦取景,因為所有的曝光及對焦工作都可由相機本身來自動設定。這幀作品在拍攝時,攝影師將相機高舉過頭,將鏡頭對準在旋轉馬上的小女孩,之後按下快門。

▶▶ **成功的祕訣**

在拍攝的當時,小女孩出其不意地伸出了舌頭,使得畫面顯得生動可愛。同時,由於以特定的角度拍攝,因此使得動態構圖的作品中更加增添了幾許動感。

經由光圈的控制,使用f/5.6的大光圈,可將主體由背景中突顯出來。

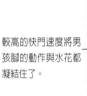

較高的快門速度將男孩腳的動作與水花都凝結住了。

由於單眼反光相機的鏡頭是可以互換的,因此若採用高倍數的望遠鏡頭,就可將遠處的被攝主體,拍攝成有如這張作品般的靠近。

只要你不發出太大的聲響,基本上拍攝熟睡中的人是很容易的。

▶▶ 成功的祕訣

位於角落的雙足,使畫面明確的被區隔為兩個完美的三角形。明亮的光線不僅使色彩更加鮮活,也突顯了這位男士滿足的神情。

利用單眼反光相機作隱藏式拍攝

隱藏式攝影成功的祕訣在於事前充分的準備。如果你所使用的單眼反光相機具有自動測光的系統,那麼就選擇程式曝光模式(program)或其他任何在操作上較簡易的模式來拍攝。如果曝光系統是屬於人工操作的型式,那麼就必須在拍攝前思考所欲拍攝的主題為何,並先設定好所須的光圈大小與快門速度。

在大部份的情況下,都以採用自動對焦的方式來拍攝較佳,因為如此才能毫不遲疑的針對你的主體按下快門。但當使用廣角鏡頭時,則恐怕自動對焦系統會有對焦失誤的疑慮,因此預先估計被攝主體的距離,再以手動調整的方式設定好焦距,是較為妥當的拍攝方式。

而光圈的選擇則依表現手法的不同而異。當使用望遠鏡頭拍攝時,最好使用如:f/4或f/5.6的大光圈。如此可創造出具戲劇性三度空間的短景深效果,並可讓你採用最高的快門速度,以降低因相機晃動所造成的失誤。

當使用廣角鏡頭拍攝特寫時,則需選擇較小的光圈。如此可使景深加長,以避免因對焦不準所造成的失敗。大部份的時候f/8的光圈即已足夠,但若能使用f/11或f/16的光圈則將會更佳。

疑問與解答

隱藏式攝影只適於拍攝個人或是也適於拍攝群體?

你要拍攝多少人都可以的。我們自群體照中,不僅可以單獨觀看每一位個體在做什麼,同時還可以看到彼此間的互動關係。

孩童也可以是隱藏式攝影的好對象嗎?

他們是最佳的被攝題材。小孩們不像大人有較強的自覺與警戒心,他們很容易專注投入於自身的活動,而忘記其他一切周遭的事物。通常即便是使用隱藏式攝影來拍攝孩童,都可以較近的距離拍攝,而不被察覺。在本書孩童攝影的章節中(112-123頁)有更詳盡的內容。

情境式人像攝影

在被攝者所熟悉的環境中拍攝人像——居家、工作和遊戲的所在——可以使我們自畫面中,對於所拍攝的人物有更多的瞭解。因為人們在自己熟悉的環境裡往往可以比較放鬆,如此可以避免被攝者刻板無趣的表情與僵化的姿勢。

家是你開始拍攝的最好處所。以家人各自最熟悉喜愛的環境為拍攝的背景:在廚房中講電話的媽媽,正在看電視的父親,或正在房間裡玩得起勁的孩子們。具有環境背景的畫面更具有吸引力,同時也使畫面的內容更加豐富。但你也可略花些心思,將場景略作安排改變,如此你所拍出的作品,就可能不只是一份簡單的生活記錄而已。

家,甜蜜的家庭。如畫面中溫暖舒適的居家是拍攝的最佳場景。只要確定室內的陳設整齊合理,接著只要找到最佳的角度便可以按下快門。

▼▼ 成功的祕訣
這幀作品呈現出母親與女兒共讀的親密時光,畫面中絲毫未感受到有攝影師在現場的氣氛。背景中留有足夠的線索使觀者可以分辨出被攝者的環境所在,背景中也沒有任何足以造成喧賓奪主的襯景。

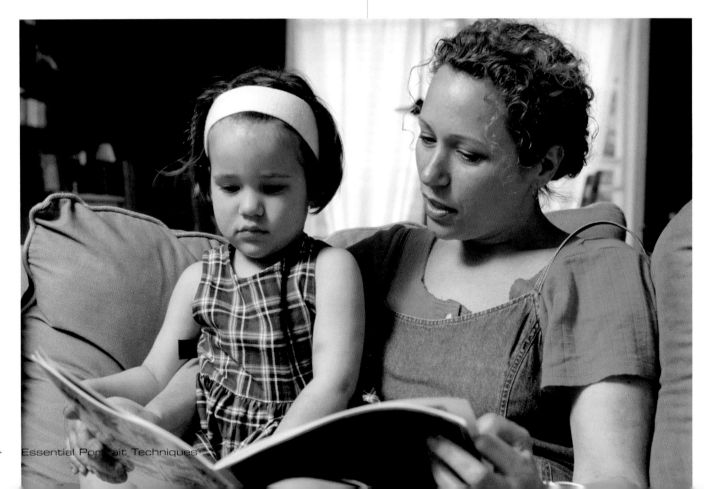

較寬廣的透視

　　一般而言，在拍攝情境式的人像攝影作品時，你需要透視較廣的畫面，如此不但能呈現出被攝者，同時更加入了被攝者所處的環境。使用具變焦鏡頭的小型或數位相機時，將鏡頭的焦距設定在最大的拍攝角度。如使用的是可交換鏡頭的單眼反光相機，則換上廣角鏡頭。

　　如此可使在室內攝影時，有較寬廣的視野，使原有的空間看起來比實際更大。也讓你具有更多拍攝的創意與想像空間——例如：可以在前景與背景中分別安排不同的景物或道具。如此的安排時，人物就不必然成為主宰畫面的主體，以及觀眾注目的焦點。

　　視一天當中不同的早晚時段，與室內窗戶數目的多寡，在室內拍攝時，可能會須要使用到閃光燈，有可能的話，應盡可能使用日光，以保持自然現場光線的風貌。

戶外拍攝工作的執行

　　在戶外拍攝時，採光方面較不成問題，而且你也會發現，有許多適宜入鏡的畫面——例如：驕傲自得地站在自家門前的夫婦、正在花園中工作，或正準備出發前往渡假的人們。在這些情境中若採用半隱藏式的拍攝方式，都不難拍出不錯的作品。同樣的，在拜訪朋友時帶著相機，也往往可以有好的作品出現。在較不熟悉的環境中，可能激發出較具創意的點子，使作品的內容更加值得記憶。

工作與遊戲

　　拍攝遊玩中的人們，往往也會大有斬獲：一個正準備接球的人絕不會擺出一副「拍照臉」。不論是正在旁觀的，正在唱歌的或專注地投入話題中的人，都會忘卻相機的存在。如果可能，帶著相機到辦公室，去發現探索一個完全不同的情境，人們在此渡過很長的時間，但卻少有可能留下任何照片。

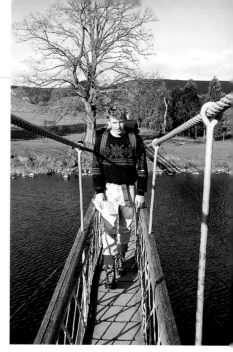

　　當攝影師期望在報導式的作品中能有良好的表現時，那麼就應盡可能的將被攝者、周遭的環境與人物的表情、衣著與手勢動作等，做完整的結合，以俾能傳達出重要的訊息給觀者。

▶▶ **成功的祕訣**
自這位男士身上的衣著，明確的表明他是一位健行的熱愛者——而且畫面中的場景也完美的顯露出這個特徵。繩索橋上的粗纜繩，導引著觀眾的視線到被攝主體上，畫面中的前、後景，引喻著被攝者曾走過及將步入的漫漫長路。

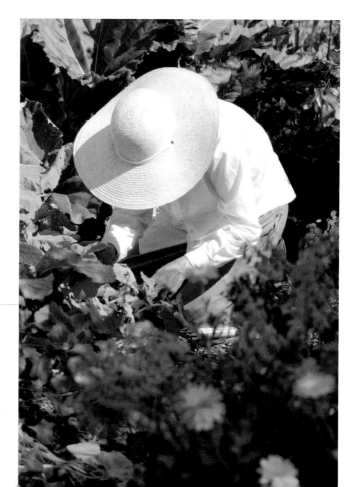

如果該人像攝影的目的是要展現被攝者的個性，那麼拍攝被攝者沉醉在自身喜愛的嗜好中將是個不錯的表現方式。這位婦人正沉浸在她蒔花弄草的工作中，以葉與花環繞著被攝者的框景式構圖，正點出了婦人生活的重心。

▶▶ **成功的祕訣**
在這幀作品中，你不必要看到被攝者的臉就能確切的知道他衷愛的是什麼。由較一般情況為高的透視角度拍攝，攝影師藉由前景中位於焦距外的花葉為景框，創造出一種內斂式的構圖，增添了作品中的深度與趣味。

場景的選擇

不要一味侷限在你所熟悉的場景中——走出室內到戶外去探索新的場景。在戶外拍攝的作品有種渾然天成的自然感受，這是在室內所無法模擬的。戶外不同的環境以及新的景緻，除了能使被攝者更容易的將自己放鬆外，也提供了創作上更寬廣的視野。

大部份的人們都不是住在寬敞的豪門宅院，雖然我們可以夢想與我們心愛的人在亭台樓閣中拍照，但這畢竟是不可能實現的夢想。不過這也不表示我們只能侷限在自己狹窄的空間中。其實這個世界到處都充滿了吸引人的場景，每一個鄰近的地方，都有宜人有趣的場景——小至細微如：一面牆、一張座椅或一朵小花；大至令人矚目的如：大教堂或一望無際的鄉村景致。

如果自家的庭院中沒有樹木，相信在附近其他的地方一定不難找到。這幀作品中的這棵樹，與被攝者十分相襯，因為它不但成為被攝者自然且舒適的座椅，同時它也成為了自然而不突兀的背景。

▲▲ 成功的祕訣
明快的黑白處理與小女孩輕鬆自然的神態，使這幀作品中散發出平靜的質感。大部份的沖印處理都可將彩色負片上的影像沖印成單色，同樣的數位影像也容易做類似的處理。

注意事項
· 務必在你所及的範圍中隨時留意合適的場景。
· 務必徵詢你的家人，請他們提供意見，何處是他們喜愛的拍攝地點。
· 在未徵得主人的許可下，絕不可進入私人的宅地拍攝。
· 勿使自己惹人生厭——應隨時留心別人的需求及反應。

拍膩了單調的背景之後，不妨為你的作品尋找些有趣且具氣氛的襯景！

◀◀ 成功的祕訣
畫面中停泊的船隻暗喻了被攝者之所以穿著休閒的服飾及安然自得的原因，如此的襯景比單一的沙地提供了更動人的背景。攝影師採用長鏡頭遠距離的拍攝法，使得船隻因在焦點之外而顯模糊，因此不致喧賓奪主，搶去被攝主體的風采。

海邊總是拍攝的最佳景點，尤其當光線柔和優雅如這幀作品中一般時。

之一的構圖法則(參見第53頁)——形成了穩定的構圖。海天一色模糊且柔和的背景有助於主體的突顯。

◀◀ 成功的祕訣

讓自己站在比被攝主體稍低的位置拍攝，並利用圍欄導引觀眾的視線來觀看這幀作品，作品中被攝者的頭部位於畫面中角落的最高處——依據三分

適宜的景點

當你開始思考鄰近適合拍攝的地點時，很快地在腦海中會浮現一些可能的處所。有了地點之後，隨之想到的就是要拍攝誰，以及如何拍攝。但不論你是住在杳無人煙的郊區或是車水馬龍的市中心，都一定會有不少可拍攝的景點。

大部份的人都會欣然接受你的計劃與安排。你也可以將拍照的活動作為大型旅遊行程中的一部份。事先勘察所欲拍攝的地點，找出最佳的拍攝位置，以及一天之中光線最佳的時段。

假期的嘗試

假期是從事多範圍景點搜尋的好時機。由於你脫離了紛擾與匆忙的日常生活，因此你有更多的精力能投注於新經驗的嘗試。你可以從旅遊指南中去尋找景點，也可以悠閒的四處閒逛看看有何發現。總之盡可能避免使畫面中顯得單調平乏，只能說明：「這是媽媽在白金漢宮前所拍攝的。」類似這樣的照片。或許你可能只是希望留下一些值得回憶紀念的照片，但也別忘了在這些照片中，在構圖與拍攝的手法上加入更多的想像力。

嘗試著以嶄新與探險的視野來觀看你周遭的景物，你將發現具拍攝潛力的景點俯拾皆是——這些場景中，有些可能並非是你原本計劃中的拍攝場景。同樣嘗試自風景與無生命的物體中去注意所展現出的造型與線條之美。

▲▲ 成功的祕訣

作品中的被攝者可以坐在任何一個位置，但是這個座位的選擇最好，因為它可引導觀者的眼光，很自然地尋著椅子的曲線看見被攝主體。雖然男士的坐姿十分的休閒，但是這絕非一張平淡之作。

使被攝主體放輕鬆

為了使被攝主體的表情能夠顯得自然且吸引人，攝影師必須幫助他們使心情放輕鬆──有許多方式可以建立起彼此親善的關係，但也有許多途徑足以將這種良好的關係破壞掉。因此切記拍攝前凡事三思而後行。

如果你自己的心情先放輕鬆了，那麼你的被攝主體也就自然會顯得輕鬆自在。你必須要有自信，表現出你清楚自己在做些什麼，那麼拍攝的過程將會超乎你所想像的順利。

▲▲ 成功的祕訣

許多小孩在面對相機時會因自覺而顯得不自然，在這幀作品中，攝影師則成功地讓這兩位小女孩露出輕鬆的神情。由後方投射而來的光線在頭髮的邊緣處形成美麗的光暈，此外，使用了反光板將光線反射至女孩們的臉部，以確使臉部有足夠的照明。

即使你與被攝者間已相當地熟識，但當你要他們擺出姿勢來拍照時，他們仍有可能會顯得緊張。沒有什麼道理，只是他們擔心不知自己的表現將會如何。他們擔心自己是否能如預期般的迷人，也不知道鏡頭是否會將他們的小瑕疵都捕捉進去？如果你不設法使他們的心情放輕鬆，那麼他們所擔心的事，就會在他們面對相機時不自覺地表露出來，也因此他們將無法展現出自己最美好的一面。

注意要點

· 拍攝前將所須的一切準備妥當。
· 確定自己對於相機的操作完全瞭解。
· 對於一開始時要擺那些姿勢，心中須先有所規劃。
· 不可因自己不知所措而反倒去詢問被攝者該如何拍攝。
· 不可以頤指氣使的指揮被攝者。
· 切忌不斷地更換姿勢與場景──應該使被攝者處於安定的拍攝狀態。

轉移注意力

祕訣在於，將被攝者對於攝影師的注意力，轉移到能使他們自身能放輕鬆的事物上。在這個過程中很重要的一點，就是攝影師要對於相機的操作能夠充分熟練，以避免不確定的狀況出現。花些時間閱讀操作手冊，讓自己對於所有的操控都了然於心。如果你不能夠表現得很有自信，那麼將會使你的被攝者

感到不安。當你在技術的操作上能充分展現自信時，自然會使得他或她感到輕鬆。

拍攝的順序

事先思考在場景、姿勢、採光與構圖各方面你將如何開始？要在室內或戶外拍攝？被攝者應該是站著還是坐著？應該面向那個方向？你計畫如何裁切格放你的作品？

對於這些事情的考慮並不須花費太多的時間。如果時間允許，你可以嘗試多種不同的拍攝方式。但最好還是要有個基本的規劃，如此在開始拍攝的階段才不會舉旗不定。一旦有了自信的開始，你將發現整個流程竟是如此之順暢，並且一個想法緊接著一個想法泉湧不斷。

在此一系列照片中的最初幾張，被攝者看起來顯得相當的嚴肅。直到經由攝影師揶揄一番後，她才放鬆了自我並開始有了笑容。

▲▲ 成功的祕訣
要由嘴角勉強的擠出笑容是很容易的，但是要連眼睛的線條都呈現笑意那就不容易了。在採光上攝影師利用了由右方射入的窗光，加上左方的一面反光板而成，此外，經由緊湊的畫面裁切使得觀眾的注意力能集中在被攝者的臉部。

閒談式的導引

一旦開始拍攝的工作後，你仍須使被攝者維持放鬆的狀態。要使他們放輕鬆的最好方法，便是談論彼此共同關心的事物，或是被攝者感興趣的事物。你若對於被攝者瞭解的程度愈多，愈容易使他們放輕鬆。這樣做的目的是要使被攝者能夠忘情地訴說或談論，那麼此時的他或她都會忽略拍照這件事——如此一來你就可以隨心所欲的捕捉到決定性的瞬間了。

如果任由被攝者自由發揮，他們往往易於固著於某一個定點並保持相同不變的姿勢，因此你必須三不五時的給予他們一些指導。但須避免趾高氣昂的命令——「如不介意，你是否可以把手放在腿上？」這就是個良好的示範——終究必須依據你對於被攝者瞭解的程度去做適當的建議。除非你原本的目的就是要拍攝多樣化的表情變化(參見第74-77頁)，否則不要與被攝者爭辯。一場愉悅的交談就足以拍攝到許多輕鬆的畫面了。

當被攝者的話匣子一開，他們就更容易放輕鬆，也將有更多逗趣生動的姿態出現。

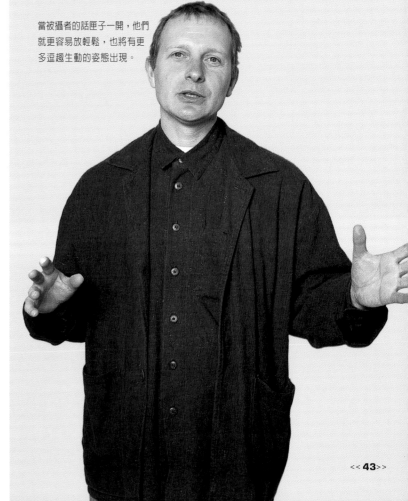

取景與構圖

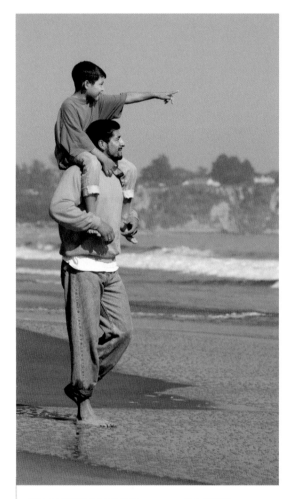

對某些人而言，構圖是一種直覺的過程。在他們觀看了景色之後，便拿起相機按下快門。一切似乎就是如此的理所當然，將景物以如此特殊的方式安排於畫面之中。但實際上攝影的構圖有許多的可能性，如果你能對於自己所做的決定愈瞭解，那麼作品成功的機會就愈大。作品中最重要的考量，是被攝主體應位於畫面中的何處，以及應如何安排被攝主體在畫面中的大小。

多大？

你是希望捕捉到人物的個性、拍攝一張情境式的人像作品——或是創作一張不流俗的影像？你心中所期望拍攝作品的藍圖，將有助於你決定被攝主體在作品中所呈現的大小。一般的原則是，當周遭的環境很重要時，人物在畫面中所呈現的範圍應該多一些（例如：全身照）；但當拍攝的重點在個人而非周遭的環境時，人物在畫面中所呈現的範圍便可以縮小些（例如：半身照、或特寫）。但原則歸原則，並非固守不變的。這裡有些基本的選擇，各有其優缺點。

當作品中的被攝者全身入鏡時，往往人物在畫面中的比例就會顯得較小——而當被攝主體不止一個人時尤甚。與被攝主題充滿畫面的作品相較，全身入鏡往往會使得影像較為欠缺視覺的衝擊力。

▲▲ 成功的祕訣
將男人與男孩置於畫面的一側，創造了引人注目的構圖，小男孩手指的方向，引導著觀者朝向畫面中另一個方向望去。

重要提示
使用數位相機時，你可以輕易地經由不同的裁切構圖方式改變被攝主體的大小與位置——但是當所拍攝的主體原本很小，一旦經由電腦裁切格放時，作品的畫質便會大打折扣了。

自被攝者腰部下方裁切格放的四分之三直式構圖，不僅使人物將畫面填滿，同時也適當地保留了周圍的環境。

◄◄ 成功的祕訣
畫面中的男士在修剪花木的過程中，怡然自得的靠著所拄的拐杖。被攝者在畫面中不會顯得太小，而背景也顯得適當而優雅。

採取肩部以上的構圖方式，使得作品更具衝擊力。為了達到構圖的平衡，因此在頭部的上方與下額的下方都各留有數公分的空間，使眼睛恰巧位於照片上方三分之一的位置。

◀◀ 成功的祕訣

攝影師一直等待，直到被攝者放輕鬆，臉上露出快樂並有個性的笑容才拍攝。而遠處的背景則因位於焦距之外而呈現模糊的短景深效果，使得被攝者更加立體的被突顯出來。

全身照

何謂全身照？不論採取何種姿勢——坐著、躺著或是站著——由腳指尖到頭頂全身都入鏡的，即稱之為全身照。

優點：你可以展現出被攝者整體的感覺，包括他的衣著以及經由身體語言所反射出的各種訊息。當畫面涵蓋的背景較多時，更傳遞了被攝主體與背景間的關係。

缺點：如果照片只沖印成一般大小的尺寸，則被攝主體將會顯得較小，因此也就不易看出他或她的表情。除非背景的部份非常有趣，否則整張作品將缺乏視覺張力。

七分身

一種緊湊的裁切構圖方式——典型都大約裁切在膝蓋上方——頭部的上方也僅只留有少許的空間。

優點：針對大部份的照片而言這是較佳的選擇，因為如此的照片，會使被攝者的臉部與身體在畫面中不會顯得過小。

缺點：幾乎沒有——除非當背景非常重要時，才必須選擇全身入鏡的構圖方式。

肩上景

這是一種更緊湊的裁切構圖，裁切的範圍正如其名，由頭部到肩部的上方而已，這樣可使注意力完全集中在臉部。

優點：視覺上的衝擊力最大，觀者除了可以與畫面中的人物有眼神的接觸外，並可使被攝者自背景中突顯出來。

缺點：身體的大部份及背景都未拍攝到。此外，對一些有臉部缺陷的人而言，這樣的取景似乎太靠近了。

人物擺放的位置

被攝者應置於畫面的何處：置於畫面的正中央、一側、上方或下方、或是畫面的角落？

中央

人物位於畫面的中央部位似乎是最顯而易見的。

優點：被攝主體將成為注目的焦點，此外，觀眾也可以看到一些周遭的環境。

缺點：當與被攝主體間的距離較遠時，作品會顯得呆滯而缺乏變化。

畫面的一側

人物置於畫面的右側或左側。

優點：就視覺上而言，較之將人物安排在畫面的中央更具趣味性，如果要將被攝主體與其他特定的主題共同呈現時這也是較佳的選擇。

缺點：雖然會有些許不平衡的感覺，但一般而言仍不失為好的構圖選擇。

將被攝主體安排在畫面的正中央，形成平衡穩定的構圖。

上方或下方

將人物安置於畫面的中央偏上或偏下的位置。

優點：當被攝主體被安置在極高或極低的位置時，都會增加作品的張力與趣味性。

缺點：若畫面失去平衡感時，該作品就是失敗的。

畫面的角落

將被攝主體置於畫面中四個角落當中的某一角落。

優點：引人注目——必然引起相當的評論。

缺點：非常具有冒險性的做法，結果可能是很好——或一敗塗地。

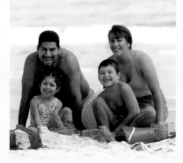

將被攝主體安排在畫面的下半部，可以產生平衡穩定的效果。

由正前方拍攝時所呈現的是最普遍平實的透視效果——但若拍攝玩的興奮盡情的作品卻不在此限。總之，可經由不同的方法來增添作品的趣味性。

這幀作品成功的祕訣在於構圖。由作品中可見，畫面的重點是明顯的落在前景中的女孩身上，由於背景的景物都與她相去甚遠，因此僅女孩落在焦距的範圍內，而背景中其他的部份都因失焦而顯模糊。因而使畫面呈現出三度空間的立體縱深感。

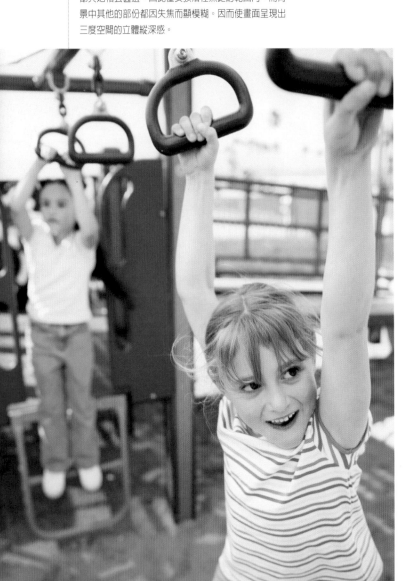

觀點

通常在拍照時，將相機置於與被攝體相同的高度來拍攝，似乎是很自然的事——但如此是否能獲得最佳的拍攝結果？有時，是的。但若改變不同的視點位置，可使你的作品具有多種討好的變化。

改變觀點，其實也就只是單純的以較高或較低於被攝主體的角度來拍攝。可能是攝影師蹲下身或要求被攝者蹲下去——或者也可能包含了更複雜費心的場景安排。

水平角度的拍攝

攝影師端直的站著，將相機置於臉部的正前方，拍攝位於前方的主體，這並沒有什麼不對。大部份的狀況這也確實是正確的拍攝方式。如此可以獲得自然的透視角度，背景也都含括在內了。

仰角拍攝

有許多不同的原因使攝影師選擇由較低的角度向上拍攝：

· 為能展現出人物姣好的一面——用以掩飾禿頭或過大的鼻子，實例(參見第84-85頁更詳盡的說明)
· 避免混亂的背景，或期使將被攝主題與背景中的人物造成關聯。當你以較低的姿勢拍攝時，通常被攝主題後方的背景不是天空就是天花板；當被攝者的服飾是紅色或黃色時，湛藍的天空便成為華美難得的背景(參見第50-51頁)。
· 使被攝主體具有優勢。若相機的位置不過低，那麼由下向上的攝角可使所拍出的人物更具權威感。

仰角拍攝的方法

向上拍攝最簡單的方法便是，蹲下一膝或兩膝都蹲下來，如此一來高度便立刻降低了60至100公分左右——這就足以使得所拍攝的作品，顯得不俗。如果你希望能經由更低的角度拍攝，那麼還可以坐在地上或躺下拍攝。如此一來，被攝者的臉部將成為全身中被拍攝最遠的部位——若使用變焦鏡頭，將焦距設定在最廣角的那端時，就可將被攝者以誇張的手法來表現。

若是你不喜歡跪或蹲的方式，怎麼辦？那就不妨將拍攝主體安排在較高的位置。你可要求被攝者站在一個箱子上，或是將相機由下往上以自然的角度傾斜拍攝。

俯角拍攝

為何要由俯角拍攝人物呢？其原因如下：

· 可拍出極為討好的作品——由於人物向上看著相機時，使得脖子的角度顯得優雅，並使其五官特徵更加明顯。（更詳盡的內容可參見美姿的章節，第66頁。）

· 俯角拍攝，不僅可將被攝者的臉部與衣著都一併攝入，並可獲致裁切緊湊的構圖。

· 俯角拍攝時，地板成為了畫面中的背景，使作品中能呈現出更多的色彩與色調——從草坪以至各式各樣的磁磚地板。

俯角拍攝的方法

許多專業的婚紗與人像的攝影師，都習慣將所需的各種拍攝用具置於一個硬殼的箱子當中，當須要由較高的角度拍攝時，硬殼的箱子便可做為腳凳來使用。但通常你也很容易可以找到一張椅子、階梯或一道矮牆來使自己站得高一些。如果想要由更高的角度來拍攝時，那麼也可以由二樓或三樓的窗戶向下俯攝——當拍攝群體人像照時，須將所有被攝者的臉部都清楚呈現時，這不失為一極佳的方法。

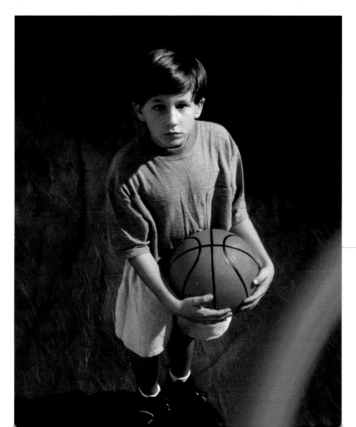

這幀作品正表現出當你改變了拍攝的角度時，所可獲致令人振奮的作品。由下方拍攝站在攀爬架上的女孩們，創造出具動感的透視效果，並與被攝主體們高昂的玩興相互呼應。

▼▼ 成功的祕訣
女孩們所顯露歡樂的感受，是使這幀作品成功的原因之一。但主要是木製攀爬架的效果——藉由相機廣角鏡頭的作用，使其成為畫面的景框——木製攀爬架與女孩們的雙腿，形成了指向天際的視覺引導線，賦予了作品更加卓越的表現。

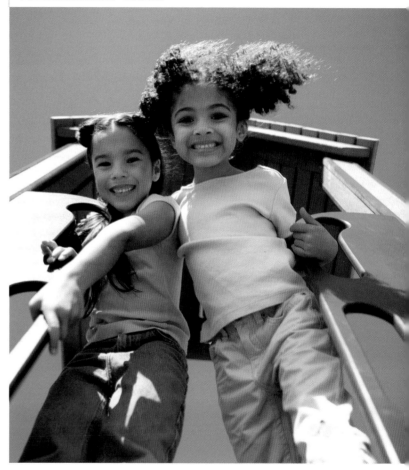

由極高或極低的視點所拍攝的作品，不僅能創造出不尋常的形狀，並可使直立的被攝物體顯得更加優越，或因畫面的壓縮效果，使得被攝物體顯得無足輕重。因此一般不建議俯角拍攝孩童。

◄◄ 成功的祕訣
然而所有的藝術成規並非牢不可破的。例如：這幀作品雖是拍攝小孩，但卻表現的恰到好處，俯角的拍攝使小男孩更顯弱小，因而更凸顯出將到來的籃球賽對小男孩而言將是多大的一項挑戰。

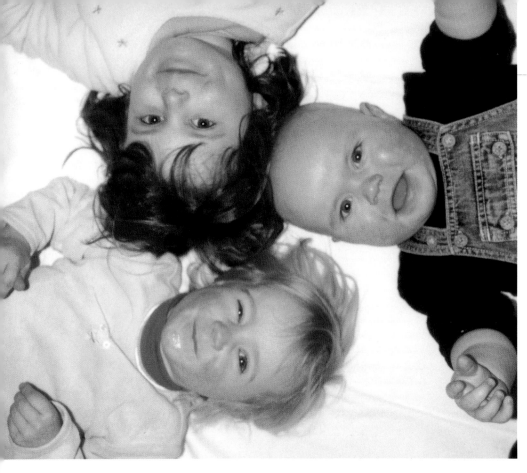

只要嘗試以不同的觀點拍攝，幾乎總有令人滿意的作品出現。安排三姊弟以躺姿頭靠頭的姿勢拍攝，創造出不尋常並具想像力的構圖。

◄◄ **成功的祕訣**

靠在一起三個嬰兒的頭，像是隱含的一顆三角星形，非常地亮麗且引人注目。使觀眾不由自主地會一個臉一個臉地仔細觀察審視，不但比較三者的相像程度，並觀察三者不同的面部表情。

形狀、線條、形態、質感

一幀攝影作品的構圖就是由形狀、線條、形態與質感所共同組合而成的。知道如何運用這些組成的元素，便可以提昇作品的層次。

形狀 (Shape)

形狀是我們之所以可以分辨不同物品的主要方法之一。大多時我們都不曾想到形狀的問題，但形狀卻不經意地一直影響著我們。畫面中的被攝元素間也會形成不同的形狀；例如：一個懷抱著兩個心愛的洋娃娃的小孩，這三個被攝元素的頭部就形成了一個三角形的構圖。其他常見的形狀還有圓形、正方形和長方形，這些形狀可能是確實存在的，也可能是各元素間所構成隱藏在畫面中的。謹慎地安排畫面中的各項元素，並慎選鏡頭以及採光，如此你必可獲得不凡的作品。

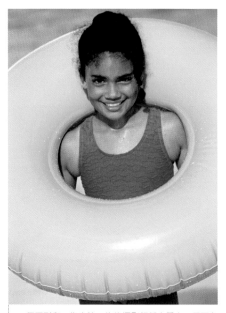

一個圓形和一條直線！往往攝影師都未覺查，只要在畫面中結合了不同的形狀，就足以抓住觀眾的視線了。

▲▲ **成功的祕訣**

作品中大膽豔麗的色彩是最先映入觀者眼中的。但作品中的動感，則是由女孩本身的線條與游泳圈的環形曲線交互作用所共同形成的。

線條 (Line)

　　通常畫面中的線條是顯而易見的，但有時也可能隱藏於被攝人物或被攝物體的形狀當中。所有的線條都是具有方向性的——而且這些線條所形成的方向性，對於觀看作品的人而言，具有一定的衝擊力。水平線，如風景作品中的地平線，可傳達平靜的感受；而牆壁所形成的垂直線，則予人力量的感覺。對角的斜線則較具動感，可以使人感受到作品中甚至作品外的動態感。

形態 (Form)

　　形態與形狀相似，但是比形狀包含更多的內容。那就是使物品具有三度空間立體感的元素。由於攝影師所拍攝完成的作品是屬於二度空間的平面，為了使作品中能呈現出三度空間的立體感，因此他們必須非常注意由採光、形狀及色彩所形成色調的量感，藉之以表現出物體的外觀。改變光線的光質與採光的角度，都會使所拍攝的人物與周遭的環境產生衝擊，而給予觀著不同的感受。強烈的順光將使被攝體的形態貧乏而欠缺立體質感。柔和的側光，往往是展現形態的最佳方式——愈多光與影的變化愈能展現出物體的形態。畫面中不同色彩間的交互影響，也是展現形態的重要方式。

質感 (Texture)

　　質感也是一項設計中的重要元素，因為它不僅影響我們的觸覺更影響我們的視覺。皮膚與毛髮，粗糙或具反光性的纖維織品——這些都有助於使畫面看起來更具真實感。而這種真實的質感，會因被攝體表面不同的材質，以及不同的採光方式，而獲得增強或減弱。

水平與垂直的構圖

　　應該水平的拿起相機，拍攝一張橫幅的作品？或是應將相機轉個方向垂直拍攝？這是個看似簡單卻又影響重大的決定。拍攝單獨的個人照時，垂直拍攝會較水平拍攝為理想，因為人的形狀，是高度遠大於寬度。因此人像照往往是以直式的構圖來呈現。但當拍攝的是一群人，或希望能呈現出較多相關的環境訊息時，水平拍攝，也就是所謂的橫幅畫面則是較佳的選擇。

一般的原則是：橫幅構圖適宜拍攝雙人或群體，而個人照則宜採直幅構圖。

▼▼ 成功的祕訣
由於父親蹲下與女兒貼近，因此以直幅構圖可使畫面顯得緊湊，並將注意力集中在被攝者的身上，並強調出他們背後的縱深感。但若表現的意圖是要在畫面中由左至右呈現煙火所形成的圓形火花時，橫幅構圖就是最佳的選擇了。

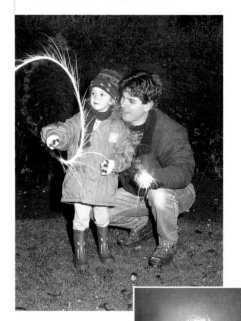

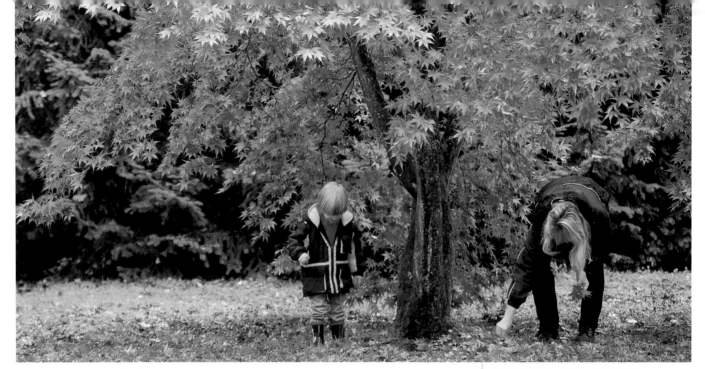

協調的色彩使作品中產生宜人的完整感，尤其像此幀作品中，整體的色調具有溫暖與秋的氣息。

▲▲ 成功的祕訣
拍攝者的衣著，與周遭樹葉的顏色自然地融為一體；而畫面中位置稍為偏離中央的樹木，以橫幅寬廣的構圖方式，使畫面顯得十分恰當。

色彩構圖

色彩在任何作品中都是最重要的構成因素之一——謹慎地運用色彩可大幅度的增進改善人像攝影的品質。永遠謹記，色彩對於我們情緒的影響極大，它可以塑造出我們的好情緒也可以將氣氛破壞怠盡。

總之，你的決定，大致取決於你所要拍攝作品的性質與種類。你的目的是要拍攝大膽具現代感的作品？或拍出成熟穩重的感覺？當然，你也可以完全摒棄色彩創作單色調的影像。

協調的色彩

人們對色彩的反應是很主觀的——例如，媽媽最喜愛的紫色可能是爸爸最厭惡的顏色——但是大部份的人都會認同的一點就是，當某些顏色互相搭配時，可比與其他顏色搭配更為協調。因此當你的作品中要表達和諧的氣氛時，結合類似色系的色彩，不失為是個好方法。紅色、橙色與黃色可以放在一起，或可將藍色、紫色與綠色並列。務必要確定的是，被攝主體的衣著與背景須要相互協調——例如，藍色的套頭衫與綠色的觀葉植物就很搭調。

對比的色彩

如果你想要創作感受強烈的作品，則可將對比強烈的顏色搭配在一起，如紅色和綠色，或藍色和黃色。要想達到戲劇化的效果，那麼就讓被攝者穿上色彩亮麗的衣服，然後再選擇與他們衣著色相形成對比的色彩。當採光顯得較為平淡時，若欲使被攝主體突出的有效方式就是利用對比色。

豔麗的色彩有助於作品的突顯——如這幀作品中的紅色、藍色與黃色。

▶▶ 成功的祕訣
攝影師蹲至與男孩相當的高度，利用大片的原野取代了天空成為背景，強調男孩停留在無盡夏日的印象中。傍晚的夕陽所散發出迷人的金光，托曳成長而柔和的影子。

一抹色彩

　　並非在畫面中填滿色彩才能造成衝擊。有時，畫面中綴點少許鮮豔的紅色或藍色比一大片的顏色更具說服力——尤其當光線柔和且光線的反差較弱時，如此的表現方式更能使色彩具立體感而躍然紙上。因此當被攝主體的色彩較為暗淡且平凡時，不妨加入一頂帽子、一條圍巾或一副手套都能使畫面生色不少。

單色調

　　色彩範圍有限的作品較具神秘感。往往單一色調的產生是導因於光線，早晨與傍晚的陽光，使被攝主體與周遭的環境籠罩在一片金光中，彷彿所有的東西都是由相同的材質所構成。在霧茫茫與陰霾的天氣下所拍攝的作品，將呈現黑白的世界。

黑與白

　　在不用色彩的情況下也可以製造出具氣氛的結果。使用黑白軟片或將彩色的數位影像轉換成單色，影像就可變成不同層次的灰階。

　　正如每一位藝術家都會這樣告訴你，當畫面中一件面積小但色彩豔麗的物件出現在一片灰色調的背景中時，將會主導整個畫面並成為注目的焦點。

▶▶ 成功的祕訣

這張在霧氣瀰漫中所拍攝的作品，影像大部份為藍灰色所佔據，增添了冬日的氣氛與羅曼蒂克的感覺。然而，女孩容光煥發的臉色與帽子，為一片灰藍中加入了一些亮麗的色彩，突出的色彩，使得整張作品為之改觀。

單色影像具有一種特殊的氣息，大部份的沖印店都可將原本彩色的作品沖印成黑白照片——如果是數位影像，那麼你自己也可以做這樣的處理。

▶▶ 成功的祕訣

這幅作品的美，在於他簡單的構圖，而去除了色彩之後的作品更易導引觀眾注意到被攝者羞澀與天真無邪的表情。位於左側的植物正可呼應壁紙的花色，同時柔和的光線更表現出瓷磚的地板、椅子以及小女孩棉布洋裝的不同質感。

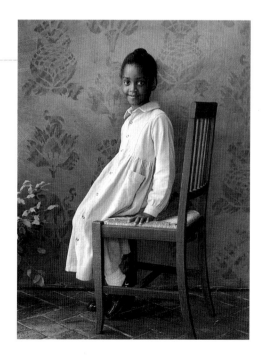

具動態性的構圖

事實上沒有一成不變的原則。雖然之前所提到各種在構圖上的建議都非常有效，但也並非所有的作品都非依前述的構圖方式執行不可。

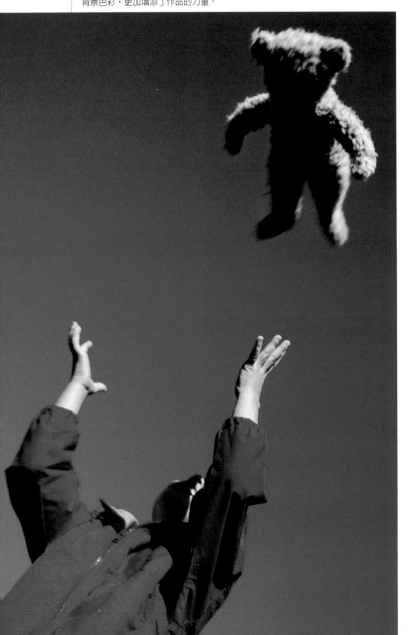

對角線構圖的創作，尤其是自由左下至右上的鋪陳方式，似乎總是奏效。

▼▼ **成功的祕訣**

此處攝影師利用了較低的角度，將鏡頭朝上取景，創作出對角線的構圖。明朗、清新的光線，以及強烈的背景色彩，更加增添了作品的力量。

致勝的祕訣在於實驗。不斷地重複嘗試可以達成自己想要結果的拍攝方式，並摒棄那些無效的方法。這裡有些點子可有助於你更加放心大膽的去嘗試，使你的人像攝影作品更上層樓。

對角線的構圖

作品中的被攝主體不論是以垂直或水平的方式構圖，會顯得穩定平實。要想創作出更動人的影像，就應選擇對角線的構圖方式。

要達成對角線構圖最簡單的方法就是拍攝時將相機傾斜，使得原本由上至下或由左至右的被攝主體，改換成由某一角落至另一角落的呈現方式。另一種選擇則是請被攝者將頭偏向一側，或是配合著姿勢將身體向著特定的角度伸展。最具效果的對角線構圖方式是，由左下方向右上方鋪陳的畫面。因為我們閱讀的習慣是由左至右，而且這也是通常眼睛慣常閱覽影像的方向。當然你也可以安排由右下至左上的構圖方式，但如此構圖方式的效力就遠不如前者所述。

利用趣味性的前景創造景深

被攝主題距離太遠，往往會使得作品欠缺縱深感。解決之道是在畫面的前景中或周邊安置額外的陪襯物。當畫面的周邊缺少其他有趣的陪襯物時，往往會使得被攝主體像是迷失在畫面中一般。利用有效的邊框效果，將有助於使注意力集中至畫面中最重要的主體部位—人物—並可使整體的影像更具三度空間的立體感。

在所欲拍攝的人像前放置一瓶花，不僅可為畫面增加景深，同時也增添了畫面中的色彩。在戶外攝影時，則可利用樹木垂下的枝條或拱門。多運用一點想像力，那麼你就可將任何強烈的垂直線或水平線都變成景框的一部份。不用擔心前景中的景物是否會太過清晰。因為不論前景中的景物是清晰可辨，或因在焦距之外而顯得模糊，眼睛都會不由自主的朝向作品中的主體部份。

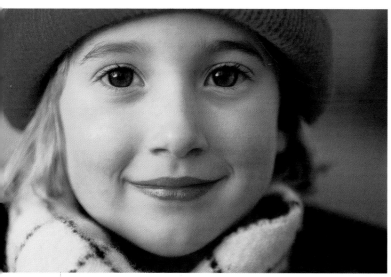

不要畏於對被攝主體做大膽的裁切—但應盡可能的使用望遠鏡頭，而非去接近被攝主體，因為太靠近的結果會對被攝者產生壓迫感，而造成臉部不悅人的表情。

▲▲ 成功的祕訣
這幀作品是專注於小女孩五官的特寫，尤其是眼睛與嘴唇的部份，柔和的採光使畫面的色調更顯和諧。

極端緊湊的裁切

一位著名的戰地記者曾說過：「如果你所拍攝的作品不夠好，那一定是你不夠靠近」—這句話也適用於人像攝影。通常的原則是，當你的裁切愈靠近被攝者，那麼所產生的衝擊也愈大。

因此何不將此想法落實在實際的構圖中，將畫面做緊湊的裁切—裁切部份的頭部及下巴，甚至連耳朵都裁去又將如何呢？如此一來將髮際的部份裁切掉也就不成問題了！放心大膽的去做。如果你使用的是變焦鏡頭，那麼就將焦距設定在最遠的望遠部份，盡可能的做緊湊的裁切構圖，只要被攝主體在焦點範圍之內即可。

若你使用的是單眼反光相機，那麼在焦點的控制上，你更可以結合光圈的設定，例如將光圈設定在f/4，以製造出短景深，而獲致焦距些微變異的特殊效果。

◄◄ 成功的祕訣
將前景中大量的花納入作為陪襯，以後方的一對情侶作為主體，成為這幀作品的焦點所在，如此的安排使畫面中充滿了趣味性。

三分之一構圖法

三分之一構圖法是構圖方式的一種。假設將畫面在垂直與水平的方向各平分為三等份，因此你會得到如圈叉遊戲般的九個格子。之後你便可將被攝主體安排在垂直與水平線相交會的任何一個點上(如下圖中的影像)，那麼你就可以獲致令人滿意的作品了。

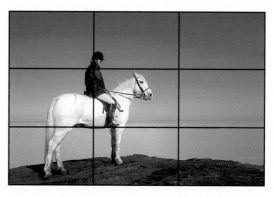

在這幀作品中，騎師的頭與馬都恰好位於三分法中線條相交的位置。在被攝主體前方的留白，使整體作品產生一種平靜與孤獨的氣氛。

採光有關的事項

下午溫暖的陽光、迷人且閃耀著金光，適合拍攝何類的人像照片。當時間漸晚，影子逐漸拉長且不若先前般的強烈與分明了。

▼▼ **成功的祕訣**

寧靜的海灘提供了乾淨且悅目的背景。避開正午的豔陽時刻，金黃擴散的陽光更宜於拍攝人像。雖然是採隱藏式拍攝法，但構圖仍然完美，且偏離中心的被攝主體比置於中央更具趣味性。

對於諸多光線氣氛的瞭解，將有助於你在未來遇到任何狀況時，能將光線做最佳的運用。光線是一幅作品中單獨被審視的重要元素，巧婦難為無米之炊，你不妨試試，若沒有光線你能做些什麼？不論被攝體是如何的完美，但若沒有適切的採光，則一切都是枉然的。但令人驚訝的是，只有少數的攝影者，真正注意到這一點。

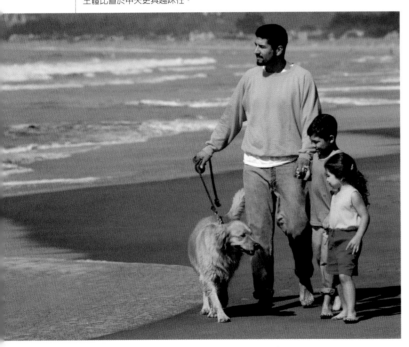

光線最令人驚嘆的地方是它的多樣性：──有時剛烈，有時柔和；時而色彩不偏不倚，時而偏橙，時而偏藍；光量有時非常豐富，有時又極其不足。因此瞭解光線、並能具創意地運用光線，對成功的人像攝影作品而言，是絕對必要的。經由單純地觀察日光的變化著手。觀察建築物背光側陰影的形態，或是經由小窗所射入的光線，或是由樹葉縫隙中灑下的光點──在腦中儲存這些光影的變化，並適切地運用到計畫拍攝的作品中。

多不意味好

談到採光，千萬不要將光質與光量混淆了！比方說，晴天時戶外正午強烈刺眼的陽光，對於大多數的人像攝影而言，都絕非是理想的光線。將全面光線的亮度降低，往往就可產生令人耳目一新的效果。清晨或接近日落時分的光線是較有氣氛的，多雲、甚至是下雨或有霧的天候，都各有不可思議的效果。通常室內的光線是較為微弱的，但如果你能善加利用室內的現場光，而不用閃光燈的話，那麼你就可以拍出很美的人像作品。

在有陽光的雪季裡拍攝人像，是很難處理的──在有陽光照耀的地方顯得溫暖，但在陰暗處則會形成藍色的色偏。但只要確定臉部有充分的照明，一切便沒問題了。

▶▶ **成功的祕訣**

經由長長的影子與溫暖的皮膚色調，不難看出這是太陽即將下山前所拍攝的照片──有一種寧靜安詳的氣氛。搭配上父親與女兒臉上愉悅的神情，使這幀作品的構圖更加成功。

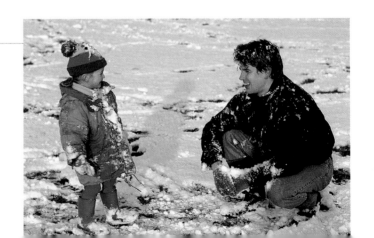

反差的控制

在強烈的光線下，會造成明顯的陰影以及清晰銳利的亮部。晴天正午時分的戶外，陰影通常較深且短；但在一天中稍早或較晚的時候，所呈現出的陰影則較柔且長。反差強烈的光線可提供豐富的色彩與彩度，以造成生動的影像，但要注意在曝光時避免因過度或不足而喪失了重要的細節，使作品的色調過於淺淡或深濃。雖然凡事都有例外，但在人像攝影方面，反差的處理就不宜過大。而反差的強弱也同時取決於光線照射的方向（參見第56-57頁）。

人像攝影時最好的選擇仍是柔和的光質。因它產生的陰影較少，能使畫面顯得更為悅目。而這種柔和的光線在具有大型窗戶的室內是很容易獲得的。

在每一張你所拍攝的作品中，都利用了光線去對被攝主體做了某些詮釋──這點在人像攝影上更為真確。注視著你準備要拍攝的人物，並思考你想要傳達些什麼，然後再依想傳達出的訊息去做適宜的採光安排。

光不是白色的

通常我們認為光線是中性色或是白色的，但事實上，光在色彩的表現上是變化多端的─你只要想想旭日初昇時的橙色、黑夜來臨前的一抹藍天，就會瞭解。一般通常標準的軟片是日光型軟片，是設計作為在正午的太陽光下或與電子閃光燈搭配時使用。然而，如果在人造光源下使用一般的日光型軟片，加上又未使用閃光燈時，你的作品，就會產生色偏的現象，若是使用鎢絲燈泡，會得到橙色的色偏；若使用螢光燈，則會得到綠色的色偏。這兩種狀況都令人感到不滿意，最好是利用日光。

耀眼的陽光不是理想拍攝人像的採光方式，但有時也別無選擇，尤其當出外旅遊在各景點只能做短暫的停留時。

▲▲ 成功的祕訣
雖然光線強而銳利，但是攝影師仍拍攝了這幀作品，落於一側的影子頗為醒目。廣角鏡的運用使視野開展，並將觀者的視線延著馬路拉到照片的中心位置，強調出遠處石塊的宏偉壯觀與巨大的趣味。

在一天當中極端的兩個時刻拍攝──即將日出或即將日落時──此時的光線溫暖，除可為人像作品增添幾許氣氛外，更可避免作品顯得太過平乏。

▶▶ 成功的祕訣
如果在正午時分拍攝相同的作品，鐵定是了無創意的作品，徒增一幅而已。但傍晚時金碧輝煌的陽光，將被攝者的膚色染成了健康的古銅色，並在眼睛中創造了眼神的光點。

戶外採光

當你能夠充分的利用現有情境，那麼你就有可能在戶外拍出自己最佳的作品。由於戶外有廣大的空間與充裕的光線，所以是拍攝人像最方便的好地方。在明亮的陽光下拍攝時要非常的注意，尤其大部份的攝影者習慣背對陽光拍照（即順光拍攝）。如此會使你的被攝者在鼻子與眼睛的部位產生令人不悅的陰影，這種情形在正午時尤其顯著。這同時也可能會使你的被攝者因此而成了瞇瞇眼。

要避免臉部出現令人感到不悅陰影的方法，就是讓被攝者背對著太陽拍攝。

▲▲ 成功的祕訣

攝影師向左移動，拍攝了這張光線投射自這位男士的身後的作品。如此的安排使被攝者的臉上洋溢著迷人的光輝，不至於出現光線由前方照射時，所產生銳利的強光所可能出現的陰影與皺紋細節。

側身向著太陽會比較好，但是差別也不大。因為如此拍出的人像，會造成半邊臉亮，而另外的半邊臉則落在陰影中。如此的採光適於作為強烈的個性描述，但是對於大部份的作品而言，如此的光線都太銳利了，除非在位於被攝者陰影的一側，利用反光板補光，使光線柔化（參見第61頁）。

最佳的拍攝方式是逆光拍攝（參見第 103 頁）──如此被攝者臉上的光線會顯得十分均勻，而且不須瞇著眼睛面對著一個大火球。但要注意的是，雖然你容許逆光，使陽光投射在鏡頭上，但有形成光暈的危險：也就是說，未謹慎處理逆光散射的光線，可能會使整張畫面產生霧翳。因此最好尋找一處相機不會被太陽直射到或有樹蔭遮避的地方。

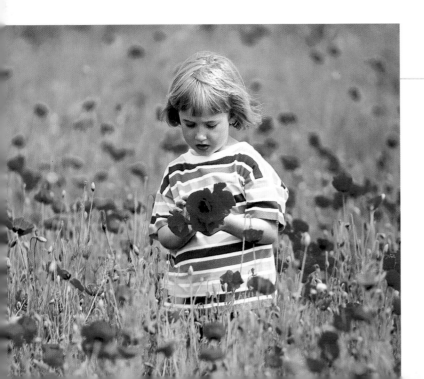

晴天有雲時的光線，是其他狀況下的光線所無法比擬的，因為如此的光線不但能使陰影變得柔和，更為作品增添了悅人的質感。

◄◄ 成功的祕訣

這幀作品是當小女孩在罌粟花田中散步，沉醉在自我採摘的樂趣中時所拍攝的──因此攝影師有充裕的時間可以盡情的拍攝而不被察覺。豔麗的罌粟花佔據了整個畫面的周圍，但不致搶去位於中央小女孩的丰采。

注意要點

· 嘗試在光線均勻或黃昏及薄暮時拍攝人像，你將會驚訝的發現效果將出奇的良好。

· 拍攝時嘗試改變被攝者與太陽間相對位置的變換。

豔陽高照的正午時刻，光線銳利。最好選擇一處有陰影的地方拍攝人像。即使不使用閃光燈，光量也應足夠，如此拍出的作品將更為吸引人。

▶▶ **成功的祕訣**

樹下柔和的光線，使小女孩看起來顯得愉悅，並配合著她活潑自在的神情。與背景中被太陽照耀得非常明亮的草坪相較，女孩的色調顯得比較暗，這也使得她在此幅作品一片明亮的背景中得以脫穎而出。

陰霾的天候

　　戶外最適於拍攝人像的天氣，是微陰有雲的日子。在這種日子裡，仍然會形成陰影，但此時的影子不僅比較柔和且使人悅目，也能使被攝者的臉部與身體看來更具真實感。當太陽的光線不過強烈時，可試著以順光的方式拍攝，以獲得均勻柔和的採光以及最少的陰影。如果你可以在清晨或傍晚的時分拍攝，那麼你甚至可獲得更柔和的採光效果。

　　以側光拍攝，畫面中對比的情況較為一般人所接受，而且也可拍出更為犀利的人像作品。由於在陰暗的天候下較不易產生光暈，因此可以逆光拍攝。

　　大部份的攝影師一看到天氣轉陰便開始備妥器材拍照去。因為在這種天候下的光線可以拍出最佳的人像作品。完全沒有陰影，細節部份清晰，而且不會有刺眼的眩光，也就是說較容易獲得自然生動的表情。

一天中的不同時段

　　對拍照而言，一天中不同的時段與不同的氣候是一樣重要的。在清晨與傍晚的時刻，太陽位於天空中較低的位置；而正午時則達到最高點。除非是陰天，否則應避免在早晨十點至下午兩點間拍照，因為此時的陰影最深濃。

　　光的顏色在一天中的不同時段中也各不相同：由清晨溫暖的橙色到正午時的中性色、藍色到金碧輝煌的傍晚。傍晚時太陽金碧輝煌的金光使皮膚的色調立即染上了耀眼的光彩，因此夏日傍晚時刻是拍攝人像攝影的極佳時段之一。

攝影師將低角陽光時所產生長且有趣的影子納入構圖中，造成了極佳的效果。傍晚時的陽光看起來顯得較為溫暖，使得所有被投射到的物體都染上了一片金黃的色調。

窗光的使用

由窗戶流洩而入的光線，是我們所能獲得最美的光線之一。依照窗戶大小的不同、位置以及一天中不同的時段，你將可獲得不同的光質，彷彿你是以光線來繪畫。

一般而言，室內的光量較為不足，但可經由選用高感度的軟片或使用三角架做為輔助，仍可拍出令人滿意的人像作品。只要依循幾個簡單的基本原則，就可使你的室內人像攝影，有著大大不同的結果。

哪一間房間呢？

如果你有數個房間可供選擇，那麼一定要先想清楚該用哪一間？最主要的考慮關鍵是：房間中窗戶的數量、大小及窗戶所面對的方向。小型窗戶所射入的光線，其光質反差強烈，猶如戶外豔陽高照時的效果，但是你也可以經由網狀窗簾與描圖紙的運用，使光線轉為柔和。相反地，大型窗戶所提供的光質較為柔和，但你也可藉由窗簾與黑色紙板的運用，改變窗戶的面積大小，以達到增加反差的效果。窗戶的數量愈多，愈能達到將被攝主體的周圍以光線環繞。有天窗的房間也格外有用，因為天窗可以提供由上而下的頂光，使被攝者的髮絲能忠實呈現。

窗戶所面對的方向非常重要。一間面北的房子，由於一天之中太陽都不會直射入屋內，因此室內整天都可以擁有相同的光線。許多專業攝影師的「日光攝影棚」都是面北的，因為在面北的房間中可以獲得柔和、悅目與穩定的光線。而面向其他方向的房間，一天中，光線的反差、強度與顏色都將隨著太陽的移動而不斷的轉換。若是在這種情況下，在晴天的傍晚日落之前，將是拍攝室內人像的大好時機。

被攝主體的位置

將光源安排在攝影師的身後，使被攝者的臉部直接面向光源，室內的順光不若在戶外般的強烈，因此能獲得較好的效果。若能在陰影的一側放置反光板補光的話，側面的採光也非常有效 (參見第 60 頁)。

支持用具

有些人，只要是在室內拍照就一定會使用閃光燈，因為他們擔心若不使用，則光線可能會太暗。但事實上，除了一般最簡單型的自動相機外，只要你能將相機固定，避免因晃動而造成影像的模糊，否則你都可經由快門的速度與光圈大小的選擇，在光線極度微弱的狀況下，不用閃光燈也能在室內拍攝。適時的使用三角架，或將相機置放在桌子或架子上，都是穩定相機的方法。

重要提示

如果你所使用的相機，是可以自由選擇快門速度與光圈的話，那麼就可以在光量極度微弱的室內，不使用閃光燈拍照。方法是只要選用鏡頭上最大的光圈，以便能讓最多的光量到達軟片上。另外你也可以使用較慢的快門速度，因此拍攝時最好將相機固定在三腳架上。

大部份的窗戶都裝有窗簾或百葉簾。藉由這些，除了可以控制與改變進入室內的光量外，更可以由簾幕的影子製造出不同的攝影氣氛。

◄◄ 成功的祕訣

攝影師藉由傍晚時分的陽光，透過活動百葉窗所投射到被攝者身上所形成的明暗光影，創造出吸引人的氣氛。不斷地調整百葉簾與被攝者的位置，直到呈現出理想的效果為止。由於這位男士戲謔的笑容洩露了這場遊戲的祕密。

重要提示

室內的光量較低，表示在拍攝時相機不能有任何的晃動。使用高感度軟片 (感光度在 ISO400 以上的軟片)，或者使用數位相機將感度設定在最高的模式，如此就可使相機的快門速度得以提高，而獲得清晰的影像。

►► 術 語 解 讀

光暈或光斑 (Flare)

當在陽光普照的戶外攝影時，注意避免讓太陽直接攝入畫面當中。因為這將會導致光暈的產生，這是由於陽光在鏡頭中不斷的反射，以致在畫面中形成明亮的斑塊，或是造成整體畫面的影像柔化鬆散。

將背攝者小心地安排在室內光線適宜的所在，神奇的光線將使作品不同凡響。有一點須要特別注意的就是，若你將窗戶也同時攝入畫面中時，須小心可能會造成光暈或曝光不足的現象。使用活動式百葉簾將有助於光線的掌控。

►► 成功的祕訣

由左側射入的窗光，不僅突顯了女孩優美的的臉部線條，也使大提琴躍然紙上。被攝者沉思的表情與優雅的姿態，與畫面中的氣氛十分契合。

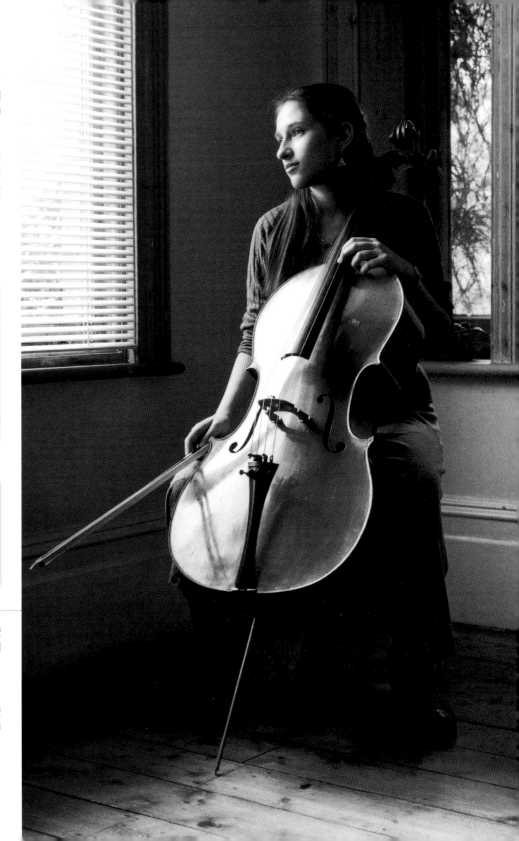

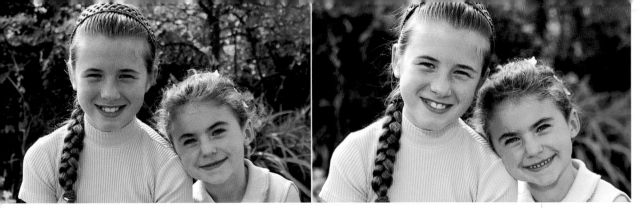

現場光的改善

一些簡單的步驟就可使現場光有著截然不同的品質呈現。從前面的一些例證中我們已經知道：拍攝人像最佳的光線是具方向性但擴散的光，如此才能使被攝主體獲得足夠的光照，並仍有著柔和的陰影。然而，通常在拍照時，光線不是太強，就是太弱，並不一定都會有適宜的光線，因此往往所獲得的，是令人感到失望的結果。

幸好，有一些既簡單又有效的方法，可用以改善作品中的採光。

一日的旅遊

假設你將在海邊停留一整天。但陽光是火辣辣的照著，雖然你知道這絕非是理想的拍攝人像的光線，但你仍想拍攝一些作品。你該怎麼做呢？

一種情況是選擇有遮蔭的地方為場景，例如：在海灘傘下。如此不但減少由上而下的光線，也避免了眼睛、鼻子與下顎處所形成的陰影。此外，由於光線完全來自於前方與側面，因此創造出極為吸引人的效果。必要時，大浴巾與野餐墊都可以暫時地做為遮蔭的物品。

一些額外的光線就可以產生如此不同的結果！雖然這兩張作品的構圖相同，但唯有當採光充足時，女孩們燦爛的笑容才得以抓住觀者的眼神。

▲▲ 成功的祕訣

當逆光攝影時，若未事先修正，則被攝者的臉部將會顯得暗而平淡。這時若使用閃光燈，給予被攝者額外的補光，則可使作品生氣再現。

優美的反射光

通常最普通的選擇，是利用反光板將光線反射至陰影的部位。專業攝影師使用的是摺疊式的反光板，收藏與使用都很方便，但基本上任何白色的物品都可派上用場：一張紙、一件襯衫、甚至報紙都可以利用。請同行的同伴幫忙拿著，或是用其他的支持物將其支撐著，都可以達成所須的效果。但前題是在反光板不穿梆的原則下，將最大的光量反射至陰影的部位。反光板的功效將會使你大感訝異。

將被攝的他或她安排背對著陽光，然後使用一面甚至兩面的反光板，將光線反射至被攝者的臉部。或者，當以側面對著太陽時，使用反光板將光線反射至陰影處。

使用反光板的優點是，可以立即的看到使用後的效果。當你拿著反光板並更換位置時，試著靠近些或者拿遠些，拿高些或低一點，或將其放置在一側，你都可以看到陰影部位改變的情形。大部份的情況是，在不穿梆的前題下，將反光板盡可能的靠近被攝者放置。拍攝人像照時，反光板通常是以向後仰45度角的方式擺設。如果拍攝的是肩上景的人像作品時，在不穿梆的前題下，也可將反光板放置在被攝者的大腿上，請被攝者自行拿著。如此讓他們的雙手有點事做，也比較不會不知所措！

室內拍攝

以上所論及的原理與原則，都適用於室內利用窗光拍攝的情況。在室內拍攝時，由於不須搬運，因此可以選用較大型的反光板，如此反射的光量也將較多。你也可以自行製作反光板，例如：將一片木板漆成白色、或者在木板上包上鋁箔紙，在拍攝人像攝影時這些都可以派上用場。

攜帶大型的反光板總是不太方便，因此不妨考慮購買一個摺疊式的反光板。摺疊式反光板的特殊設計，使得反光板在摺疊後，可以放置在背包中攜帶，並可在瞬間輕鬆地打開，就是一個直徑約100公分大小的圓形。

◀◀ 成功的祕訣

在陽光普照的晴天，讓被攝者背對著太陽拍攝，只要在被攝者的前方放置一面反光板，就可使整體的效果大大的改觀——除了臉部與身體的部位獲得足夠的採光外，髮際處及身體的輪廓周邊也形成了亮麗的光環。

重要提示

黑色的反光板，乍聽之下似乎有些矛盾，因為它怎麼可能反射光線呢？但事實上，它是一樣非常有用的附件，它常被使用於光量過強，而希望能減少光量時。試著將黑色的反光板置於被攝者臉部的兩側，你就將明顯的發現，你的注意力會轉移到鼻子、眼睛與臉部的中央位置。

有遮蔭的地點

或者你也可以選擇在一棟大樓或一面牆前拍攝被攝者。在這些地點由於沒有直接的光線照射，因此光質柔和，不論拍攝何種人像照，這種光質都是最佳的光線選擇。但是，你也可以就地取材的使用擋光屏幕，放置在被攝者的側面，亦可達到相同的效果。但如此做時要特別小心的一點就是，應避免使用明亮且有色彩的屏幕，否則屏幕本身的色彩，將會反射影響到被攝者皮膚的色調。

在這幀作品中，男孩的背後與旁邊(未攝入畫面中)各有一棵樹，因而形成了控制光量與方向的自然屏幕，使得光線僅由右側並且柔和地照射到被攝者。

閃光燈的有效使用

這裡將告訴你如何將閃光燈的效果發揮到極至，而何時不該使用閃光燈。如果你的相機中有內建式的閃光燈，那麼只有在別無選擇的狀況下才使用它，因為使用的結果往往是令人失望的。看看上次宴會時你所拍攝的那些照片。很可能你所看到的，會是一張張臉部曝光過度，而後方一片漆黑的畫面。同時，被攝者的眼睛也由於眼內的血管反射閃光燈的光線，而造成紅眼的現象。這也是為什麼應盡可能的使用現場光來拍攝的原因。

當你必須在晚上拍照時，也有一些改進的方法。首先，被攝者至少應與你相距一公尺以上的距離，有兩公尺則更佳，如此的光量便不會太過銳利。其次，就是啟動相機內的防止紅眼系統。如果相機上無此設置，那麼在拍照前就先將室內的燈光打開，如此你也可以達到降低紅眼現象產生的可能性。但畢竟一個內建式的閃光燈所能完成的，充其量只是一張張的快照作品而已，而你所能做的，則是確定每一張的快照都有好的品質。

將閃光燈取下

通常內建式投射的閃光燈是固定在機身上的，但若為價格較昂且功能較複雜的外置式閃光燈，則除了可自由裝卸外，更可調整燈光投射的方向，使光線投射至牆壁或天花板之後再予以反射，使獲致較為柔和且悅目的採光效果。如果你所使用的單眼反光相機，其上若有外置式可調方向的閃光燈，那麼你便可將閃光燈的光線，經由牆壁或天花板反射，如此不但可改善燈光的光質，同時還可防止紅眼現象的產生。但若要將閃光燈的效益發揮到極至，則須將閃光燈移離相機，並將閃光燈裝在相機側邊的托架上，就可獲得較佳的結果，但若能將閃燈固定在距離相機更遠的燈架上時，則效果將會更好。

如果你使用的是數位相機拍攝，那麼你便可利用電腦將紅眼除去，同時還可改善曝光的情況，但無論如何都不如拍攝時就正確的處理來得妥當。

許多時候，被攝者是位於窗戶或鏡子前面，而閃光燈的光線投射到窗戶或鏡子後，又反射回來。如此不但會形成難看的反射光，並且相機的測光系統也會被反射光所誤導，而造成曝光不足，使得整張照片呈現一片漆黑。

▲▲ 成功的祕訣

使被攝者遠離窗戶，不但改善了採光，也同時改善了整體的構圖。成功地拍攝下這對老夫婦美好的人像作品，不僅是你的驕傲，同時這幅作品也將值得他們永遠珍藏。

通常在拍攝特寫照時，並不建議使用閃光燈，因為如此的光線將太過銳利而不悅目。然而，若攝影師能與被攝者之間的距離保持在1.3至1.9公尺左右，並使用望遠鏡頭拍攝，則其結果又當別論了，如此拍出的作品將很迷人。

▲▲ 成功的祕訣

閃光燈除強化了被攝者頭髮色調的層次感外，並在眼睛瞳孔內，形成一個銳利且具穿透力的亮光，創造了與被攝者眼神間的接觸。除此之外，再加上男孩溫暖的笑容與照片緊湊的裁切，使得這幀作品成為不可多得的佳作。

重要提示

大部份的相機，即便是較便宜的機型，往往也有數種不同的閃光燈控制模式。其中，最有用的就是：閃光燈補光的作用，出光量僅用以補助現場光投射不足的部份，使被攝者有充足的照明，但仍維持現場光線的氣氛，使被攝者能自然地融入背景當中。

戶外以閃光燈補光

雖然內建式閃光燈在室內使用時有其限制，但若於戶外利用其將物體照亮，則相當地有用。例如：在雲層很厚的日子裡拍照時，被攝者的臉部會顯得相當平淡，並由於缺乏反差，將使整張作品令人感到乏味。如使用反光板反射些光線至被攝者，可使畫面略微改善，但此時最須要的是一些額外的光線──此時就非閃光燈莫數了。事實上，內建式的閃光燈在遇到這種情況時，都會經由內定程式自動激發閃光。如不能自動激發，則應該也有強制激發的設定，使閃光燈在每次的拍攝中，都被激發，並達到平衡現場光的效果。在單眼反光式相機上所加裝的外置式閃光燈，則很容易的就可降低閃光燈的出光量，以達到控制補光的效果。

利用同樣的方法，在晴天時則可用來降低景致中整體的反差。

未使用閃光燈補光時，女孩的影像顯得暗且矇矓。

閃光燈的使用，有助於將她自背景的天空中脫穎而出。

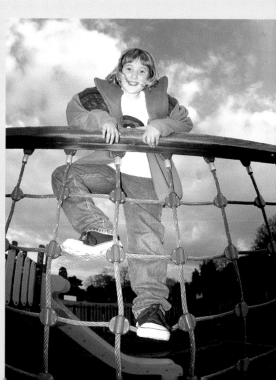

與戶外攝影所不同的是，在攝影棚中，你可以針對被攝者在採光上，有完全的掌控。

▲▲ 成功的祕訣

這幾張作品都算得上是成功之作，但是每一張的採光都不相同。最左側的一幀，僅用一盞置於左邊的燈光，因此面部有一半落在黑暗中，而使被攝者看起來顯得有些不悅的樣子。左側第二張作品，則在右側增加了一面反光板，因此使得陰影部份顯得較為柔和。左側第三張作品，則是在被攝者的左右兩側都各放置了一盞燈光，因此拍攝出採光完美的人像照。第四張作品中，又再加入了第三盞燈，因此拍攝出更具攝影棚風味的作品。

注意要點

· 在投資購置攝影棚的燈光前，應先仔細地思考，對於講求技術性的攝影自己是否確實喜歡。

· 如果你所使用的是精巧的全自動相機，就不要購置燈光設備──因為你無法將燈光與相機聯結，同時，相機的本身也沒有足夠的操控性。

進階的採光

想要進入棚內攝影的領域嗎？這裡教你如何達成願望。針對攝影棚內的攝影師而言，主要有兩大可用光源──鎢絲燈與電子閃光燈。兩種不同的光源都各有其優點，許多專業的攝影師二者皆俱，但他們會依所想達成的不同效果，而選用不同的光源。

如果你有一台單眼反光相機，並希望能拍攝更進一步的人像照，那麼不妨考慮購置攝影棚的燈光。你可將燈光放在確切的位置，並利用其他附屬的裝置來修飾燈光的光質，使其更擴散或更具反差，這也就意味著你能夠創造任何你所需要的效果。如此你將不再受到任何的限制──即使天黑了或光線不對時，你也不必因此而停止拍攝的工作。

選擇，選擇

首先，你必須由兩種不同的光源中選擇其一來使用。便宜且容易使用的是鎢絲燈。攝影用的鎢絲燈與一般家庭用的燈泡類似，但亮度較強。因為這是屬於持續光源，因

此在採光的過程中，你可以確切的看到照明的效果。但是鎢絲燈的燈光會呈現橙色，而且易發高熱。偏色的問題，可在鏡頭前加裝藍色的濾鏡而獲得解決，或當使用數位相機時，在白平衡的選項中選擇鎢絲燈光的模式，至於易發高熱的問題，則只能以間歇開關的方式來改善，同時避免將燈光過於靠近被攝者。

攝影棚燈頭

然而，大部份的專業攝影師使用的是電子式閃光燈，在使用上與一般的閃光燈相似，都是在按下快門時，同時激發出強勁但極短暫的閃光。雖然，閃光燈的設備一般而言比鎢絲燈光昂貴，但一開始時你所須要的，也只是一盞燈頭、能支持燈頭的腳架與能使光線均勻柔和擴散的「反射傘」或一盞「柔光罩」。唯一額外須增加的設備是一只手持式測光錶，它是用來測量落在被攝者身上的光量，或經由被攝者反射出的光量。

最有利的位置

若你只有一盞燈光時，該放在哪裡才好呢？不要由前方直射被攝者，否則如此的光線太過銳利且會使得畫面中的影像顯得過於平面而缺乏立體感。較佳的位置，是使燈光與被攝者成45度角，並略高於被攝者且與之相距約1至1.7公尺的位置。並在另一側，盡可能靠近被攝者的位置放置一面反光板，利用如此簡單的燈光場景就可以拍出不同凡響的人像作品。

加入第二盞燈，將使你有更多的選擇，其中包括了「光比」的控制。也就是將光源放置在被攝者的兩側，並調降一側燈光的光量，以產生適當的暗部照明。

學習曲線

利用攝影棚的採光，使你開展了另一種工作的方式。因為你已不再只是「拍照」而已，你是在「製作」照片。你將不再完全倚賴宇宙所提供的光線，因為你已擁有屬於自己的光源。

姿式與位置

引導被攝者擺出最佳且有效的姿勢，是人像攝影中重要的技巧之一。
而要能確定這些所引導的姿勢是否有效的唯一方法，就是拍攝下各種可能的姿勢，以
分析出可行與不可行的方法。

導引被攝者擺出你所希望的姿勢

　　不同的攝影師都各有其一套屬於自己的導引方法，而被攝者也各有其不同的反應。隨著經驗的增加，你將會發展出一套適合自己與被攝者的方法。而這裡有一些可以值得嘗試的方法：

· **口語告知**：以禮貌的方式請求（例如：「可否再轉向相機這邊一些？」或是「如不介意，是否可將趾尖向前移動一些好嗎？」，比下達命令的方式有效（例如：「立正站好！」或「手臂不要交疊！」）。

· **親身示範**：有些姿勢不易以口頭的指示傳達，因此不妨親自示範會比較容易些。如果你希望他們的手或肩膀放輕鬆些，那麼最好讓他們模仿你的動作去做。當手臂或腳的位置須要改變時，不妨走到被攝者旁，與其一同面對鏡頭，示範告知，如此會使被攝者較為容易瞭解。

· **移動被攝者**：當你與被攝者非常熟識時，你就可以像一些專業人士一樣，直接移動被攝者擺放出你所希望的姿勢。

要使別人能聽從自己的指示，是須要技巧與練習的，尤其當要拍攝的是一群人時。不過導引本身有時也是非常有趣的，例如此幀作品中，意想不到的構圖方式，這是一位攝影師拍攝到另一位攝影師正在拍攝的鏡頭！

　　聽任被攝者自行擺姿勢是不可行的──因為他們可能不知如何處理自己的雙手，而以擔憂的眼神注視著相機。一般的人通常都不知道該如何去擺姿勢──因此所擺出的姿勢往往都極不自然。如果你希望作品能夠成功的話，你就必須給予被攝者一些導引，告訴他們應如何站，以及眼睛該看向何處。縱然是專業的模特兒也都須要一些指導。

刻板的正面照

　　許多業餘的人像作品，都使被攝者採用這種刻板的正面姿勢拍攝（如下一頁左上的作品），這是在攝影師未給予任何的指示時，人們所慣常採用的姿勢，將整個身體的正面都面對著相機的拍攝方式。除非被攝者的身材修長且優雅，否則將腰身與臀部的寬度都一覽無遺地呈現出來，是非常不討好的方式。通常最好是要求被攝者將身體略微側轉，使被攝者一邊的肩膀，較之另一肩更靠近相機。

四分之三側面照

　　對大部份的被攝者而言，最佳的拍攝姿勢，是以45度角的方向面對相機（如下一頁右上的作品）。如此的姿勢，不論被攝者是站或坐，因側身後，其位於後方的臀部，被位於前方的身軀遮擋住，因此很自然地會使被攝者的身材顯得較為修長。

側面照

　　如此的姿勢（如下一頁左下的作品）只適合具有良好身材的男士或淑女們，而對於那些具中廣身材的人而言，不飭為自暴其短。

反身向後看

　　這種姿勢（如下一頁右下的作品）僅適於當你偶爾想嘗試些不同的變化時使用。它有時可造成令人驚訝的效果。

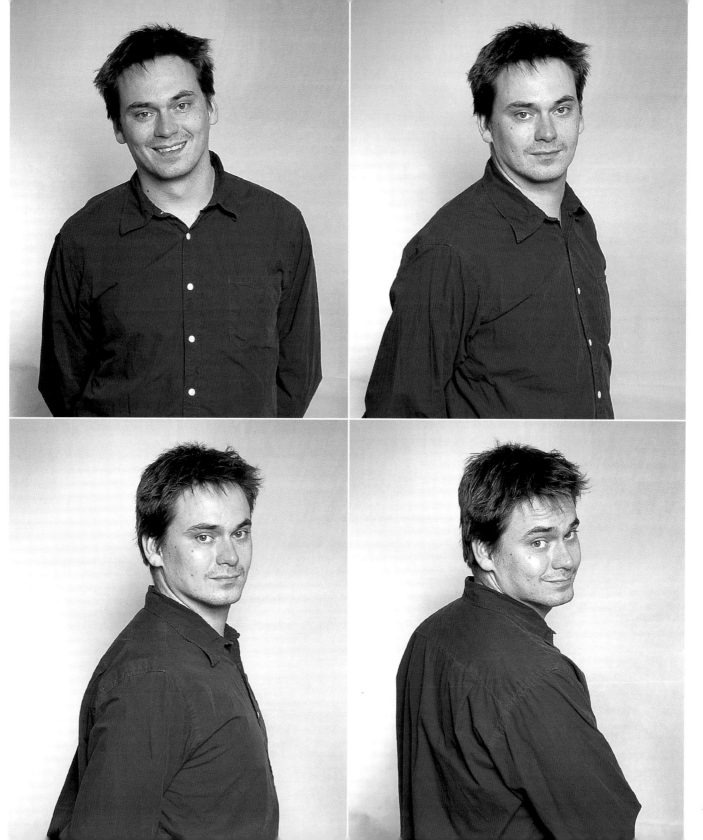

運用椅子可以使被攝者不必站著就能全身入鏡。並且當被攝者是年長者時，坐在椅上可以使他們覺得比較舒適。

▼▼ 成功的祕訣

小孩將雙手置於兩膝之間，呈現出可愛又略帶窘迫的模樣，使得這幀作品成為悅人的人像照。椅子不僅提供了框景的作用，並也成為作品中結構的一部份，因此是理想的道具。由左側窗戶所射入柔和的光線，為作品增添了一抹關鍵的氣韻。

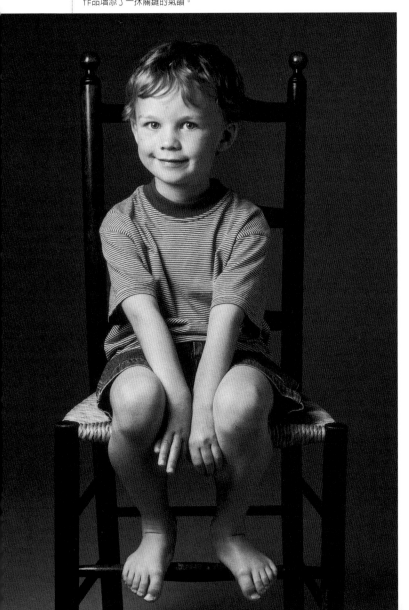

立姿、坐姿、
斜靠之姿、躺臥

什麼是拍照的最佳姿勢？是站著、坐著、斜靠著、還是躺臥著呢？不論何種姿勢都可以拍出膾炙人口的作品，但在選擇上則須視不同的人物，不同的情境與不同的拍攝目的而定。

年長的人會覺得坐著比較舒適，而年輕人則較偏好休閒的形式。但不論被攝者為何人，你都將嘗試不同的拍攝手法，以找出最佳有效的畫面。

立姿

許多的照片都是以立姿拍攝的，因為這是一般人在行走時，最常有的姿勢。立姿使人看起來顯得修長，因而可以採七分身的構圖方式，或全身的構圖模式以便能照到更多的背景。一般而言，相機與被攝者稍微保持一些角度是較佳的安排。但是要確定被攝者的脊椎挺直，身體的重心位於臀部，且膝蓋與肩膀都須放鬆，而脖子要伸長且優雅，並要注意，勿使手與腳的姿態破壞了畫面（參見第72頁）。

坐姿

椅子給予了被攝者適當的支撐，因此當要拍攝不少的照片時，椅子尤其重要。一張造型吸引人的椅子也可以增添作品的趣味性。縱然是一張簡單的椅子，不妨將其反轉之後跨坐上去。椅背的部份有時也可能會造成畫面的干擾，因此在多數的情況下一張小凳子是較佳的選擇。將座椅以45度的角度向著相機放置，並確定被攝者身體挺直且舒適的坐著，如此就可拍出悅人的作品了。除此之外，也可以嘗試讓模特兒坐在桌子上、階梯上或駕駛座——或其他任何適宜的地方。

斜靠之姿

找一處讓被攝者可以倚靠的位置，如此便能拍出自然的照片，例如：椅背、欄杆及壁爐的架子。在戶外則可選擇一面牆壁、一棵樹或車頂的部份。坐著的人略向前傾，是非常實用的姿勢。因為如此使人看起來別具動感，除了

姿態的改善之外，也掩藏住鬆弛的下巴，及緊繃的面部肌肉。其它的替代選擇還有：靠在長沙發的扶手處。對具有特別風格的一些人而言，無精打采不修邊幅的姿態也是很適宜的。

席地而坐

喜歡席地而坐的人，比較能夠放輕鬆，並且也提供了攝影師較多姿勢安排的可能，例如：雙臂自然下垂並環抱著膝蓋、背靠著牆壁及雙腿向一側伸展。當攝影師站著拍攝時，讓被攝者的眼睛略向上看，如此的安排可使脖子與臉部的肌肉緊繃，而可獲致較為悅目的視覺效果。此外，席地而坐的姿態往往也可以獲得良好的框景效果。

躺臥

你或許從未想過要被攝者躺臥著拍照，但這的確是個有效的姿勢。請被攝者的背部平躺在地面上，而將雙臂伸展開；或以腹部著地的方式俯臥，並將頭部抬起放置在L型的腕背上；或將頭躺放在手臂上。其中，最後的這種姿勢最引人注意，因為身體與雙腿的影像落於焦距之外，在被攝者的身後展開，畫面中僅保持臉部的清晰。

年輕人比較容易接受坐或躺在地上的姿勢。如此的姿勢，除使畫面的構圖有更多的可能性外，並可使影像以更加輕鬆的方式呈現。試著選擇一個能展現出被攝者個性的姿勢吧！

▲▲ **成功的祕訣**
當人們席地而坐或躺臥時，自然而然地會以手與手臂作為支撐。就像站著時，用腳與腿做為支撐是同樣的道理。如此一來，解決了手腳不知該如何放的問題，同時還可拍出如上面兩幀作品般自然而不造作的姿態。

軟化僵硬的關節部位

人們的肩膀往往容易因緊張而變僵硬。因此不斷地提醒被攝者放鬆肩部，將使他們看起來更自然。此外也更應鼓勵被攝者全身放鬆。不應有任何僵直的曲線。四肢與關節處都應呈現出自然輕鬆的曲線。

注意凸出與膨脹

任何一張極有可能成為大師級的作品中，若有任何不當部位的隆起，就會成為傑作中的敗筆，因此在按下快門前，必先小心地檢查。尤其是男士們，喜愛將物品放置在口袋中，如果你認為這會影響到作品的美觀，就請他們暫時將物品取出。正式的夾克當把鈕釦扣上時，往往在後頸處會隆起，因此應輕輕的拉整後再拍攝。

何不這樣做呢！讓被攝者的手臂與肩膀放輕鬆，就可避免造成服飾上不當的隆起。

臉部直接面對相機所拍攝的正面照片，看起來很容易像是護照用的照片，因此在拍攝時，不妨請他們嘗試面對不同的方向。

▲▲ 成功的祕訣

為避免拍出類似護照的相片，攝影者利用緊湊的裁切，將注意力集中在這位男士強烈的面部表情上。在有第三者介入與被攝者開始對話後，又捕捉了更多的畫面，這張具動感，但一切都在掌控中的側面照便是其中之一。

凝視的方向

被攝者該凝視著相機或應看著其他的方向呢？若眼神凝視著相機，表示被攝者知道被拍攝。反之，則表示所捕捉到的是較私密的瞬間。

大部份的人像照中，被攝者以凝視相機的方向為多，因此不妨有時也讓他們的視線轉移到別的方向。但不論是否凝視著相機，頭部的位置是很重要的，有些角度對於頭部較為有利而有些則否。

正面照

這會很容易使作品看起來像是為護照而拍攝不起眼且無生氣的照片。正面照不適合用於拍攝圓臉的人，因為如此，他們的臉部會毫無保留的完全顯現出來。正面照的表現方式會使觀者與被攝者有強烈的眼神接觸，因此適於拍攝具有特性的臉孔。正面照與觀者之間，容易產生情緒上有力的連結，尤其當被攝者眼睛中有眼神光時更是如此。

將正面姿勢略加修飾的最好方法，是使被攝者的身體以45度角的方向面對相機，同時臉部也微微轉向相機，但並非全轉。這樣的姿勢適合於大部份的人，如此可以使他們顯得十分悅目。

當以正面拍攝時，被攝者的眼睛很難不凝視著相機，除非恰巧拍攝到被攝者正向下看的眼神。然而若經由提示使被攝者向上或向下凝視，則可使作品營造出一種蓄意的笑果。

四分之三景(Three-quarter Views)

　　四分之三景是表現被攝者凝視沉思的良好選擇。此外當身體的角度與臉轉向相同的四分之三景時，效果也不錯。但如果只有頭部轉向正面，而身體仍維持四分之三景時，這種姿勢是不可取的。

　　一般通常的原則是，不可使鼻子超越出在其後方的臉頰的線條之外，否則作品將顯得軟弱無力。

側面照

　　要拍攝頭部完全偏向側面的照片，必須要很小心的處理。被攝者必須要有明顯的五官，因為鼻子與下顎將被明顯的拍出讓人仔細的審視。而且由於缺少與被攝者眼光的接觸，使得觀者很難與被攝者賦予關連性。然而，當被攝者與燈光場景都配合的恰到好處時，側面照是非常具衝擊力的，在人像攝影中這一方面是值得你去探索的。

頭部上仰

　　將頭向上仰起，可以增加拍攝時姿勢的變化，但運用時必須要很小心。因為當頭仰得過高時，不僅姿勢顯得不自然 (好像頭斷了似的)，也使下巴顯得不美觀。

下巴內縮

　　請被攝者將下巴略向內縮，可以使他們的眼睛看起來更迷人。但若是將頭略向後仰，則會顯現出一種對事物嗤之以鼻的優越感。

當被攝者將頭向後略揚時，將會使下巴凸出，而顯現出一種高傲的神情。

但若請被攝者將下巴向內縮，則有助於顯現被攝者最美的一面，而獲得令人滿意的作品。

在拍攝側面照時須特別注意，因為有許多人對於他們鼻子的形狀與長度相當的在意。

◀◀ 成功的祕訣

不論這對夫婦是否是因為受到攝影師的指導而望向遠方，但這幀作品在此處予人的感覺，是經由隱藏式所獲得的拍攝效果。來自左後方半逆光的採光方式，將側面肖像照完美的呈現。

手與腳

攝影時應特別注意手和腳的擺放位置。因為經由手和腳的姿態，一眼便可以看出被攝者是否處於輕鬆或緊張的狀態，而手腳不恰當的位置擺放，則會將一幀原本吸引人的照片破壞無遺。

　　除非你所拍攝的是張大頭照，否則手臂和手必然成為影像中的一部份。大部份的人在攝影時，對於他們手腳位置的擺放，多少也會意識到，因此手腳位置的擺放，更須要你給予他們指導。以下是一些建議：

手臂

　　被攝者不宜將雙臂交叉於胸前，除非你想表現的是無趣或桀驁不馴的姿態(但是這種姿勢用於小孩則別具趣味)。但如果任由雙臂懸垂於身體的兩側，也不是好方法。因此，可以試試在身前抱著雙臂、以一手握著另一手的手腕、或將手指插入口袋中(見下述)。將手放在腰臀兩側也不錯，但並不是人人都適合。也可以讓被攝者手中握著一本書或是一罐飲料，或其他任何與他們的工作或嗜好有關的東西。

手與手指

　　坐著時，手便不再是拍攝時的障礙，它們將成為理想的支撐。讓被攝者坐在桌子的後方，然後以手支撐著頭部──首先，將放鬆的雙手支撐在臉頰兩側，然後是下巴處。但千萬不可雙手握拳，因為如此像是在臉上挨了一拳似的！以下是一些其他的建議：

- 將手放置在其他物體的表面，但並非攤平的擺放。而是將指尖平衡地放在物品上，或將食指微指。
- 將手插在口袋中，以表現出輕鬆自在的樣子，但手不要完全插入口袋中。可以不將大拇指放入，或僅用大拇指勾住口袋。
- 當手臂懸垂在身體兩側時，手指就不宜鬆垮垮的置於兩側，而應向內稍微彎曲。
- 將手放置在腿上時，兩手不宜分開擺放──應使一手優雅的握著另一手的手腕處。

即使你不是位身體語言的專家，也應該知道，將雙臂交叉於胸前，是一種不討喜的防衛性姿態。

▶▶ 成功的祕訣
在雙臂自然懸垂未交叉時，由肩膀與臉上的笑容，可以看出被攝者是否輕鬆自在。

腿與腳

　　縱使腿與腳不會在畫面中出現，但也要注意腿與腳的擺放，因為腿與腳的位置會影響到身體其他部位的姿態。當腿將被攝入畫面中時，小心地安排就更形重要了。站立時必須將雙腿分開與肩同寬，如此才能使身體完全平衡。讓被攝者將一腳略置於身前，並將腳尖如芭蕾舞者的動作般指向前方，會使畫面更具正式人像照的風采。要達到相同的效果且更自然的姿勢是，將一足略微抬起置於階梯上。坐著時，腳踝與腳看起來會顯得僵硬，此時不妨將雙腳的腳踝而非雙腿相交叉，如此可以使得姿態更為迷人。

人們通常都不知雙手該如何擺放才對，因此不如將雙手也設計成姿勢的一部份。雙手可做為頭部的支撐，使構圖更具趣味。

▶▶ 成功的祕訣
這幀作品中高對比的色調，造成視覺的衝擊力，而小女孩略微無所事事的表情，更增添了作品中陷於沉思的感受。小女孩所置身的編織藤藍，為畫面中增添了幾許清新的質感。

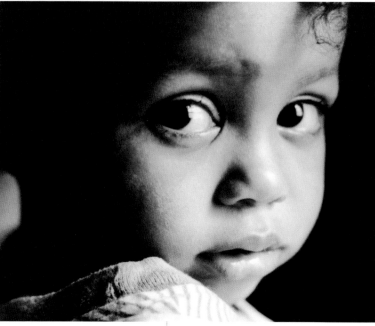

臉部表情

英國戰爭領袖溫斯頓·邱吉爾,最令人印象深刻的一幀作品,就是他被拍攝到眉頭深鎖的畫面。據在加拿大渥太華的攝影師尤瑟夫·卡爾許(Yusuf Karsh)說,會造成如此的畫面,是因為在按下快門之前,將這位偉大人物的雪茄從他手中奪走。不論是否真如他所說的,但由此可知,一幀能永傳不朽的作品,其中的被攝者並不一定都要微笑。

被攝者面部表情的變化,換往往在於一瞬之間,因此你必須隨時準備捕捉,一閃即逝的笑容與表情。

▲▲ 成功的祕訣

攝影者被小女孩的大眼睛所深深的吸引住,因此決定採用緊湊的構圖方式來強調她的眼睛。轉瞬間,攝影師捕捉到被攝者兩種截然不同的表情——一幅是既活潑又歡樂的表情,而另一幅則是深思且害羞的神情,但兩者都真實的呈現了女孩的特質。

情緒的訊息

經由各種不同的情緒變化,使我們真切的認知自己是活生生的一個個體,而這些情緒的變化往往都表現在臉上。在短短的一分鐘之內,我們的臉部表情,便足以表達出許多不同的情緒。例如拜訪一位許久不見的親戚:看到你時,她將表現得非常地訝異、很高興你的來訪;或因讓你看見她穿著舊衣,而使她覺得有些困窘;如果你帶給了她壞消息,她將感到難過;或是因為彼此可以共渡一段時光,而讓你們興奮不已;或對於你的新工作感到好奇;或羨慕你的新車;或關切天氣的狀況。這些種種的表情在臉

注意要點

· 隨時將相機準備妥當,以便能及時拍攝到稍縱即逝捉摸不定的表情。

· 不要刻意的誘導被攝者去做表情——表情應是自然產生的。

· 多鼓勵被攝者談論他們在各方面的經驗——讓談話與你的拍攝工作融為一體。

上一閃即過，有些甚至停留不到一秒鐘。但是一位經驗豐富的攝影師，對於這些稍縱即逝的神情，有著極高的警覺性，因而可以捕捉到表情變化豐富的人像作品，這絕非是一般的微笑而已。

真心的微笑

如何開始呢？不要叫被攝者說「Cheese」。縱然你未要求被攝者，但有的人已經習以為常了，只要拍照必定會不自主的說「Cheese」。遇到這種情況，你便多拍幾張，如此將有助於使他們放輕鬆，而可能獲得令人滿意的結果。

想要獲得真正的微笑，說些其他的字會比較管用。有些攝影師要求被攝者大喊「Payday」（發薪水啦），因為說完這個字後，臉上會留下有愉悅的露齒笑容。而其他的字，例如「Whisky」（威士忌），因為這個字的發音會促使嘴型略微張開。在鏡子前練習說一些字或短句，並記錄下那些字可以使臉上出現快樂的表情——不論是由於發音的原故，而產生較佳的嘴型；或是這些字的本身，激發出內心的情緒，而反應到面部的表情上。

不論被攝者是微微一笑，或是開口大笑，由眼中閃爍的光芒，都可以判斷出笑容是真心的，還是偽裝出的。因為笑容是不能勉強而得的。重點是要學會何時該按下快門。

▲▲ 成功的祕訣

這幀作品是在晴天時，一面牆的遮蔭處所拍攝的。畫面中捕捉到的，是自被攝者由情緒不甚明顯的表情，到放鬆時的開懷而笑。柔和的採光與被景，使這幀作品看起來，像是在「攝影棚」中所拍攝的感覺。

即將消失前的微笑

成功的祕訣，是捕捉即將消失前的微笑。鼓勵被攝者大膽的張開嘴巴，即使大笑也無妨，然後在他們的嘴唇逐將閉上前，按下快門拍攝。如此所獲得的笑容比較真實，較不會像一般的照片中，被攝者所偽裝出的快樂感。

要如何讓人不由自主的微笑或大笑呢？說笑話是個法子，或是描述些曾經令你愉快的往事。但是，最好的辦法仍是讓被攝者訴說發生在他們身上好玩的事。因為當他們忙著專心回想時，他們必然會忘記相機的存在。

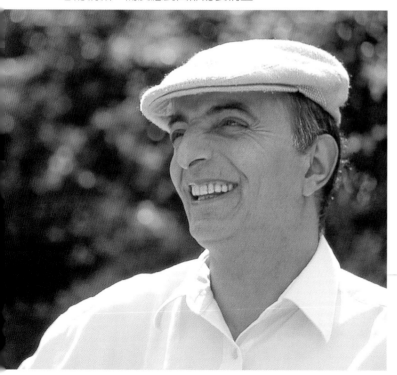

隱藏式拍攝法是捕捉表情的最佳拍攝方法，唯有如此你才可能拍攝到，一連串自然的表情變化。

◀◀ 成功的祕訣

這幀作品是利用單眼反光相機上的望遠變焦鏡頭，在距被攝者四公尺遠之處，所拍攝的，拍攝時，這位男士正談論到他的一位家人。這使得攝影師得以在短短的數分鐘內拍攝到一系列表情的變化。

以嬉戲的心情拍照

建議被攝者擺出個可笑的表情，例如，做個鬥雞眼或擺出個傻樣子。不用多久，他們一定當場就咯咯地笑倒。如此一來，你就一舉兩得了：一連串不尋常的表情變化與最終出現完美的微笑。

另一個類似的手法是，要求被攝者表演一系列不同的感情變化：悲慘的、快樂的、神秘的、與傲慢的。此時，拍攝者不必參與到被攝者情緒的變化中，也能獲得最佳的結果。與被攝者閒聊他們有興趣的話題，或發生在他們身上的一些事，也可以成功地達成拍攝的目的。分享些彼此所知的八卦消息。讓被攝者談談他們的近況。一旦當他們與被攝者建立了親善的關係，他們才能自在地與你在一起。當然，如果換成與你最親近所愛的人在一起時，則不消多久你們便能輕鬆地開拍了。

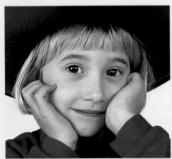

這位小女孩試著要成為爸爸的好「模特兒」，因此擺出了各種不同的表情動作，但沒多久就像所有其他的孩子一樣，她開始覺得無趣了。

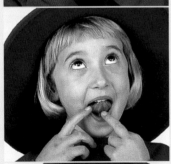

與其打一場只輸不贏的仗，爸爸讓小女孩在鏡頭前自由地發揮，如此一來，反而讓爸爸可以如脫韁野馬般盡情地按下快門了。

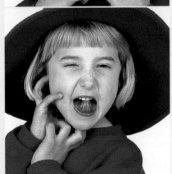

隨著被攝者想到不同的事物，她的表情也開始起了生動的變化——她做出各種她所能想像到的表情——最後，她決定不玩了！

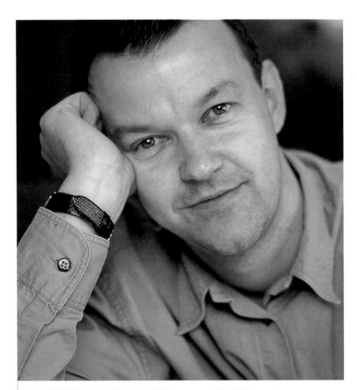

當你想將所愛的人的照片，裝框陳列擺放時，往往一幀自然的微笑，會比誇張或愚蠢的傻笑更為耐看。因此，你若能使被攝者專注於他們所感興趣的事物，那麼你就比較有可能拍出永恆的佳作。

▲▲ 成功的祕訣

攝影師在與被攝者談天的過程中，拍下了這幀作品。這位男士將頭斜靠著手，呈現出他溫和與生動的神韻，因此也不難捕捉到一些屬於他個人的特質。

表情的誘導

目的是要盡可能地誘導出不同系列的表情變化。談話時，注意觀察被攝者面部的表情是如何地瞬息萬變，而你所能做的，只是隨時將相機準備妥當，以便按下快門而已。

有些非常成功的人像作品，是當被攝者陷入沉思時所拍攝到的。但刻意要求被攝者擺出平日沉思的模樣，則無法獲得令人信服的效果。不如對於他們思考的方向給予些意見，而非放任他們自由去想像。建議他們去想些對他們而言是重要的事——他們的雄心壯志、一個神奇美好的假期、即將誕生的孫子——然後隨時準備記錄下他們的表情。當專心回想時，他們必然會忘記相機的存在。

揭露真實的面貌

狼狼不堪、誘惑的、好奇的、悲傷的或是疑惑的表情如何呢？你最瞭解你的家人。你是否能捕捉到，每個家人具代表性的註冊商標式表情呢！

當然，這點須要跟著感覺走。例如，大部份的人都認為不宜拍攝家人哭泣的作品。而且你也不是新聞報導的攝影記者，因此當家人哭泣時，或許你應該給予他們一個擁抱，而非拍下這個鏡頭。此外，當他們正在氣頭上時，是否適宜拍攝也須三思，除非你確定拍照可以化解緊繃的氣氛，那何樂而不為。

在天真的微笑之外

目的是將作品的呈現做些改變，避免所拍到的永遠都是人們在微笑的樣子。當然，大部份的時候是為了使快樂的時光，留下些美好的紀念，但是除此之外，仍有許多情緒是值得拍攝的。

大部份的人只想到拍攝孩子們「快樂」的表情，而忽略了其他可能更動人心弦，並能經久耐看的表情。

▶▶ 成功的祕訣
這幀作品的重點在表現鼻子與臉頰上的污點，與孩子膽小的表情。雖然是陰天，但拍攝者並未使用閃光燈，因為閃光燈很可能會破壞了整體的氣氛。

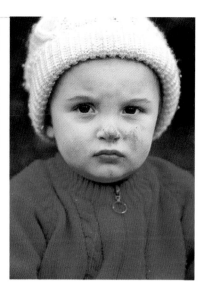

當攝影成為記錄每天生活的習慣，而非僅只是生活中重要活動的記錄時，攝影師便學會了如何觀察，以及在適當的時機捕捉各式各樣豐富表情的變化。

◀◀ 成功的祕訣
「媽媽，你看！我的牙齒掉了！」。攝影師在第一時間抓起相機，拍攝下了這幀足以傳家的作品，其中，她女兒正述說著她牙齒的故事，並展露出缺牙的笑容。

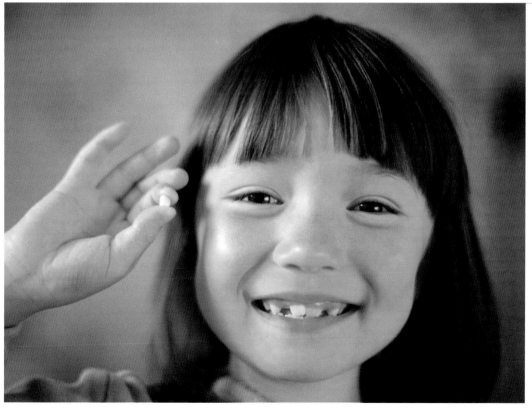

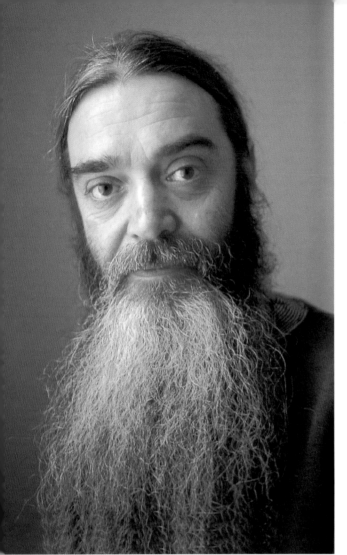

個性研究

只要是具有豐富人生歷鍊的人，大都能散發出個人的特質。個性展現在一個人的臉上及身體語言中，你或許認為可以輕易的以相機捕捉到這種特質。就某些方面而言，這的確不假──但有時也會令人大失所望，因為一張隨手按下的快照只能拍攝到一個人膚淺的外表，這與一個人內在的個性是相去甚遠的。

難以捉摸的被攝者

想要拍攝害羞的被攝者是一項挑戰，但不論是活力旺盛的或是含蓄的被攝者，經由照片都能表現出他們的內在特質。你如何能辨識出這樣難以捉摸的個性呢？而且你又如何能將其捕捉呈現在照片中呢？

個性與人們的穿著無關；也不是他們有多高或多矮；更不是他們擁有什麼或住在哪裡──但不可否認地，這些訊息對於個性的瞭解是有幫助的。個性指的是一個人的內心世界。表現在一個人的言詞與行為中，也在一個人的表情與日常的行事做風中顯現出來：眼神的一瞥，點頭，或生動的姿態與動作。

有些人的個性在臉上表露無遺，這是歷代以來，好萊塢選定角色時最佔便宜的一種人。而有些人在面對相機時則非常地害羞，但若能與之有適當地溝通與說服，則便能使他們坦然地面對相機了。

▲▲ 成功的祕訣
為了能捕捉到這位男士奇特且深沉的個性，攝影師排除了畫面中所有可能分散注意力的因素。這幀作品是在室內，利用由左側的窗戶所射入的窗光拍攝，由於被攝者距離後方的牆壁很遠，因而使牆壁的影像落於焦距之外。緊湊的裁切，使注意力得以集中在被攝者的眼睛與鬍鬚上。

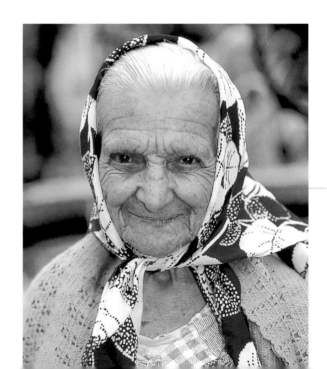

一個家庭中至少會有一位別具特色的「角色」——不可避免的，他們也就成為了全家生活與靈魂的重心——因此一般說來，要求他們擺首弄姿的拍照並不成問題。反倒是可能得花些心思讓他們能夠停止下來。這使得你的拍攝工作得以順利地進行，這也表示你想怎麼拍、要拍多少都不成問題。

注意要點

· 使保持簡單的構圖——以表現個人個性的作品中，畫面愈複雜愈不好。

· 不要自做聰明；若不是適宜的時間與地點，就不要勉強。

· 讓被攝者坦然誠實地表現出自我。

· 不要做任何會將注意力自被攝者身上轉移的安排。

保持簡單

當被攝者具有豐富的個性特色時，謹記一句諺語：保持簡單。要將焦點集中在被攝者，而不要加入其他過多的元素。選擇平實簡單的背景——甚至是黑色或白色的都可以。並且尋找感覺相襯，且略具戲劇感的光線：例如，由小窗口所射入的窗光。利用緊湊的裁切構圖，勿使存在其他任何足以導致注意力自被攝者身上轉移的因素。

然而，你所要做的，就是使被攝者能將注意力完全投注在相機上。抓住被攝者的眼神，使他們與你的眼神有所接觸——也能與之後任何欣賞這幀作品的觀者有眼神的接觸。

拍攝具個性美的人物時，往往你不必太過刻意的捕捉就可以達成任務。事實上，你若做得太多，反倒可能破壞了一切。

◀◀ 成功的祕訣

攝影師採用變焦鏡頭的望遠焦距部份，裁

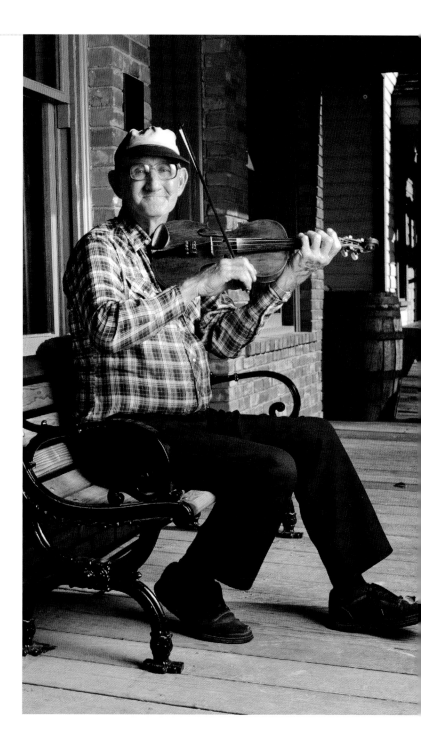

▶▶ 成功的祕訣

這幀作品捕捉到正在拉奏小提琴的爺爺，以及他隨著音樂而舞動的雙腳，作品將爺爺完美的特色呈現出來。戶外門廊的場景也安排的恰如其分，由於拍攝的角度所致，使背景中門廊僅局部出現於畫面中。

切掉所有足以干擾視覺的背景，並以近距離拍攝被攝者凝視著相機的雙眸。她的眼睛炯炯有神、笑容親切，展現出堅毅不屈的個性。

衣著、道具與配件

衣著是用於表現自我的一種重要的方式。想像與你的雙親或孩子們交換服裝，或與生活型態截然不同的鄰居互換服裝，結果將會如何？如此地裝扮走在街上，必然覺得渾身不對勁──甚至覺得不是原來的自己了！

相互的尊重

在與家人或朋友拍照時，你必須接受衣著是他們個人本身一部份的事實，因此大部份的時候不論他們穿什麼，你都只能依他們所穿的來拍攝。但當你的目的是要拍攝出動人的人像作品時，對於服飾的考量是不可忽視的。

小孩子都喜歡以盛裝打扮的模樣拍照。這也使拍攝的過程充滿了趣味性，讓孩子不至於很快就感到無聊。如果你希望所拍攝的作品能持久耐看，那麼就該不怕麻煩與困難去拍攝出最好的作品。

▲▲ 成功的祕訣
所有的細節都經過精心的安排──帽子、服飾、椅子與神氣的姿勢──使得這位小女孩像畫一般的美麗。小女孩十分高興被安排成大人的模樣來拍照，加上她又相當地輕鬆，因此使得畫面中呈現出悅人的復古的質感。

如果想拍出持久耐看的作品，那麼就請被攝者穿著不會退時的服飾，並避免任何具時代意義的背景與附件。

▶▶ 成功的祕訣
這位女士的穿著優雅且迷人。眼鏡使得她的臉更具特色，此外，由於三分之一構圖法(參見第53頁)的運用，使她的臉恰巧位於三分線的交叉處，因此她的眼睛與她沉思的表情成為注目的焦點。

重點檢視

除非是採用隱藏式拍攝法，否則為被攝者的儀容做適當的「整理」是有必要的。例如：領帶有些歪、有一搓頭髮翹起來、或襯衫沒有塞好。這些是很容易被注意到的情形，也不用幾秒鐘便可以處理妥善，但這卻是影響作品成敗的關鍵。

檢查一下被攝者的衣著是否能與場景相配合。如果被攝者穿著一件紅襯衫站在粉紅色的牆面前，那麼你就該考慮是否要更換一下背景了。一件花格子的外衣，也不能相襯於花色繁複的窗簾。白色的襯衫，搭配白色的牆壁，襯衫就不易被辨識出來。不同的場合也要考慮穿著不同的衣著。辦公的套裝配合著鄉村的景致，或在農場上穿著的工作服搭配辦公大樓，這些都是不合理的安排。

時尚宣言

流行是不斷更替變換的，因此當回頭看看十年前流行的喇叭褲與紮染的T-恤時，就會覺得饒富趣味又有些可笑。但是當你拍照的目的是希望日後能持久耐看時，就應建議被攝者穿著不具時代流行性的服飾，像是優雅的休閒服就不錯。

由一個人的衣著可以透露出他們的個性。只要不會與背景相衝突，豔麗的色彩與生動圖案的衣著都將使照片別具生命感。

▼▼ 成功的祕訣
夏威夷風味的大花襯衫是這位男士衣著的註冊商標，與他外向的個性十分相襯。但此處拍攝的是他陷於沉思的片刻，因此，作品中呈現了強烈的對比。

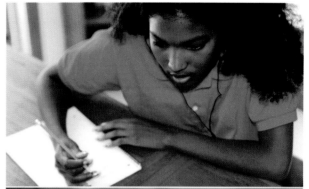

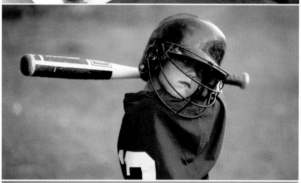

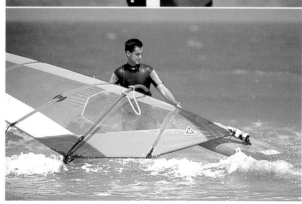

各種不同角色的我們

當然，「我們」不僅僅是只有一種而已。大部份的我們都扮演著不止一個角色，依著角色的不同不斷的更換適宜的衣著。你該不會穿著西裝打著領帶到健身房吧！穿著制服的人，讓你一眼就瞧出他是做什麼的。不妨為自己設定一個拍攝計畫：拍攝你生活中所遇見的人，他們在工作、休閒與娛樂時所穿著的不同衣著服飾，用照片為他們作記錄。

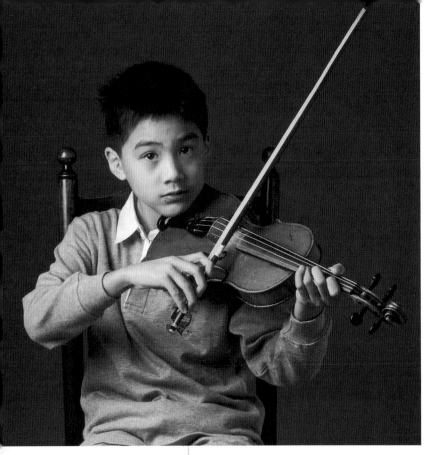

配件

　　工作與嗜好都須有不同的工具或設備,將這些物件納入畫面中,將有助於「故事的述說」。因此很明顯的,愛好釣魚的人搭配著釣竿,而音樂家則配合著鋼琴。但是陪襯的物件也不可過度的使用,例如:將被攝者的周圍全都圍上相關的配件,也是不恰當的。雖然可能有例外的情況,但大多的時候,仍以選擇具代表性的一兩樣配件為佳,例如:一台相機、一把鉗子或一台筆記型電腦。

榮耀與歡樂

　　有些人會喜歡與自己所珍愛之物連結在一起。汽車是最佳的例證──大部份熱衷於汽車的車迷都願意站在帶給他們榮耀與喜悅的愛車旁攝影留念。只要是任何人們所鍾愛的物品都可以用於構圖中:傳家之寶、書籍、珠寶、孩提時代的玩具、照片或是寵物(參見第118-123及126-131頁)。

樂器是拍照時極佳的道具。找個寬敞、背景單純的所在開始拍攝吧!

▲▲ 成功的祕訣
由小提琴與弓所形成強烈的對角線構圖,再加上男孩嚴肅卻又遲疑的表情,是這幀作品引人注目的原因。若使用閃光燈則會在背景處形成陰影,因此取而代之的,利用了一扇位於左側的窗戶採光。

嗜好、興趣與專業都可自然地成為合宜的拍攝道具,並且一般人也都會驕傲並樂意,以這些可代表他們生活型態的物件一塊兒入鏡。

◀◀ 成功的祕訣
攝影師成為被拍攝的對象。明亮但均勻的光線,使作品的色彩鮮活,影像強烈且清晰,是理想的採光條件。

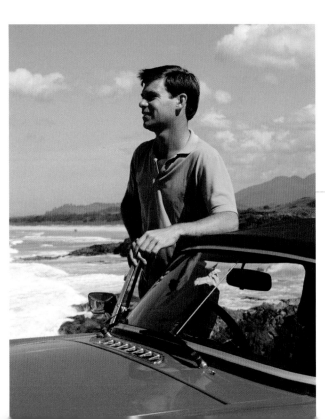



注意要點

· 確定衣著與配件與場景及風格相搭配。
· 不要只因道具的本身看起來有趣而使用它。
· 確定所有的物品都擺放得雅致整齊。
· 在有必要時，勇於提出更換服裝的建議。

道具

　　道具，雖不是被攝者的一部份，但出現在畫面中能使畫面更加豐富。道具的選用須小心，而且最好能聽聽被攝者的意見。如果被攝者喜愛嘗試各種不同的裝扮與造型，那麼在拍攝的過程中對拍攝者或被攝者而言，都將充滿了歡樂——可拍攝到些有趣的畫面。

　　何不嘗試戴一頂寬邊帽或選一條奢華的圍巾！戴上一條黃金的項鍊，或是穿一件一輩子也不可能穿的襯衫！讓你的想像力自由地奔馳！然後展開拍攝的工作。

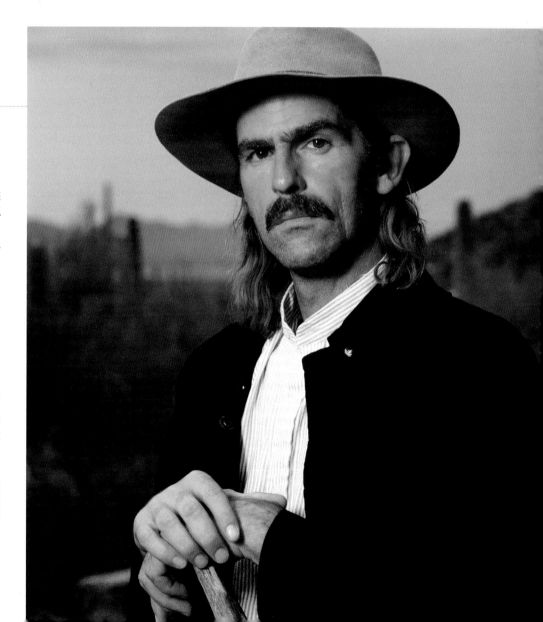

有些人對於自己的風格有敏銳的品味，且執著地遵循，但也有其他的一些人，願意讓自己有更多變化的機會，願以不同的服飾造型來配合拍攝。

▶▶ **成功的祕訣**

攝影師在攝影棚中使用了一盞燈，拍攝這幀穿著西部裝扮的勇士照。為了能加強戲劇性的效果，因此採用了帆布畫為背景。這位男士正眼凝視的眼神，手持著手杖，與溫暖質樸的鄉村色彩，在在都使這幀作品成為吸引人的人像佳作。

汽車在許多人的生命中與日常生活裡扮演了舉足輕重的角色——尤其是男性——以特定汽車的廠牌、型號，做為自己風格的代表。

◀◀ **成功的祕訣**

這幀作品以美麗的海岸為場景，而非一般常會利用的住家或車庫。攝影師捨棄全車身入鏡的拍攝方式，而僅選擇性的拍攝了部份的車身，以避免車主在畫面中的比例過小。

捕捉被攝者的最佳影像

重要提示

通常的原則是，利用望遠鏡頭，盡可能地自遠處拍攝被攝者，較有可能獲得美好的佳作。

世界之所以美好，其中的一個原因，是存在有各式各樣不同的人。然而，當我們正慶幸有這麼多不同的人種時，我們卻又無法自在地讓別人為我們拍照，因為只要當相機對著我們時，我們便覺得侷促不安。一位經驗豐富的人像攝影師，知道如何拍出被攝者最美好的一面，尤其是當被攝者對於自己容貌上的某些特定的角度很在意時。

你一定知道，在家人與朋友中也有如此敏感的人，拍攝這類的人們時，要能圓融地處理。以下的建議，將有助於你拍攝具不同生理特徵的被攝者，使具有悅人的人像照。

耳朵

大部份的女性與一些男士們，具有向外突出的耳朵，這可用長髮加以遮掩，因此你所要注意的，便是確定頭髮是否將突出的耳朵遮住。若是無法遮掩時，就須避免由正面拍攝；因為由正面的角度拍攝，將更加突顯耳朵的大而無當。選擇四分之三角度的姿勢，至少可將一隻耳朵隱藏起來。然後利用採光的技巧，將另一隻會出現在畫面中的耳朵陷於陰影中。

鼻子

當被攝者有個顯著的大鼻子時，若以仰角拍攝，或是請被攝者將頭略微揚起時，會更加突顯鼻子的巨大。如果你所使用的是變焦鏡頭，那麼就將焦距設定在最長的範圍，並盡可能由遠處拍攝。反之，當鼻型寬且短時，就應以相反的操作手法來拍攝；請被攝者的身體略向前傾，並將變焦鏡頭設定在最短的焦距處，且盡可能靠近被攝者拍攝。如果被攝者非常在意自己的大鼻子，那麼側面照是絕對被禁止的表現手法。

略微改變被攝者的姿勢，或僅改變頭部的角度，都將使相機鏡頭所「看見」的，與實際的人有天壤之別。要確保拍攝的結果盡如人意，就是攝影師的職責了。

◀◀ 成功的祕訣

在第一張較小的照片中，被攝者以正面面對鏡頭，如此使注意力集中到他的耳朵。而在第二張較令人滿意的作品中，被攝者的頭部略轉，就使一隻耳朵隱藏於暗面中了。

對於身材較豐滿的人，以仰角拍攝一點好處也沒有，如此只會使得他們看起來比本人更加地臃腫，並將觀者的注意導引到他們的雙下巴處而已。

◄◄ 成功的秘訣
在第一張較小的作品中，攝影師由較低的位置拍攝，使得被攝者的身軀更形巨大。第二張則由較高的位置拍攝，不但將原先巨大的身軀變苗條了些，也將注意力由下巴處轉移了。

牙齒

當人們對於自己的牙齒不甚滿意時，自然地他們就不會將牙齒露出。你必須要接受這個只有微笑，而無法開懷大笑的事實，並就這些有限的表情來拍攝。但這也足以變化出不少理想的作品。當然有必要時，你也可以利用數位處理的方法，在幾秒鐘內就將牙齒美白了。

下巴

屬於戽斗型的下巴，可以由高於被攝者頭部的角度來拍攝，以獲得改善。請被攝者略向前傾，如此可使頸部的線條加長，並使鬆弛的皮膚繃緊。反之，當拍攝屬於內縮型的下巴時，以仰角拍攝可以改善內縮的情況。

頭髮

要掩飾偏高的髮際，或微禿的頭頂，可以低於被攝者眼睛的高度來拍攝。如此可使後縮的髮際變得較不明顯。減弱由上方投射到被攝者的光線，使臉部成為畫面中最亮的部份，而使前額的亮度降低。例如，可讓被攝者站在樹蔭下，攝影師以蹲下的仰角拍攝。如果被攝者灰色的頭髮會造成拍攝時的困擾，那麼就尋找一處光線投射的方向，可以避免將注意力集中到頭髮的所在吧！

顴骨

如果被攝者的顴骨較高，就應避免近距離拍攝。利用變焦鏡頭上的望遠部份，採四分之三角度的拍攝法，比正面特寫為適宜。對於面頰深陷的被攝者，則應避免由側面採光。而對於髮色較深的人，早晨的拍攝時段，可以降低在臉部形成五點鐘方向陰影的可能性。

重要提示
圓融且敏感是人像攝影師很重要的特質。當要求被攝者改變姿勢時，必須選擇適當的字眼並注意自己的禮貌。應絕對避免的說法是：你的鼻子實在是太大了，所以請你把頭略向後揚一些。做些簡單的判斷並預期可能的問題所在，然後請被攝者依須要而改換姿勢，但是並不須要告訴被攝者改換姿態的理由。若能事先將所須的設備安置妥當，然後再請被攝者從容上場，那麼一切拍攝的工作都將更為簡單了。

隨著時光的流逝，任誰都會有皺紋的產生，但是在照相時，我們並不希望相片不斷的提醒我們歲月不饒人的事。因此試著為年長者選擇最佳的拍攝光線，切記一點，雖然象徵年輕的身體已經不再，但取而代之的，是被攝者的個性與豐富的人生經驗。

第一幀作品中(左邊)，女士臉部上高對比的採光，使臉上的皺紋更顯強烈且明顯。然而在第二幀作品中，這位女士臉部的採光，光線分佈得較為均勻，因而使拍攝的結果顯得較為柔和且美好。

皺紋

皺紋是人們所最不喜歡的歲月痕跡。要避免明顯的皺紋，採光時，光質愈柔和愈好——例如，選擇陰天時拍攝——並使被攝者背對光源，以逆光的方式拍攝，應避免以前方或側面而來的光線照射被攝者。如果是使用數位相機，那麼就可以使用電腦軟體，以人為的方式將影像變得更加柔和。

眼睛

有許多人都配戴著眼鏡，因此要避免眼鏡對於光線的反射。因為當有反射的情形發生時，便很難看到被攝者的眼睛了。將頭略為低下，是其中的解決之道——但若太低，則將顯得怪異。讓身體略向前傾，並將雙手放在桌上支撐，也是個絕妙的好方法。

在戶外拍攝時，一定要避免戴眼鏡的人面向太陽。事實上，最佳的拍攝時機，是當陽光不再直射時。若在室內拍攝，選擇只有一面窗戶的房間，並請被攝者以45度角的方向面朝窗戶。不可使用閃光燈由前方直接照射，因為如此一來，光線將自鏡片中直接反射到相機內。

此外，尚須注意戴眼鏡的人不可以注視具高度反光性的物品，因為這會將高反光物的影像，映入鏡面。反光性的物品中，當然也包括了攝影師，因此攝影師宜穿著深色調的服裝，而避免穿著白色的T-恤或運動鞋。

如果眼睛是這位女士的「靈魂之窗」，那麼眼鏡有時會像快門般的將眼睛遮蔽住——這是由於不當的鏡片反射所造成。

在第一幀作品中(右側)，由於眼鏡的反光使這張作品完全失敗。在第二幀改進後的作品中(左側)，攝影師請被攝者的頭略向前傾，因而消除了反光的現象。

有關身材的注意事項

在拍攝人像作品時，隨著被攝者高、矮、瘦或胖的不同，須特別注意相機的拍攝角度，同時因被攝者或站或坐的不同，也會影響作品的成敗。

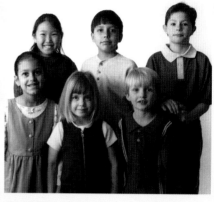

身材高窄

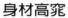

相機應由略高於被攝者眼睛的部位，來拍攝特別高窄的人。但要特別注意的是不能過高，否則被攝者會有被壓縮的感覺。

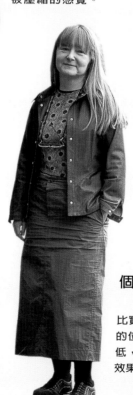

群體照

當拍攝群體照時，你必須在各種不同的體形間取得妥協。

身材碩大

愈以正面面對著相機，被攝者將愈顯龐大。因此大塊頭的人應轉動一定的角度後再面對相機——此外，站姿又比坐姿來得合宜。

個子矮小

如果希望被攝者看起來比實際高，那麼可以由較低的位置拍攝——但也不宜過低，否則會造成誇張的透視效果。

身材纖瘦

身材纖瘦的人比較能以正面的姿勢面對鏡頭拍攝出成功的作品。

避免干擾畫面的因素

往往許多攝影師全神貫注在被攝者身上，而根本忘記去注意周遭的環境——因而造成不合宜的結果。其中最典型的照片就是——在被攝者的頭上冒出礙眼的電線！

在按下快門之前，務必先確認在畫面的周圍，沒有任何足以造成干擾構圖的因素。即便是出現在焦點之外，色彩明亮而豔麗的色塊，都將會吸引觀者的目光，因而造成畫面構圖不平衡的現象。戶外攝影時四處散置的垃圾，也將使畫面顯得零亂，畫面中其他不必要的干擾物體，也都將影響到影像的均衡感。

以上所提及的各種缺失，若是利用數位相機拍攝，則都可以將之輕易地排除，但最佳之道，還是在拍攝之初，就先將不當的干擾物去除。花幾分鐘的時間將雜亂的干擾物排除，將使最終的作品看起來更顯完整。專業攝影師將清理背景稱為「園丁的工作」，並把這件工作視為理所當然的事。

此外，尚須注意在背景中突然出現的干擾因素，例如：一群遊客自被攝者後方走過，或是矗立的路標。因此，在拍攝前一定要檢查被攝者的後方，否則等到拍攝完畢，才發現被攝者頭上有一支路燈桿，不是很煞風景嗎？

有時只須改變拍攝的位置，選擇較佳的背景，便能獲得較好的結果。

▼▼ 成功的祕訣

這幀拍攝七分身的婦人照，其實是相當好的情境式人像作品，只是背景太過喧擾雜亂。她花園中許多的樹籬，是拍攝肩上景的理想背景。

最容易使畫面有所改善的方法就是，在按下快門前先檢查畫面的四周，是否有干擾因素的存在——若有就改變取景的範圍。

◄◄ 失敗的原因

這幀作品是典型常犯的錯誤，由於太過專注於被攝者，而完全忽略了背景的結果。因此造成了這樣有趣又可笑的畫面！

採取行動

　　背景的選擇是否有助於突顯出被攝者，或會對其造成干擾？在取景的過程中，花些時間評估最有利的視點位置——當然也包括對於周圍環境的注意。有時稍稍走個幾步，便可使背景大大的改觀。當然，你也可以蹲下去以仰角拍攝，以天空為背景，或是站在較高的位置，以一片綠意盎然的草坪為背景。

重新安排物體的位置

　　在拍攝的過程中，尤其是在室內攝影，你可以將屋內的物品四處移動，以達到拍攝的最佳效果。將過多的傢俱移走，或將物品移到畫面中的一側。仔細地思考被攝者與採光的相對位置應如何安排，然後再將傢俱依須求放入畫面。

相機看見什麼

　　謹記一點，肉眼所見的與相機所見的並不一定完全相同，因此一定要養成習慣，當在拍攝的現場做了任何的更動之後，應立刻由觀景窗中觀看對於整體構圖的影響。並且在拍攝前一定要做最後的確認，觀看被攝者的後方與周圍，確定所有的物件都在定位後才按下快門。只要稍有誤差，務必停止拍攝，將一切調整好之後再開始。雖然只是個簡單的動作，但就可使作品成功的機率大大的提升。

在家人用餐時拍照，可說是一場夢魘，因為所有的人都必須扭轉身軀以面對相機，而且杯盤狼藉的景象也將一覽無遺的進入畫面。這個現象就發生在第一幀作品中(右上圖)。

▲▲ 成功的祕訣
在第二幀作品中(左下圖)，攝影師等大夥都用餐完畢後，才開始拍攝，讓家人圍聚在桌旁，拍攝出令人心宜且緊湊的構圖。

專注於被攝主體

一些簡單且有效的技巧，能使你將被攝者自背景中突顯出來，以表現出三度空間的立體感。要能拍攝出這樣的作品，首先就是自身要有豐富的創意知識。

　　當畫面中的背景和前景，可提供有關拍攝的時間與地點等相關重要的訊息時，它們與被攝主體同屬重要的被攝元素，那麼就應將前、後景與被攝主體都以清晰地方式呈現。而有時，你只想將焦點投注在人物時，那麼你就必須先想清楚，除了人物之外，其他還有什麼是同等重要的，而必須列入景深考量的範圍。

　　當你所使用的相機具變焦鏡頭，或可更換鏡頭時，對於鏡頭焦距的選擇就很重要了。廣角鏡頭可以在畫面中納入較多的前景與背景，在拍攝時，你必須要稍微向被攝主體靠近，否則被攝體將因過小而缺乏衝擊力。使用高倍率的變焦鏡頭或定焦鏡頭時──選用焦距最長的鏡頭──並以緊湊的方式裁切構圖，使被攝者成為畫面中最重要的部份。

如果你想盡可能在畫面中納入更多的景物，那麼廣角鏡頭是最理想的選擇。但如此一來，被攝體在畫面中所佔的比例，將相對的減小。因此，除非相機靠近被攝主體，否則最好選用望遠鏡頭。

▼▼ 成功的祕訣

在較小的一幀作品中，廣角鏡捕捉到大部份的公園景致，但卻使畫面中的兩位女孩失去了重要性。在較大的一幀作品中，利用望遠鏡頭，才將兩位女孩安排在畫面中央的重要位置上。

效果的強化

　　藉由被攝者與背景間距離的改變，使整張作品的效果更為提昇。當被攝者與背景間的距離拉長時，會使背景變為模糊，如果這是你所想要的效果，那麼就請被攝者往前移動一些，而你仍停留在原位不動。這樣做的最極至結果是，背景在被攝者身後只剩下模糊地一條地平線。色彩亮麗的衣著有助於將被攝者自單調的環境中突顯出來。採光照明充裕的被攝者，可自昏暗的背景中突顯出來。以對你最有利的方式來運用這些技巧，被攝者就可自背景中以三度空間的立體效果被呈現出來。

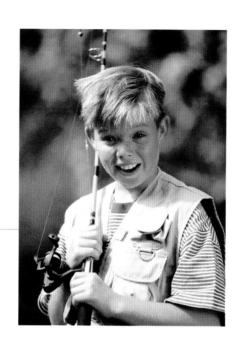

當被攝者距離背景愈遠時，背景將因失焦而愈顯模糊。因此當你希望被攝者能自背景中突出時，那麼就請他向前移動些，直至達到你所希望的效果為止。

▶▶ 成功的祕訣

這幀即興且清新的作品表現得相當成功，因為男孩與釣具自後方遠處的背景中被突顯出來。此外，男孩的表情與被風吹起的頭髮，更提昇了這幀作品的表現。

景深

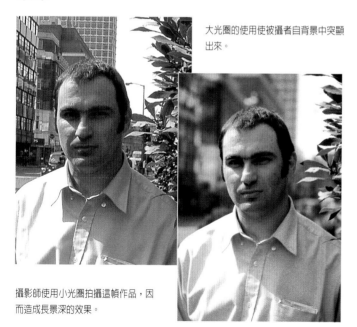

大光圈的使用使被攝者自背景中突顯出來。

攝影師使用小光圈拍攝這幀作品，因而造成長景深的效果。

　　如果你所使用的相機，可以人為的方式來控制光圈的大小，那麼你就能決定，作品中最終清晰可辨的景致該有多少──這也就是攝影技術上所謂的景深。照片中若大部份的景致都能清晰，則稱之為長景深；但若畫面中僅有部份的影像是清晰的，那麼就稱之為短景深。

　　決定景深的重要因素──除了鏡頭的種類及被攝者與背景間的距離之外──就是光圈了。光圈是位於鏡頭中的一個小孔，光線通過這個小孔可到達軟片，在數位相機上則是到達電荷耦合元件(CCD)。

　　快門速度與光圈大小的適當搭配，才能達到正確的曝光控制──這也使得各種饒富創意的攝影表現得以展現。

　　小光圈──是指光圈的數值較大，例如：f/16與f/22──能獲得較長的景深，當被攝者的位置靠近背景時，再配合著廣角鏡頭的使用，可以達成長景深的效果。但若是希望被攝者能自背景中突顯出來，就須選用大光圈──光圈的數值較小，例如：f/4或f/5.6。配合著較長焦距的鏡頭，並使被攝者遠離背景。

關於背景

你不必然要使用既有的背景——你可依個人的須要選用或創作所須的背景。一個有效的背景可使原本一幀平庸之作頓成佳作，但要特別注意的是，背景不可喧賓奪主，而使人像隱沒於背景之中。

作品中背景的重要性不待多說：若使用得當，將可與被攝主體相得益彰，而不佳背景的選用，則將成為作品中的敗筆。

在拍攝情境式人像作品時，宜選擇能說明被攝者的背景——例如：在一片綠色的草坪上拍攝高爾夫球員。此外可利用不同焦距的鏡頭與改變被攝者與背景間的距離，藉著景深的變化，以減少背景對主體所可能造成的干擾(參見第91頁)。

背景的選擇

你可以為被攝者選擇背景。最簡單的方法，就是選擇符合構圖要求的既有處所。一面上了漆的素淨牆壁，就是拍攝具個性人像的有效背景，因為你可使所有的注意力都集中在人的本身。白色的背景可以使人物突出，至於其他低彩度的背景也都十分適合。而強烈豔麗色彩的背景，在選用時就須格外地小心，因為這種背景容易主導畫面，或造成喧賓奪主的情況。

壁紙的巧妙運用也是個極佳的選擇，尤其當被攝者距離背景稍遠，使背景因失焦而略顯模糊時效果尤佳。選用花色繁複的壁紙時就要特別的小心，宜避免喧賓奪主的情況，但若是配合上適宜的被攝者時，則可使作品有豐富的色彩表現，使由平凡的一般之作中，脫穎而出。

使用明亮的色彩或花色繁複的背景時，要格外地謹慎，尤其當被攝者所穿著的服飾具有強烈的色彩、圖案或設計感時，應更加地小心。

▲▲ 成功的祕訣

在第一幀作品中(較小的一張)，背景的圖案與男士的格子襯衫互爭長短，混淆並迷惑了觀者的視覺。重新以白色素淨的背景拍攝(較大的一張)，前述的問題就迎刃而解了。

注意要點
- 不斷地留意適當的背景。
- 不要延用舊有的背景——要發揮你的想像力。
- 創造屬於自己的背景——這比想像中的要簡單許多。
- 不使用華麗而庸俗的顏色，除非構圖中有此必要。

色紙

　　在拍攝肩上景時，將一張普通的紙或紙板置於牆上，或請人代為拿著，就可做為背景。美工用品社有許多大尺寸的紙張，有不同的色彩與色調——愈大尺寸的背景紙可容納的人數愈多。專業的攝影師所使用背景捲軸，其大小約為10公尺長，1.5或3公尺寬，不論在室內或是戶外，都可供拍攝全身照使用。專業的攝影器材行都有販售，並有專用的支撐腳架可供選擇。

　　同樣可選購，但價格較為昂貴的是「名畫」的背景，也就是一種漆成斑駁狀的背景。除此之外，也可用自行創作的背景取而代之，例如：在一塊陳舊的木板漆上一些用剩的油漆。

要改善人像作品的品質，並不須要去購買專業使用的背景。你所須要的，只是到美術社購買一張大型的紙板——再加上一位志願幫忙的助手，站在被攝者的後方幫忙拿著紙背景，或是也可利用膠帶或接著劑將其固定在牆上。

▼▼ 成功的祕訣

以混亂的辦公室為背景，會使得畫面顯得雜亂，但若置入一張白色的紙板為背景，立即可創作出清新宜人的人像作品。利用緊湊的裁切構圖使人物填滿畫面，而光線則是來自於右側的一扇窗戶。

如果你希望能提昇人像攝影的水準，那麼投資購買更專業的背景捲軸與支撐腳架是值得的。雖然這些設備主要是專業攝影師在攝影棚中所使用，但在戶外利用日光拍攝時也很方便。

▲▲ 成功的祕訣

雖然這棟房子的後院很雜亂，但一經採用這張棉質的捲幅藍色背景後，畫面就立刻改觀了，這幀頗具專業感的小男孩人像照，僅利用陰霾的日光做為照明。

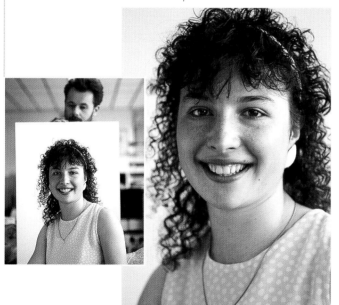

重要提示

使用數位相機的最大優點在於，可以輕易的修改作品中每一部份的影像——背景的部份更是如此。一旦學會了裁切與格放的技巧，就可以裁切掉不悅目的背景，或更換成所希望的背景。若要使置換背景的工作更加地簡單容易，那麼拍攝時不妨採用有色的背景——通常是藍色——因為在影像處理時，藍色比較容易被點選，並做去背的處理。(詳細內容請參見與數位對話，第166頁。)

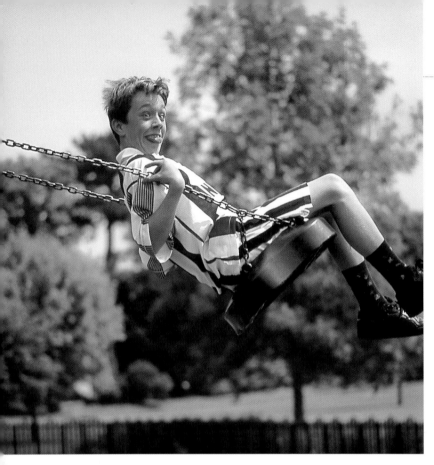

拍攝動態的人像攝影並不一定要到國外或特別的地點,只要帶著你的孩子到附近的公園,在那兒你就會發現有許多拍攝的機會。

◄◄ 成功的祕訣

這個懸在半空中的年輕男孩,臉上歡樂的表情,增添了照片中高昂的氣氛。攝影師使用不能調整快門速度的精巧式自動相機拍攝。但由於使用的是高感度軟片,且在晴天下拍攝,因此能夠即時的將男孩歡樂的動作凍結下來。

動態人像的拍攝時機往往出人意料,因此隨時將相機備妥,以便能在事件發生的當時,及時將影像捕捉下來。

▼▼ 成功的祕訣

這位年輕的女士在海灘淋浴時動人的畫面,就是展現多樣化人像攝影的最佳實例。在徵得被攝者的同意下,以隱藏式的拍攝法,利用望遠鏡頭自遠處拍攝,使被攝者得以自背景中突顯出來。

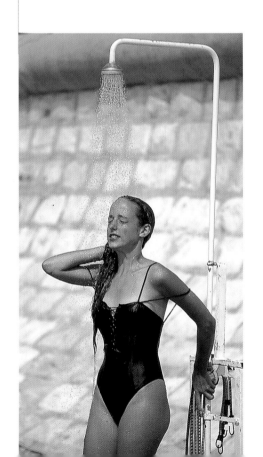

動態的人像攝影

當人們專注於他們所正投入的活動中時,我們就能拍攝到更具真實感的作品——同時作品中還充滿了動感。因此,不要只拍攝靜態固定姿勢的作品。不妨走到戶外,拍攝正在發生的事物。

工作與休閒

這並不意味著,你只能拍攝你所心愛的人,正在打籃球或溜直排輪的畫面。而是說能以更具生氣與活力的方式,來捕捉日常生活中平凡的活動,並且使這些活動看起來更令人興奮。

如果你的相機可容許你自由的控制快門速度,那麼一切將更加地容易,但這也並不表示完全自動控制曝光的相機就辦不到——因為自動曝光系統的相機,也是依不同的採光情況而改變快門的速度。

若你採行此處所傳授的技巧,即便是平凡的活動也將展現不同的新面貌。像正在盪鞦韆的孩子們、鮑伯叔叔從水果籃中拿出蘋果玩雜耍、或爸爸

在練習踢球——這些都是理想的動作主題。喜愛運動的家人一定很高興有你同行，並為他們拍照留念。雖說在比賽進行中拍攝是可行的，但不若在練習時段容易——因為此時你較可能靠近被攝者——甚至可以要求被攝者重複數次一定的動作，直到安排出你所希望的畫面。不論你決定要拍攝的是何種的動作，這都將使你的作品中充滿了蓬勃的朝氣。

熱愛運動的家人，當他們忘我地沉浸在所衷愛的運動中時，是很容易拍攝的——由於他們的注意力集中在其他的事物上，因此你可以依照自己的想法去取景並構圖。

▶▶ 成功的祕訣

這幀男子騎著四輪摩托車的作品之所以成功，是因為畫面中充滿了動作感。雖然並沒有任何明顯的動作跡象，但是透過男子專注的眼神即可毫無疑問地得知。

相機的左右移動：拍攝動態影像的最高表現技巧

若是能同時將被攝者的動作清晰呈現並使背景模糊，不是很好嗎？這聽起來像是癡人說夢嗎？那是因為你不知道利用相機移動的技術。將快門設定在較慢的速度，或者先行將相機設定在較慢速的快門模式(參見本頁上『動作的凝結』)，然後將鏡頭追隨著動作進行的方向移動——將你的身體以臀部為中心，以圓弧形動作旋轉上半身並同時按下快門。如此的技巧適用於當被攝者自你的前方呼嘯而過，例如，正在跑步的人或是騎單車的人，一旦你熟練了這項技巧後你便可以運用到其他的方面。只要你的目的是希望使位於前方的被攝者清晰，而後方的背景呈現模糊的條紋狀都可以運用這個技巧。這個技巧的最大關鍵在於，相機移動追蹤的速度必須與被攝者移動的速度一致，且必須保持平穩且不可上下晃動。一般的快門速度是介於二分之一秒到三十分之一秒之間。要能精準的達成追蹤攝影的祕訣便是，練習、練習、再練習。因此你可能須要央求一位家人與你配合，例如，不斷重複自你的前方跑過，直到你能完全掌握住這項技術為止。

在按下快門的同時，平行地移動相機，達成使被攝者清晰，而背景呈現橫條紋狀模糊的目的。

有一些運動，是攝影者無法靠近拍攝的，尤其是水上運動，你若想要獲得動作凝結或動作模糊的作品，並使被攝者的影像充滿整幅畫面時，以單眼反光相機搭配著望遠鏡頭就可以發揮這樣的威力了。

◀◀ **成功的祕訣**

利用單眼反光相機，使攝影師得以將快門速度控制在1/2000秒，因此雖然水上摩托車騎士以極高的速度在行駛，但騎士與水花的動作都被相機凍結住了。

在數位相機上，將感度選擇在「高」的位置，並在光線充足的狀況下拍攝即可。一般而言，以如此的方式操作，快門的速度可以高達1/500秒，以如此的快門速度對於大部份快速運動的動作都已足夠──唯對極高速的運動仍嫌不足，例如：划雪。

單眼反光相機：幾乎所有反光式相機的快門速度都可達到1/1000秒；最新的機種更可高達1/2000或1/4000秒；其中最快的甚至聲稱可達1/12000秒。這表示當光線充裕，且使用高感度軟片時，你可以任意地選擇所須的快門速度──雖然大部份的場合1/2000秒便綽綽有餘。此外，當使用單眼反光相機時，你可以選用變焦的望遠鏡頭，這可使你切入活動的中心──當你不能直接靠近活動的現場時，這是理想的選擇。

模糊的動感

拍攝移動中的被攝主體，必須要能顯示出動作的人是誰，以及他在做什麼，但畫面中若有局部或整體性的影像模糊，更能表現出動作正在進行的感覺。但要在清晰與模糊間達到平衡，就須要相當的技巧了──如果模糊的太厲害，則整張作品混沌一片毫無價值──因此你可能必須拍攝許多的照片，才能得到一些成功的佳作。有時，可將相機固定在三腳架上拍攝，以使背景清晰，而被攝者呈現模糊的動態效果；但大部份的情況，用手持相機拍攝，可增添作品整體的模糊感，是更為有效的方式。

精巧式自動相機：當你不能自行控制快門速度時，較難達成這樣的技巧──但也並非不可能。在光線較弱時，選用低感度的軟片拍攝(例如：感光度100度)，或是使用數位相機時，將感度設定在「低」的位置拍攝。如此便可迫使相機的測光系統選用較慢的快

近來有不少的人加入慢跑與跑步的行列，想必你認識的人當中一定也有吧！遑論他們是在訓練中或是在參加比賽，慢跑者都是理想的動態人像攝影的主題。

▲▲ 成功的祕訣

攝影師一直等待，直到慢跑的人速度漸漸地慢下來，而且背景中的干擾因素也較少時才拍攝。利用望遠鏡頭，使被攝者能充滿在整幅畫面當中。

閃光燈配合慢速快門

　　另一種捕捉動感作的方法，是利用閃光燈並配合長時間的曝光，這也就是所謂的同步閃光。由於閃光燈有一定的作用範圍──很少能超過4公尺──因此影響力僅達於畫面中前方的景物。並且由於閃光燈的照明時間非常短暫，因此會將所有的動作都凍結住。因此當移動相機拍攝的同時，並配合閃光燈以長時間曝光，只要背景不遠於14公尺，都可以達成使前景中的景物清晰而背景模糊的效果。困難之處在於，如何使閃光燈與現場光的曝光值達到平衡，這就有賴於精確的記算與不斷地嘗試了。

門速度，使有足夠的光線進入，並達到所須的曝光值。若情境配合得當，快門速度若能設定在1/4秒或1/30秒間時──是達成模糊動感的最佳條件。

　　單眼反光相機：只要簡單地選擇所須的快門速度，然後按下快門就成了。嘗試不同的快門速度，找出效果最佳的並記錄下來，不久的將來，你便能更加準確地預測拍攝的可能結果了。

以電腦增強動感

　　如果是數位影像，可以很容易的加入具創意性的模糊感（雖然還不能用電腦軟體達成將動作凝結的目的！）。大部份的影像處理軟體中，都提供有預置的自動選擇功能，可使影像依預期的方式模糊，另外也有手控操作的模式，以提供你做更自由的發揮。

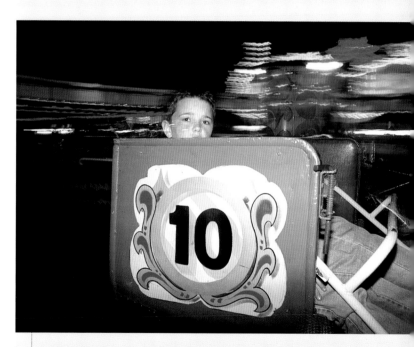

當你所使用的相機可以任你調整快門速度與光圈的大小時(參見第12頁)，你可以藉由較慢的快門速度並配合閃光燈的使用，創作出具印象主義風格條紋背景效果的作品。在這幅作品中，攝影師將快門速度設定在1/4秒，並在按下快門的同時移動相機──因此使得整個背景變為模糊。由於閃光燈的使用，使被攝者的動作被凝結住，而呈現清晰的影像。

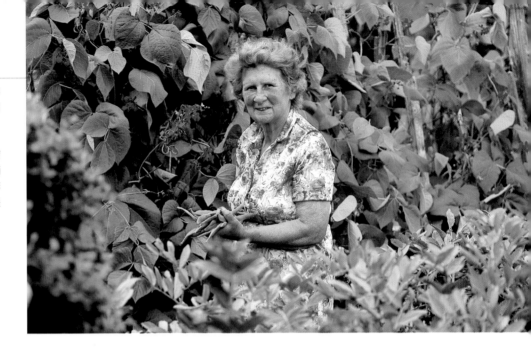

許多年長的人仍如年輕人般的具有活力──有些甚至比年輕人更具活力。如果能在他們正從事於所喜愛的活動時替他們拍照,將會比單純的面對相機拍照更好。

▶▶ 成功的祕訣

這幀作品中,完全沒有任何的虛偽造假或刻意的造型安排。畫面中捕捉到這位年長的女士正在自家花園中採摘蔬果的情景。隔著失焦而模糊的矮樹叢拍攝,造成了作品中景深的效果,此外,柔和的採光對年長者的皮膚是再適宜不過了。

拍攝年長的被攝者

在拍攝年長者時,往往很容易只強調出他們的年齡。因此當你為家中的長輩們拍照時,不妨表現他們真實的自我而非僅年齡而已。

年長者的優點

年長者最大的優點在於他們有豐富的見識與經驗,雖然隨著年齡的增長,生理上一切代表年輕的特徵不斷的褪逝,但這也往往被認為是一種美。像是皮膚逐漸地鬆弛、眼神中不再閃耀著如以往般的光芒、頭髮也日漸地稀疏。但是家中的長者──甚至包括攝影者本身在內──並不希望看到自己「已過顛峰」的模樣。因而要如何才能為即將步入高齡或已屬銀髮族的長者拍攝出具有正面印象的作品呢?

實用的步驟

由前面的章節中可以知道,柔和的採光可以減少皺紋的顯現;謹慎地安排姿勢也可以遮掩缺點;以輕鬆的心情面對相機更是關鍵所在。除了畫面中的被攝者之外,其他被納入畫面中的周遭事物,也都具有重要的影響。畫面中呈現著年長者坐在輪椅上,並以毛毯覆蓋著雙腿,或眼巴巴地仰望著天空,這些都只是印證了我們以往對年長者牢不可破的刻板印象罷了。

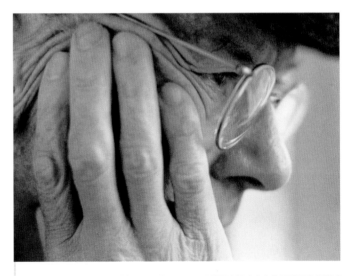

特寫鏡頭加上緊湊的裁切構圖,表達出被攝者強烈的個性與情緒,因此也很容易對觀者的心理造成強烈的衝擊。

▲▲ 成功的祕訣

攝影師捕捉到被攝者細微的臉部與手部皮膚的質感。畫面中暗褐色的色調,溫和地將觀者的注意力拉至畫面中被攝者皮膚的線條、色澤、與質感上,照片中老人修長且敏銳的手指傳達出一種前所未有的內省。這是一幀觸動人心,並能引發觀者許多內心疑問的作品。

不論被攝者的年紀多大，讓他們有些事做，將更能展現出他們真實的自我。在技術方面則並不須要投注太多的心思。只要等到適當的時機按下快門即可。

▶▶ **成功的祕訣**

這幀作品中，捕捉到這對洋溢著青春氣息的夫妻，共騎乘著一輛腳踏車的歡樂時光。攝影師所做的只是將相機對準並按下快門，就創作出這幀二人共處並充滿愛意的畫面。

選擇生活

找尋最能表現出家中長者豐富且多彩的日常生活做為拍攝的題材。有許多攝影師也都是這麼做的，關鍵在於天時、地利、與人合的搭配時機而已，在事件發生的當下真實地加以記錄──最好採用隱藏式拍攝或半隱藏式的拍攝手法。有許多退休的人每天都會去溜狗啊、打打網球啊、或享受在自家庭院裡蒔花弄草的樂趣什麼的。這些都是捕捉具動感及迷人佳作的良好時機，也都能在年齡之外，表現出更多關於年長者真實的個人特質。

採光有關的事項

採光是非常重要的。「逆光」，也就是攝影師面向光源的採光方式，可以使被攝者顯得朝氣蓬勃，並能以較美的形式呈現出年長者。在一天中稍晚的時刻更是如此，因為此時的光線中增加了一抹溫暖的氣息。柔和的光線除可使臉部的皺紋不再明顯，同時在臉部的周圍形成一圈光環。反光板的使用，能將一部份的光線反射至被攝者，並在眼睛中形成眼神光──如此你的工作便完成啦！

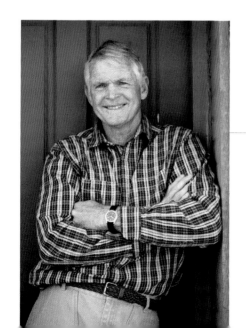

柔和的光線可將年長者的臉部以姣好的形式呈現，因此在拍攝年長者時，應將被攝者安排在有遮蔭的處所，切忌選擇在陽光或窗光直射的位置，以免更加強調出臉上的皺紋。對於皺紋很多的被攝者，柔和且由前方投射的光線較為有利。

◀◀ **成功的祕訣**

經由門邊散射的光線將這位男士完美的呈現出來，而他交疊的雙臂與站立的姿勢，顯示出他毫無敵意的悠閒與安適感。木門則成為畫面中自然的背景。

連續性的畫面

一張照片所能述說的，只是一瞬間中所發生的事，而連續性的畫面則能完整地敘述一個包含著開始、中間劇情、與最後結局的故事，因此拍攝連串式的連續畫面比單一的作品更為有趣，同時也傳達出更多的訊息。拍攝連續畫面的方法就是按著快門不放，即可達成。

保持待命狀態

拍攝連續的畫面是相當簡單的，因為除了最簡單式的傳統相機之外，相機的本身，幾乎都內建有自動捲片的裝置。一旦按下快門拍攝後，相機便會自動捲片至下一個可拍的畫面。這種內建式的捲片裝置其捲片速度，隨著相機的不同而有所差異，但一般而言，至少都可達一秒鐘拍攝一張的速度，這對於一般拍攝的要求都已足敷使用。高階的單眼反光相機中，有專為拍攝運動而設計的，其捲片速度最高可達每秒拍攝12幅畫面，也就是說，一卷36張的軟片可在三秒鐘之內就拍攝完畢。這對於大部份的人像攝影而言，簡直就是浪費軟片而已，因為一般表情的變化不會如此地迅速——在如此高速的拍攝之下，每一張連拍的作品看起來都如出一轍。

儲存的時間

在數位相機中，使用的是可更替式的記憶卡來儲存影像，因此沒有捲片的須要。然而，不同的數位相機儲存影像時所須的時間差異極大，有些可能要等待數秒鐘，才能再繼續下一張的拍攝。最新款式的相機，幾乎可達即時儲存的速度。

閃光燈使用的限制

拍攝連續畫面時，最好能有適宜的採光，若是須要使用到閃光燈，則又另當別論了。這與電池的電量及閃燈的效率有關，因為有些閃光燈須要長達8秒鐘的回電時間，

現今在大部份的相機上都具有自動捲片的功能，因此在按下快門之後，可自動將軟片捲至下一個拍攝的畫面。你若持續地按著快門，便可連續不斷地拍攝到一連串連續的動作。

▲▲ 成功的祕訣

這幀作品完全是自然的流露！很明顯地這兩個男孩正沉浸在自得其樂的歡樂中，而攝影師所做的只是跟著他們嬉鬧的節奏，拍攝下所希望的照片。

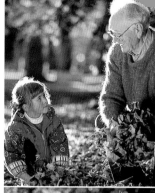

才能再次拍攝下一幀作品——其餘的也至少須要4到6秒鐘的回電時間。因此不能像利用日光拍攝時一般，只要按著快門就完成了拍攝的工作。在使用閃光燈的情況下，可能有些連續的畫面會因閃光燈充電不及，而造成曝光不足；也可能在閃光燈充電的階段中，相機會自動鎖住而無法拍攝。

時機的選擇

數位相機讓你可以隨心所欲的要拍多少就拍多少，然後再針對所拍攝的畫面做最後的選擇。然而，當使用的是傳統軟片式的相機時，你就必須具有鑑別力，選擇適宜的畫面來拍攝。先想清楚要表達的是什麼樣的故事——然後才依所期望的，去選擇最適當的時機拍攝。例如，如果要拍攝被攝者在花園中嬉戲時一連串表情的變化——那麼拍攝的速度就必須一張緊接著一張地快速進行。但如果要表現的是做雪人的過程、初學者在學直排輪的上課情形、或是一場宴會的準備情形，那麼介於影像與影像間等待拍攝的時間可以是數分鐘，也甚至可能是數小時之久，因而拍攝的速度就減慢了許多。

連拍的畫面可取代許多言詞的敘述，其中可能包括了兩個人甚至多個人之間的對話或爭執、旅遊的過程，個人表情的變化，或揭露整個事件的經過情形。

▶▶ **成功的祕訣**
這三幀作品拍攝出整件事情的經過情形。由相同的角度連續拍攝，攝影師將注意力集中在每幀作品間些微的變化——小女孩將落葉捧起並灑落的的過程。雖然在這三幀作品中，爺爺的表情與動作都沒改變，但他卻是照片與照片間的重要連繫元素，也是整個故事敘述中的重要靈魂。

較大的孩子較有意願嘗試以不同的姿勢拍照。這也表示你至少可拍到一幀像樣的作品，運氣好的話，有時甚至可獲得系列完整的佳作呢！

◀◀ **成功的祕訣**
三幅不同的畫面，呈現了過程與趣味，連拍的畫面表現出三兄妹間的友誼與相互感染的歡樂氣氛。

別出心裁的人像攝影

不要重複地拍攝相同的事物——應嘗試創作更具創意的詮釋，例如：盛裝打扮的模樣、戴上面具拍攝、或是利用鏡子。發揮你的想像力，並切記，想像力是永無止境的。

當你針對相同的被攝者，拍攝了無數畫面之後，一切似乎都已變成公式化的記錄，此時該怎麼辦呢？與其不斷地拍攝雖美但基本上相似的作品，不如在靈感中加入些怪異的試驗性想法。

準備就序

至少有上百種的拍攝方式，會比讓被攝者坐著望著相機更為有趣的的姿勢。有許多人，尤其大部份的小孩子都很愛玩——何不給他們個機會大玩特玩？或許他們喜歡盛裝的打扮、戴上一個面具或表演出幻想的情節。除此之外，也可以直接詢問被攝者，他們究竟希望以何種造型被拍攝，然後就看你如何達成他們的願望了——你也可以運用自己的想像去激發出他們的想像力。

以下的篇章將提出一些別出心裁拍攝人像的建議。不妨利用這些建議做為激發你自己創意的跳板。

盛裝的造型

盛裝宴會的歷久不衰，顯示出人們喜愛以盛裝的造型呈現出不同的自我。或許被攝者希望成為一位英雄人物、一位運動選手、一位連環圖畫中的英雄、一位逗趣的喜劇演員、甚至是電影「魔戒」（The Lord of the Rings）中的一個角色。何不鼓勵他們做他們想做的，而你用相機捕捉下結果？你自己本身也該利用機會嘗試些不同的新方法——但在從事這些實驗的同時，你必須注意在構圖、採光與透視方面可能造成的改變。

不論是為了參加盛裝的化裝舞會或只是單純的為了好玩，任何年紀的人都喜愛盛裝打扮的造型。因此在拍照時，不要做太過刻板的記錄。應鼓勵被攝者拋開他們的禁忌，在相機前演出自己幻想中的角色。

▼▼ 成功的祕訣

這位「小公主」沉醉於以盛裝打扮，並扮演童話故事中的角色。服裝、皇冠與仙女棒創造了完美的造型，而簡單的背景與採光更使被攝者成為注目的焦點。

面具

　　有些人酷愛戴上面具，這些面具一般可在化裝舞會的商店買到，當然你也可以自製。戴上面具不僅可以改變外在的造型，更改變了整個人的行為與態度，他們可以想像置身於里約熱內盧嘉年華舞會的熱舞中、在法王路易十四的宮廷中翩翩起舞、在狂歡節的最後一天走在波麗街上。

鏡中的反射

　　鼓勵被攝者與他們鏡中的影像玩一場遊戲，這可創造出細緻但有趣的效果。可以利用一面手持的鏡子或一面牆鏡，將被攝者與他鏡中的影像一併攝入畫面，或只拍攝其中之一的影像，也可以二者兼顧，但都只拍攝部份的影像。

剪影

　　要成功地拍攝剪影照的祕訣在於：尋找或營造出比被攝主體明亮的背景。大部份逆光的狀況都是適合的情況，尤其在晴天時，若被攝者站在室內的窗前就可以營造出逆光的情境。水與白色的牆面也都是理想的背景，尤其當背景被太陽照射得很明亮，而被攝者位於陰暗處時。

　　在攝影棚中很容易營造出拍攝剪影的場景，因為只要利用燈光，最好是兩盞，由兩側分別將白色的背景照亮，並使燈光完全不投射到被攝者即成。之後你所須要做的，只是按下快門而已。因為背景較為明亮，因此完全無法呈現出被攝者的細節層次──這就是剪影照。

戴上面具或直接在臉上彩繪，都是徹底改變外貌的方法──而且這有可能非常上相。此外，使用面具也容易去除被攝者的種種的禁忌，且使被攝者較有意願嘗試更具戲劇性的姿勢。

▲▲ 成功的祕訣
攝影師利用相機上的閃光燈，以確使被攝者的臉部有充足的照明，並使背景的部份變暗。而長鏡頭的使用，緊湊的裁切出被攝者具特徵的臉部。

▶▶ 術 語 解 讀

逆光(Contre jour)
這個字在法文中就是與光相對的意思。它是用來敘述一種拍照時的採光方式，就是將相機向著光源，使得被攝主體在背光的狀態下拍攝。

這幀作品是在一處辦公大樓中，當被攝者站立於窗前時所拍攝的。戶外較強的光線創造出這幀半剪影效果的作品。

◀◀ 成功的祕訣
以簡單的外部輪廓線條與非常少的細節，使被攝者將自身的影像，傳達給觀者，因而造成具催眠感的簡潔效果。

部份的身軀

通常人像攝影都是以臉部拍攝的為主，但在不拍攝臉部的情況下──或只拍攝臉的一部份，也同樣的可以創作出神似肖像照的作品。這是更為寫實且有趣的表現方式。首先要仔細的想清楚，究竟被攝者身體的哪一部份最具代表性。

　　有時雖僅拍攝部份的身軀，但卻可以傳達出整體的感受──有時甚至比拍攝人物的整體更具代表性──同時這也能激發攝影師將注意力集中在部份的細節上，並在緊湊裁切構圖的表現上，做一挑戰了。

　　仔細地觀察你的家人。除了臉部之外，在他們的身體上，還有哪一部份是適合拍攝的，為什麼？你能否經由照片中，將他們具特色的身軀部份，展示介紹給不認識的人？

足部優先

　　極少會有人聯想到腳，由於在一生中，你的雙腳陪伴著你上山下海，因此腳的本身就是非常具有個性的部位。每個人的腳都是非常獨特的，尤其是不同的人以不同的方式在使用著他們的腳：例如，芭蕾舞者的腳與坐辦公室人的腳就不可能相同。

面部的吸引力

　　只拍攝一部份的臉部是非常吸引人的，因為觀者將憑著自己的想像力去填補上其餘未拍攝出的部份。對大部份的人而言，眼睛和嘴巴是最具吸引力的部份，但事實上，臉部上的任何部位都值得考慮：從下巴到耳朵──甚至後腦杓，又有何不可？

一個人的足部可能不是最顯著的被攝主體，但只要配合上適宜相關的內容，將可達到具震撼力的效果──並可使人印象深刻。

◀◀ 成功的祕訣
經由畫面中細微的細節，成功地表達了這幀親暱感的畫面。修剪整齊並塗了趾甲油的腳指、淑女型的高跟涼鞋、以及被攝者一隻穿著鞋子、一隻未穿，優雅交疊的雙腳，表現出被攝者個人所處環境中悠哉魅惑的個性。

如果家有小嬰兒，不妨拍一張手牽手的作品吧——爸爸或是媽媽的手緊握住嬰兒的小手——這將會是一幀值得永久珍藏的寶貴之作。拍攝這樣的作品十分容易，但卻相當珍貴。

◀◀ 成功的祕訣
一切保持柔軟與放鬆。素色的背景意味著一切以手為主；此外，柔和的採光，使得影像的細節完全呈現。

手的展示

手是非常具表現潛力的部位，尤其是一雙飽經風霜滿佈皺紋的手，或是一雙長期從事手工工作的手。有些人是絕不願意自己身體的任何部位被近距離審視，因此當拍攝這類的對象時，需審慎且有技巧地進行。側光是表現質感的最佳採光方式。

柔軟的小手也是有趣的拍攝題材——想像一隻歷經風霜的手牽著一隻柔弱的小手所可能創造出的構圖與對比。

抽象的構圖

讓你的作品進入一個近乎以抽象為詮釋的新境界。將人體視為一尊雕塑般地進行拍攝——將注意力集中在線條、形狀、與形式的方面，而非被攝者的本身。

刺青與穿孔

時至今日，有愈來愈多的人選擇用刺青與穿孔的方式來裝飾他們的身體，而這些也都能成為迷人的拍攝焦點。

重要提示

現代新型的相機多具有特寫或「近攝」的功能，這項功能使你可以做緊湊的格放，並使畫面呈現出最豐富的細節。關於這項功能的使用，可以參閱相機的操作手冊。大部份的數位相機也都有優異的特寫近攝功能——而且在液晶銀幕上所看到的畫面，也就是最終所將獲得的結果。

你或許會想嘗試一下，以大特寫的方式拍攝被攝者的部份身軀或臉部，以達到戲劇性的抽象效果。大部份的相機可做類似的手法表現，尤其是具有變焦鏡頭的相機。

▲▲ 成功的祕訣
眼睛是「靈魂之窗」。在這幀作品中，攝影者幾乎將除了眼睛之外的所有部份都裁切掉了——只以手指為邊框——創作出不同於尋常的人像作品。此外，被攝者被要求往窗戶的方向看，因此在眼睛中形成了一個清晰的眼神光點。

有些人有些特定的部位特別有趣並吸引人——可能是他們編織頭髮的方式、手臂上的肌肉、或是眼睛的顏色。如果將這些特別的部位抽離出來，將非常的引人注目且具個人特色。

◀◀ 成功的祕訣
這幀作品中，攝影師的注意力被被攝者所編的頭髮給深深地吸引住了——因此決定從背面以大特寫的方式拍攝這幅打破傳統的照片。

有些數位相機的液晶螢幕是可以轉動的，因此當拍攝自拍像時可以由螢幕上看到自己，並依所希望的方式構圖。

▼▼ 成功的祕訣

利用數位相機進行構圖與姿勢的安排，這位攝影師兼被攝者以自拍器拍攝了這幀情緒略顯不悅的照片。

自拍像

當你厭倦了拍攝家人與朋友時，不妨考慮另一項嶄新的挑戰：拍攝你自己。不要太過自我意識，要嘗試以各種不同的情緒來拍攝。

你擁有多少創意？一旦當你對所有常見的姿勢都嘗試過時，你便可以朝創意的方向發揮──創作影像而非僅是被動地拍攝而已。這將是個嶄新的表現方向。

▲▲ 成功的祕訣

這是一幅傑作。攝影師將相機放在高爾夫球洞中，並以自拍器拍攝。你也可依樣畫葫蘆地拍攝類似的作品，端看你的興趣是在哪方面。

長久以來，自拍像是藝術的一種傳統的表達方式，像林布蘭與梵谷的自畫像便是最佳的明證。自拍像最大的困難，在於拍攝者幾乎無法由相機上的觀景窗中看到被攝者──因此構圖成了碰運氣的事，時好時壞。但這也增添了拍攝的趣味性，不須多久，你就會發現拍攝的竅門了。

鏡子與窗戶為自拍像，提供了令人難以置信的創意，藉此可拍攝出令人驚訝與富趣味的作品。如果你有意將相機也一並攝入畫面，會比刻意避免要容易許多。

◄◄ **成功的祕訣**
站在一扇玻璃窗前，拍攝自己自窗中所反映出的影像，畫面中也同時呈現了咖啡店窗內的詳細情況，表現出一種混亂、鬼魅且不凡的自拍像。

關於對焦

如果你所使用的相機是必須手動對焦型的，那麼你就必須測量——至少須能做約略合理的估計——估計被攝者與相機間的距離。當你的位置是位於畫面的正中央時，使用自動相機對焦是不成問題的。不要囿於技術層面的限制，而裹足不前，冒險嘗試的精神是拍攝具創意自拍像所須具備的必要條件。

最簡單支撐相機的方法，便是利用三腳架。先想一想你所希望的背景為何，看一看光線來自哪一方向，然後再依這些條件選擇相機的擺放位置。在沒有三腳架可用時，也可隨機應變利用桌子或車頂的表面來放置相機。

現代的相機，大部份都有自拍的功能。按下自拍器後，通常至少有十二秒鐘的等待時間可以準備進行拍攝。若有必要，可以在相機的後方放置一面鏡子，以讓你確定自己的姿態與表情是否妥當。數位相機具有可轉動的液晶螢幕，使相機中所將拍攝的畫面，可由螢幕上立即檢視。

嚴肅、可笑、慧黠···

技術方面的事是一言難盡的。自拍像的關鍵在於你希望如何表現。敏感的、有趣的、憂傷的——都由你自己決定。盛裝的打扮、嘗試不同於以往的姿勢、嘗試不同表情的實驗。這是個讓你的想像力自由奔馳，盡情發揮的時刻，看看可以得到什麼樣的結果。

在這種情況下，數位相機立即確認的功能就相當的實用，因為你可以針對不滿意的作品進行立即的修改或捨棄重拍。就算使用的是一般傳統軟片式的相機，你的損失至多也不過是幾張軟片罷了——但如果能獲得令人滿意的結果，那麼等待沖印的過程也是值得的。由於你既是被攝者又是攝影師，因此根本不會緊張，所以你有可能拍出有史以來最輕鬆的肖像照片。

重要提示
不論你的年紀多大，何不訂定一個每年生日時拍攝一張自拍像的計畫？那麼，隨著時光的流逝而產生個人階段性的變化，將可成為一份令人矚目的記錄。

這位年輕的小姐決定用相機捕捉自己在庭院中，忘我彈跳的歡樂氣息。她將相機放置在牆上，按下自拍器後，在十二秒之內，她不但得跑回跳床的位置，並且還得彈跳躍入空中。

▲▲ **成功的祕訣**
這幀完美的作品說明了，當周遭沒有人時，可以自拍出如此充滿活力的作品。

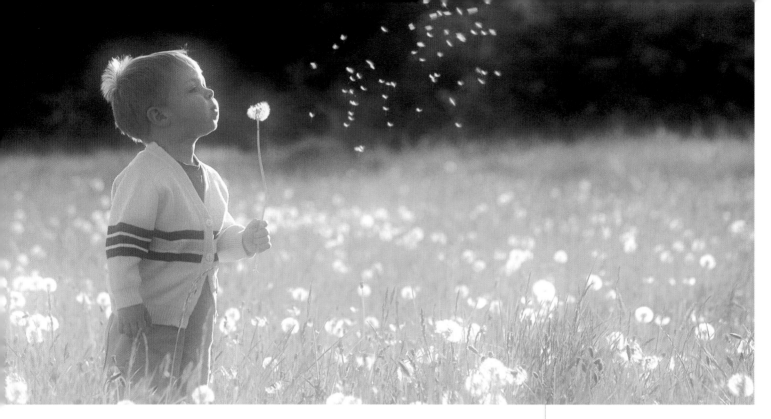

氣氛的掌控

有時技術方面一切就緒，而所拍攝出的人像作品仍不盡理想。這就是，萬事具備只欠氣氛──氣氛具有神奇的力量，可使一幀平庸之作頓成傑作。

氣氛是難以捉摸稍縱即逝的。當氣氛出現時你可以感知得到，但卻難以無中生有。在人像攝影中呈現氣氛，不僅與拍攝的內容有關，也與你如何安排場景與如何拍攝有關。氣氛，將作品帶入另一個不同的境界，會引起觀者的情緒反應。一位經驗豐富的攝影師，會運用各種技巧在不同的作品中導入不同的氣氛。

製造氣氛的採光

要製造氣氛，第一，也是最重要的，就是採光。如果你希望引導出的是積極正面的反應，那麼就讓被攝者浸淫在溫暖傍晚的夕陽中。若要有離別的憂傷氣氛，則可利用日出前或日落後，微弱冷調的藍色光線。在室內時，使用燭光或一盞檯燈可以營造出羅曼蒂克的氣氛。

逆光(背光)與側光，都可以創造出閃亮的邊光效果與美麗的陰影，在氣氛的塑造上，逆光比順光更為有效。光線透過樹葉或百葉窗，會在被攝者的身上

在夏日慵懶漫長的日子裡，是表現浸淫於氣氛之作的最佳時機──尤其清晨與傍晚的時刻最為適宜。

▲▲ 成功的祕訣

這幅如夢似幻的作品，是由光與被攝者所共同創造出來的，利用逆光的採光方式，讓被攝者沉浸在光線中，創造出具朦朧感的氣氛。攝影師把握了最佳的快門時機，捕捉到小男孩正在吹動蒲公英種子的畫面。

地點及四季的變化，對作品中的氣氛具有極為奧妙之影響，而秋天的色彩又是其中之最。

▼▼ 成功的秘訣
這幀作品有著強烈而嚴謹的構圖，高聳入雲的樹，與兩位身型直立的男士平行，而木圍籬與道路所形成的線條，則引領著觀者的視線望向遠處藍色的地平線。午後的陽光使火紅的樹木更顯溫暖，使得觀賞者無法不讚歎自然力量的偉大與壯觀。

形成斑點狀的陰影，藉此增添幾許神秘的氣息。

完美的場景

場景的選擇對氣氛具深遠的影響。想像在不同的場景中拍攝你最喜愛的人，一間活動頻繁且置有雜物的客廳，或是在一個宜人春天的戶外，有溫暖的陽光自樹葉間灑下。這兩種場景將塑造出截然不同的氣氛。

因此仔細的思考，經由不同場景可塑造出何種不同的氣氛，並隨時注意具特殊氣氛的地點，以備未來不時之需。

最後的領域

道具具有營造氣氛的魔力。一件上好的瓷器，可以暗示出高雅；穿著舊式的服飾則顯示出過往的時代。就許多方面而言，在人像攝影中，氣氛的安排往往都是最後才會顧及的領域。一旦當你在採光、姿勢、與構圖的技巧都臻完善之後，接著便可投注心力於氣氛的營造。

數位影像中的氣氛

雖然電腦已將許多的不可能化為可能，同時它也能在事後有效的加強作品中的氣氛，或是加入照片中原本缺乏的氣氛，但這一切仍無法取代在第一時間便拍攝完成一切都完美的作品。電腦軟體的運用，使你可以在短短的數分鐘之內將作品的色調改變，使其偏向藍色或橙色，使影像擴散柔化以增加羅曼蒂克的氣氛，或製造粗粒子的效果——或在一張作品中同時加入以上三種的處理。嘗試將彩色的相片改為黑白的作品，或者嘗試性地改成深咖啡的色調以營造出復古的感覺。這些的變化，都只須簡單的按下滑鼠便可達成，(詳細的內容可參見與數位對話的章節，第154-169頁)。

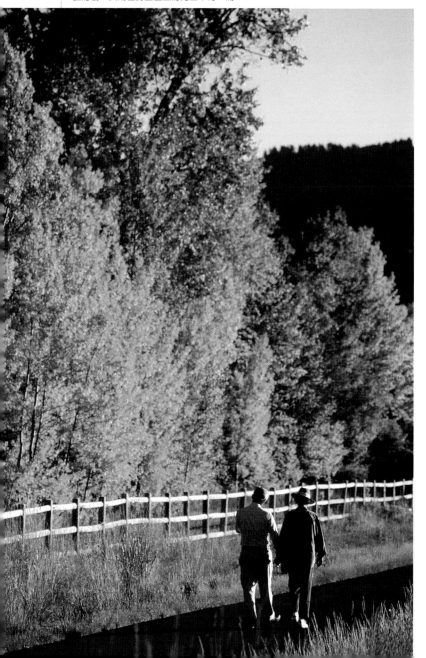

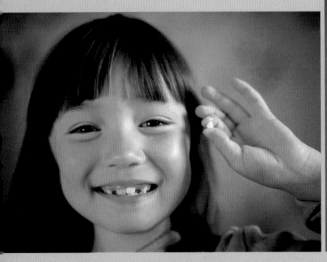

嬰孩與兒童

　　家中嬰兒的誕生，往往是一般的家庭決定投資購買相機，或再次開始大量拍照的常見原因。縱然你的孩子或孫兒還小，但你都希望能不斷地替他們拍照直到他們長大。但想拍出成功的作品，就必須在他們不同的成長階段採用不同的方法。一些專家的祕訣與技術指導，可以使你的拍攝技術更為精進。

孩童的拍攝要點

家中成員中，照片最多的，往往就是小孩。小孩通常是屬於具挑戰性的被攝者，但相對的，他們也提供了許多值得拍攝的機會——如果你所使用的方法是正確的話！

孩子或孫子的誕生，往往是大部份人添購相機的首要原因。你總希望能將他們每個一階段中發展的情形記錄下來，從搖籃到大學——甚至更久。

為小孩拍照的祕訣是，你自己也成為他們其中的一員。停止如往常般板著嚴肅的臉孔，露出你如赤子般愛玩的一面。確定孩子們都盡情的玩樂：做些瘋狂的事、說些笑話，並讓自己樂在其中。如此一天下來，你必然可以捕捉到不少孩子們歡樂嬉笑的好照片。

頤指氣使與失去耐性就是錯誤的方法。一旦你開始告訴孩子們該如何做——或更糟的狀況，開始對他們發火——那麼你能拍攝到理想照片的可能性就幾乎為零。

相同的高度

孩子們不像成人，有百般的禁忌，因而他們自發的動作將使你有許多機會，捕捉到輕鬆自然的畫面。成功的關鍵在於：你必須保持與孩子們相同的身心狀態。

你若愈能讓孩子們自由地發揮做他們自己，那麼你也就愈容易拍到自發性的影像。

▲▲ 成功的祕訣

看著他的女兒在攀爬架上玩時，當她頭下腳上地倒掛其上時，攝影師意識到或許會有些值得記錄的畫面會出現，因此便拿起相機拍下了這幀作品。女孩倒懸時波動的頭髮與特殊的表情，成為這幀隱藏式拍攝作品中引人注目的焦點。

由於小孩是如此的上相，因此他們使你忍不住傾其所有，投資在軟片沖印的花費上。但在拍攝你若能慎選決定的瞬間，或是使用數位相機，那麼你將能以最低的花費拍攝到最佳的作品。

▶▶ 成功的祕訣

這幀作品中的一切都近乎完美：豔麗的色彩、孩子們擺出相同且有些滑稽的姿勢、塑膠的海灘鞋、與太陽眼鏡。有時強烈且硬調的正午豔陽也可以拍攝出好的作品，就像這幀作品一樣，陽光使所有被攝影像的邊緣都顯得清晰而銳利。

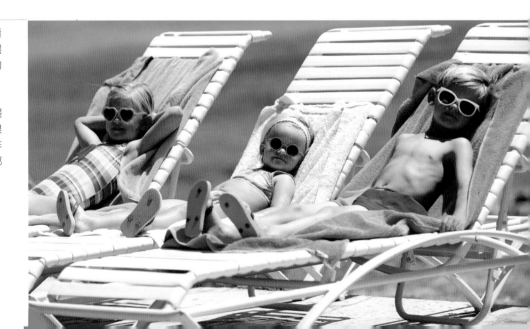

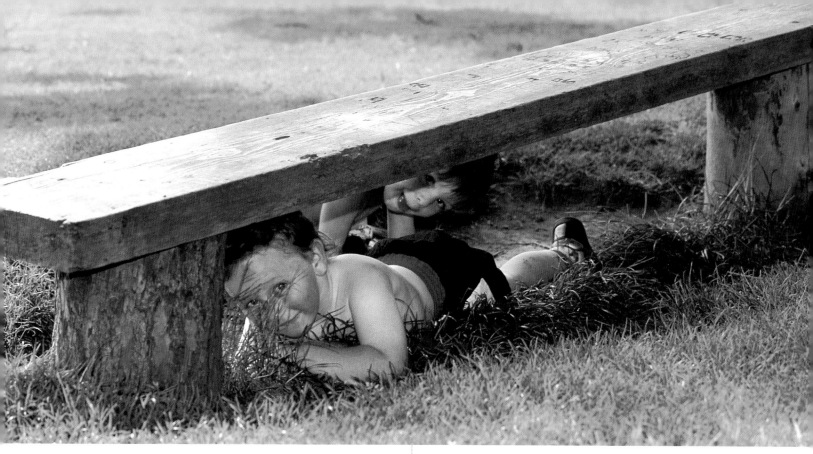

由高處向下以俯角拍攝，將使畫面中呈現出不自然的透視感，因為在比例上，這會使孩子的頭顯得比身體大出許多，而且以大人的高度對著孩子們說話，會造成趾高氣昂的氣氛。所以應蹲下去與他們保持同樣的高度，並以對待成人般相同的態度待他們。

以隱藏式或擺姿勢的方法拍攝

就像拍攝成年人般，拍攝小孩也有兩種方式：隱藏式或擺姿勢。對於較小的孩子，他們一刻也靜不下來地四處奔跑，因此最好採用隱藏式的拍攝方法，而有時這也是唯一的選擇。隨著年齡的增長，他們比較能夠也比較願意擺姿勢拍照，如此你便能有較多的掌控權。

當然，唯有當孩子們順服時才是最好的拍攝時機——強迫做出的表情絕不會成為成功的作品。即便是他們願意，也必須盡快完成拍攝的工作，以免使他們覺得不耐煩。

不論何時，只要有可能，在拍攝前都應花個幾分鐘把孩子們打理乾淨。雖然在拍攝時有些情形你並不一定會注意到，例如：流口水、流鼻涕、及散亂的頭髮，但當拍攝完成時，這些狀況都將明顯地呈現在作品中，而成為敗筆。

由於孩子們天生即具好奇心與聞不下來的特性，因此當他們忘情於遊戲時，加入他們，並拍攝他們是最恰當的做法。

▲▲ 成功的祕訣

隨時注意孩子們玩遊戲的過程，畫面中孩子們正興奮地玩著躲貓貓。在這幀作品中，攝影師設法蹲下身，拍攝到孩子們被發現時訝異的表情。由於孩子們躲在暗處，因此啟動相機的閃光自動補光，以確保作品有充足的照明。

重要提示

你所拍攝孩子的照片絕對不會嫌多。因為他們的成長只有一次，而且當他年華老去時，再回頭看看這些照片時，都將成為美好的回憶。

拍攝嬰兒最容易的時機便是當他們熟睡時。這也是他們最美最上相的時刻。

▲▲ 成功的祕訣

這位嬰兒睡著時所採的俯臥姿勢真美——相當地適合拍攝。左側窗戶所射入柔和的自然光提供了適宜且柔美的採光。

嬰兒的臉龐

嬰兒不會永遠是嬰兒——這也使得這些早年的記憶益加彌足珍貴。你必須每天都以相機記錄，如此才能趕得上捕捉他們成長的速度。

出生照

對母親與嬰兒而言第一張相片是最重要的，也是最值得永遠珍藏的照片。只要可能，都不應錯失拍攝任何父母與新生兒照片的機會。

醫院通常使用的是日光燈，因此你若使用的是傳統的相機拍攝，將會須要用到閃光燈，在數位相機上則有多半具有自動平衡色差的功能。不用擔心閃光燈會傷害到嬰兒的眼睛，因為這是不致於的，雖然你偶爾會注意到，他們的身軀有時會因突然的閃光而稍微震動。

縱然出生才不到一個鐘頭，嬰兒就已經產生了許多的變化。不要吝惜於軟片的消耗——盡可能的自不同的角度拍攝，如此你一定可以捕獲完美可留做紀念的作品。

保持相機隨時在側

一旦回到家後，就讓照相成為每日的例行公事。保持相機隨時在側，並記錄下日常生活的點點滴滴，例如：哭與喝奶、具歷史意義的第一個微笑、以及所踏出的第一步。隨著嬰兒日益成長，他們的領受性也會逐漸增強，隨時記錄下他們對於周遭事物好奇與新奇的模樣。

嬰兒自一出生起便開始學習，而父母則是他們第一個學習的對象；因此一開始便將他們彼此互動的情形拍攝下來，不失為一個好主意。

▶▶ 成功的祕訣

母親與嬰兒一塊兒歡愉互動的情形，使這幀作品中充滿了愛與活力感，這是這幀作品成功的原因。以戶外做為拍攝的場景，更加增添了作品中自由自在與歡樂的氣氛。

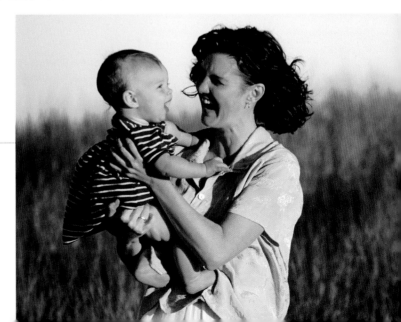

通常都只能拍攝到嬰兒被父親或母親單獨一個人抱著的畫面——因為另一個人要負責拍攝。但如果你當了父母時，千萬記得至少要拍攝一幀夫妻與嬰兒在一塊兒的照片。

▼▼ 成功的祕訣

緊湊的取景，父親的下巴輕靠在母親的肩膀上，而非分別站在嬰兒的兩側，親密的團聚在一起。並且雙親的眼神同時看著嬰兒而非相機，使注意力完全集中在嬰兒的身上。

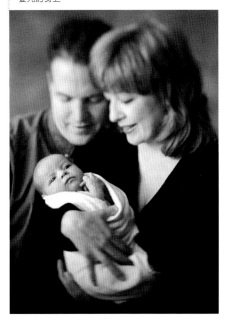

注意要點

· 拍攝嬰兒的前提是，在拍攝的過程中至少要有一名成年人隨時照顧著嬰兒，以避免你因過份投入拍攝而疏忽了嬰兒的安全。

· 不要選擇嬰兒可能會情緒不穩定的時段進行拍攝的工作。通常在一大早起床後、剛吃飽且換好尿布的時候，都是他們心情較愉快可人的時段。

被擄獲的被攝者

拍攝嬰兒時最棒的一點，是他們不像正在學步的兒童會到處亂跑。但這也不意味拍攝嬰兒是件容易的工作。他們仍有把拍攝工作搞砸的本領——例如：突如其來且無法撫慰的一陣大哭。但如果小心地選擇拍攝的時間——在他們吃飽、換好尿布、睡飽後，那麼你成功的機會將大為提昇。

此外，你也可以等他們熟睡後再開始拍攝，因為唯有此時——即便是性情易怒的孩子，也會如天使般地可愛。一旦當他們睡著後，大部份的孩子都不會意識到自己被移動，這樣使你得以選擇一個光線柔和且吸引人的位置——例如：晴天有雲的戶外。

制勝的拍攝方法

當嬰孩們以腹部俯趴在一個大型的枕頭上，並向上端偷偷地向外望時最為可愛。利用順光，並搭配上適宜的背景，這將是一幀傑作。

嬰兒必然是被家中不同的人所抱著拍攝的，在這一連串類似的作品中加入些創意。你並不一定須將所有的元素都攝入畫面——局部細節的影像就足以對整體的效果產生影響。例如拍攝一幅嬰兒嬌小滑嫩的小手放在爺爺粗大且飽經風霜手中的畫面。

一旦嬰兒可以坐起，拍攝的選擇就更多啦。在嬰兒的周圍以枕頭圍住，因為此時他們仍坐不穩且易翻倒。拍攝推著娃娃車出去散步、或摟著心愛的泰迪熊，都可以成為迷人的好作品。一旦當你開始拍攝嬰兒的照片時，就充滿了無數珍藏記憶的機會了。

當嬰兒逐漸長大可自行坐起後，有時仍須以一兩個枕頭做為支撐。此時他們可供拍攝的姿勢種類也逐漸增多了。

▶▶ 成功的祕訣

剛進入學步期的小男嬰，坐在戶外溫暖的春陽中，在迅雷不及掩耳的數分鐘內展露了一連串表情的變化，有時看著相機、有時望向別處。

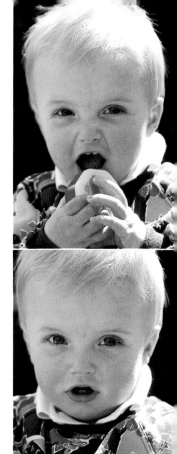

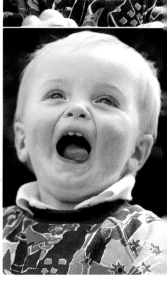

孩提時代

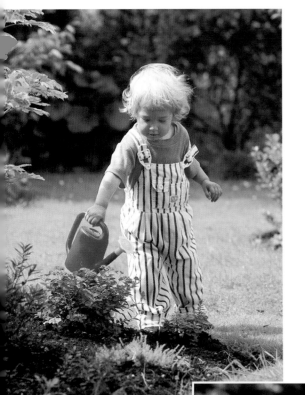

小孩子從學會走路開始似乎就沒停下來過。採用隱藏式的拍攝方式，跟隨著他們的節奏，捕捉他們展現出充滿活力的表現。當你不再控制著他們，而任其自行發揮時，你將得以拍攝到更多屬於他們自發性熱情的表現。

不斷變換的表情

在晴朗的天氣裡，帶著孩子們到戶外，並安排一些事情讓他們去做，一旦當他們全心投入後，你就可以開始拍攝了。你的動作反應一定得快，才足以捕捉下這永恆的一刻。

小孩子的表情，不但比成年人豐富，且瞬息萬變。慶幸的是，現代的相機大多都具有自動捲片的裝置，或者是使用數位相機，都可使你能夠很快速地進行下一張作品的拍攝。此外，你也可以採取連續拍攝的方式，在拍攝完一連串的照片之後，再從中選取滿意的。

為使取景方便，最好採用變焦鏡頭拍攝。由於小孩的體積比成年人小很多，因此在相同的情況下，拍攝小孩時須比較靠近被攝者，或是使用放大倍率更高的鏡頭。

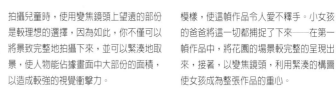

重要提示

小孩子是很容易被哄騙說服的，有時為了要能夠讓他們待在某處，你可以要求他們踩一隻在地上的蜘蛛或是一個地上的圖案。

拍攝兒童時，使用變焦鏡頭上望遠的部份是較理想的選擇，因為如此，你不僅可以將景致完整地拍攝下來，並可以緊湊地取景，使人物能佔據畫面中大部份的面積，以造成較強的視覺衝擊力。

◀◀ 成功的祕訣
小女孩學著媽媽澆花的動作與天真無邪的

模樣，使這幀作品令人愛不釋手。小女孩的爸爸將這一切都捕捉了下來——在第一幀作品中，將花園的場景較完整的呈現出來，接著，以變焦鏡頭，利用緊湊的構圖使女孩成為整張作品的重心。

在拍攝學步期的孩子時，不見得要他們做些什麼特別的動作。單純地記錄下他們專注於自己世界中的情景，這對於呈現出孩子們事事好奇的一面，就足以有著相當好的效果。

▶▶ **成功的祕訣**

雖然一如往常地，沒有什麼新奇的事情發生——作品中所呈現的也只是兩個小女孩正在玩弄曬衣繩上的夾子——但這幀作品有一股神奇的魅力，而這股魅力來自於女孩們並不知道自己被拍攝。

一股腦兒地向前衝

雖然隱藏式的拍攝方法，讓你有更多的機會能夠拍攝到好的作品，但你或許也會發現，這些小小孩只要一發現你拿著相機對著他們，便會一股腦兒的向你飛奔過來。縱然相機的自動對焦系統有時仍來得及對焦拍攝——但是大部份的情況都來不及——因此，你會發現，這在拍攝上是有困難的。

如果你有充裕的時間，那麼不妨等一等，看看孩子們是否能夠逐漸習慣相機的存在。除此之外，你也可以找另一個大人，吸引住孩子們的注意力，或者讓他們從事些他們特別感興趣的活動，以轉移他們的注意力。

當然孩子們也不會永遠這麼的精力充沛，因此，你的拍攝工作也可以考慮選擇在他們比較靜下來的時段進行。在劇烈的活動後，當孩子們都靜下來時，或經過了一天的活動，已漸顯疲態時，這些時候都較可能成功地進行拍攝。

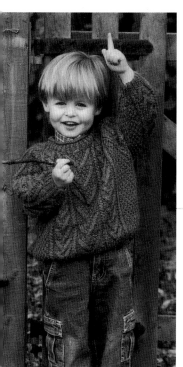

再長大些的學步兒，就比較容易要求他們配合著擺姿勢。事先要確定他們的穿著恰當，並找到一處適宜的拍攝場景。

◀◀ **成功的祕訣**

寬大的毛衣，加上流行的牛仔褲與可愛的髮型，創作出這幀令人滿意的作品。被攝者穿著中性色彩的服飾，適合以黑白的影像來處理，此外也與畫面中自然的景致搭配得相得益彰。而木柵門則具有極佳的框景效果。

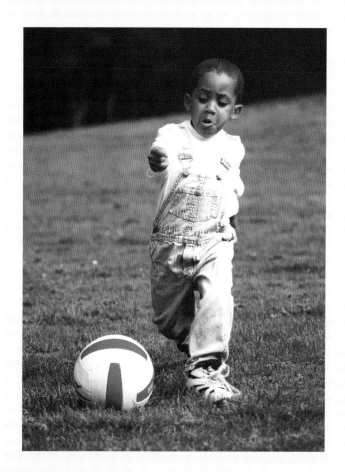

有時與其冷眼旁觀地觀看孩子們在做些什麼，不如加入成為他們其中的一員。你將會驚訝於這樣做的結果。

▼▼ 成功的祕訣
與其站在一旁等待兒子自攀爬隧道中出來，身為攝影師的爸爸，不如自己將頭鑽進去，當他的兒子剛爬進通道時便按下了快門，拍攝了這幀另人叫絕的「太空冒險」之作。

在遊戲中拍攝

特別是年紀稍大的孩子，通常注意力都相當地短暫──因此凡事不可拖延。最好在拍攝的工作開始進行前，先將技術性方面的事項準備安當，一旦當孩子們開始活動時，就可開始拍攝。

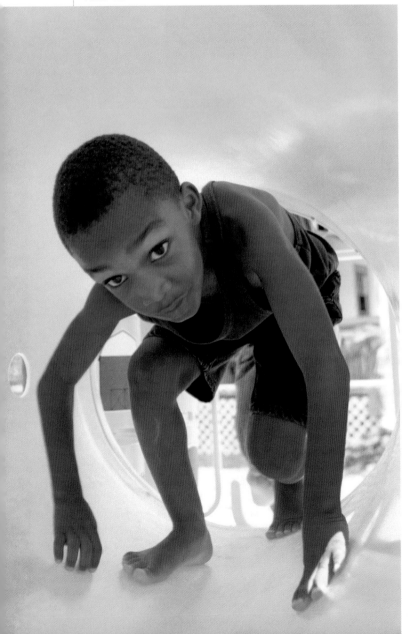

有個確定可以維持住孩子們注意力的方法，就是給他們一些事做。讓他們盡情地玩耍，將能使他們忘記你與相機的存在，也讓你得以拍到盡興滿意為止。一件有趣的玩具，可使你的拍攝時間頓時增加兩倍到三倍之多──拍攝的照片愈多，也表示你可以選擇好作品的機會也愈多。

利用寵物

不論是任何人，只要是看到小孩與寵物在一起，都會發出「啊！」的讚嘆聲。因此隨時都應掌握住拍攝這種勝利組合的機會。一舉兩得的做法是，在拍照時讓孩子抱著家中的寵物，如此一來兩者都被栓住不能隨意亂動了──也可以利用拜訪家中有養寵物的朋友時，利用機會拍攝小孩與寵物的照片。

讓小孩子與貓、狗、寵物鼠、兔子、小馬甚至金魚──搭配，這會使得你的拍攝工作倍感容易。

演奏音樂

許多小孩都有學習樂器，因此有什麼比展現他們的才藝更好的拍攝題材呢？安排好燈光與背景，並等待孩子專注地彈奏樂器後，再開始拍攝。

小孩與寵物就是天生的一對，如果你自己沒有飼養寵物，那就不妨向鄰居借一隻吧！

▶▶ 成功的祕訣
傍晚神奇的陽光使得這幀作品顯得十分的特殊，陽光只照射到小女孩半邊的臉龐，並使其後的觀葉植物以斑點的狀態來呈現出來。由女孩的姿勢可以得知，這隻兔子對她具有多麼特別的意義了。

任何可以給孩子玩的東西，都可將他們的注意力自你身上轉移開，使你的拍攝工作容易進行。同時也使拍攝的內容更具多樣性。

◀◀ 成功的祕訣

一罐吹泡泡的水，花不了多少錢，但卻可以長時間地吸引住小孩子的注意力。由男孩專注的神情，可知他已完全陶醉於其中了，利用變焦鏡頭的望遠範圍，使男孩自可能會造成干擾的花園背景中突顯出來。

小孩子也喜歡跳舞、玩滑板、看書或踢足球。鼓勵他們從事自己所最喜愛的活動。成功的拍攝小孩的祕訣——不論是自己的或是別人的孩子，都應該讓他們去從事感興趣的事，而不是要求他們做你希望他們做的事。

化妝遊戲

大部份的小孩都喜歡玩角色扮演的遊戲。家有小孩的家中，不妨準備一個大箱子，專門放置家中不要的衣物、鞋子與一些小配件之類的東西。因此只要打開蓋子，幻想的世界就出現了。請小女孩幻想自己是位公主，或讓小男孩幻想自己是位救火隊員，當他們正在張羅裝扮的同時，準備好你的相機，拍攝下他們所幻想的角色吧！

拍攝小孩時，須做好一切萬全的準備。在一次帶著孩子去遊樂場玩樂的機會中，攝影師看到女兒爬上了火車，由於預期女兒可能會由窗戶向外望——因此攝影師將相機準備好，在女兒由窗戶向外望時，拍下了這幀作品。

▲▲ 成功的祕訣

小女孩並未刻意擺出姿勢，她的表情清新自然。紅色的火車具有色彩亮麗且吸引人的窗框，使觀者的注意力集中在被柔和的日光所照射到女孩臉龐及棕色的大眼睛上。

當小孩開始玩角色扮演的遊戲時，他們是不會半途而廢的。他們總是全心全意地完全投入。

▶▶ 成功的祕訣

在這幀有趣且熱鬧的作品中，這個小男孩不僅是個小警察，也像是個由盒中彈出的小丑玩偶，爸爸就趁這個時候按下快門並配合著閃光燈，以確使小男孩的臉部能有足夠的照明。

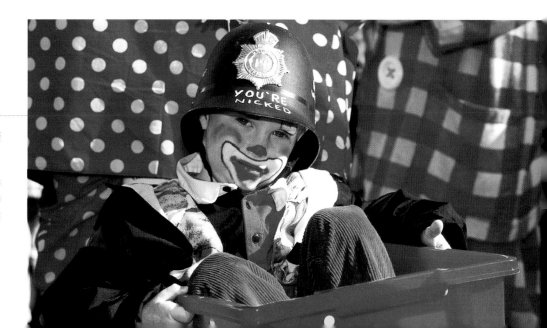

孩子的世界

在開始上學後，孩子的世界中將有更多的事情發生——新的朋友、新的興趣與各種學校活動，提供了許多不可錯過的拍攝機會。

孩子第一天的學校生活，想必是你最希望捕捉並留下回憶的。在每個值得記錄的過程中，一定要確定留有足夠的拍照時間——離家的時刻、上校車時、準備妥當、到達學校。務必記住，即便到了一天的最後時刻，相機仍須保持在待命的狀態。拍攝一些能表現整體景致的畫面與一些構圖緊湊、較具視覺衝擊力的作品。

學校生活

在接下來的十年，甚至是更久的時間，學校將成為孩子主要的生活世界，但可惜的是，在許多家庭的相簿中，卻少有代表學校生活點滴的照片。抓住機會拍攝孩子的學校生活是很重要的。教室內的展覽活動、年終大事、音樂與戲劇的活動、學校的園遊會，都是適合拍攝的集會場合。或許再拍幾張在教室內的照片——孩子坐在座位上、或者與老師及朋友的合照——這些影像在孩子未來的日子裡，都將勾起無限美好的回憶。

開始學校的生活，對孩子而言，是生命中的一件大事，也是最值得記錄並永遠珍藏的記憶。因此無論如何，都要在你緊湊的行程中，留下一些足夠的時間，為發生的點點滴滴拍攝些照片。

▲▲ 成功的祕訣

穿著潔淨的衣服、背著書包，這個小男孩已做了充份的準備，即將要踏出他學校生活的第一步！媽媽選擇了一處沒有干擾的地方，並利用左後方的半逆光，使他的臉部有著柔和且均勻的照明。

學校的話劇表演是發掘明日之星的好時機，也是這群小明星可以盡情地在舞台上發揮的時刻。大部份在這種情況下，想要拍攝到理想的鏡頭，必須使用閃光燈並盡量地靠近被攝者。

◄◄ 成功的祕訣

自製服飾的豐富色彩與質感，由彩繪的背景中凸顯而出。家長早早的便來到表演會場，搶了個前排的好位置，利用高感度軟片，使得閃光燈的功率得以提高。

在當地附近農場的旅遊,也會有許多極佳的拍攝機會。

▲▲ 成功的祕訣

採取隱藏式的拍攝手法,鏡頭的高度與小女孩相當,拍攝下這幀小女孩與母雞可愛的畫面。

如果你與學校的老師建立了良好的關係,她可能會同意讓你進入教室中為孩子拍些照片──這是大多數孩子的生活中,鮮有的記錄,因此這樣的機會是非常難得的。

▲▲ 成功的祕訣

利用廣角鏡頭表現出較為寬廣的透視效果,前景中裝滿色鉛筆的筆筒,為畫面中增添幾許趣味性與景深的效果。

戶外的活動與學校的戲劇表演

運動日是拍攝孩子與他的同學們動態畫面的好時機。找一個好的拍攝角度,然後耐心的等待最佳的拍攝時刻,按下快門。必要時,可變換一下位置。隨時注意光線的方向,與被攝者身後的景物。如果你使用的是傳統的相機,那麼就選擇高感度的軟片(感光度400到800度),如此才能將每一位被攝者的動作(參見第95頁)清晰地凝結起來。

在拍攝學校戲劇的演出與其他室內的活動時,也有一些必須事先注意的事項。你必須攜帶閃光燈,而且閃光燈能投射的距離與範圍愈大的愈好,並配合高感度的軟片。提早到達表演的會場,選擇最佳的拍攝位置──通常第一排是最理想的,如此閃光燈與被攝者不會距離太遠。將相機設定在變焦鏡頭最遠距的模式,如此可使主體充滿畫面。不要整場連續不停地拍攝──這會對其他觀眾造成干擾,因此慎選拍攝的時機。

無拘無束的年紀

學齡年紀的孩子還算幼小,因此多半的時候仍是不易受約束的,但他們又成熟得足以聽命擺姿勢。善加利用他們這兩項特質,盡情的享受每一個可以替他們拍照的機會。此外,當有朋友在一塊兒時,孩子們也會比較有意願配合擺姿勢拍照。

對話時間

學齡的兒童所具有的另一個優點,是你可以與他們對話──而他們也很喜歡說話!和孩子們閒聊他們所喜愛的電視節目,總是可以引發他們生動的表情反應。此外,最好也準備許多的笑話與各種的奇聞軼事,這些可以使他們聽了之後咯咯地笑出聲,並使他們放輕鬆而忽略相機的存在。

要想獲得孩子活潑的表情,沒有比講個故事更有效了。

少年十五二十時

當孩子進入了青少年時期，他們會將大部份的時間都忙於自己的興趣與年輕人的活動中。這個時期的好處是，將有更多新的拍攝內容。

家有青少年的家長都知道，想要叫他們依你的要求行事是不可能的。如果你能將他們當做小大人來看待的話，他們也將會以較正面的方式回應你。讓他們主動的參與拍攝，不論對你或對他們而言都將更為有趣——一般而言，青少年已有許多自己的意見，但如果他們的意見能夠被重視採納，他們合作的意願也就愈高。但當他們不想拍照時，也別想說服他們。

自覺

在轉變為成人的生理過程中，青少年在自我認知的方面，也會產生改變，有時會毫無理由的抑鬱寡歡。尤其當臉上長出了一兩顆青春痘時，他們可能不想被拍攝，因為這會有損他們的自我形象——這可能會激起你將相機塵封在箱中幾年的念頭，直到孩子過了青少年時期。若你仍想為他們在青少年時期留下些記錄，最有效的方法，便是等待他們願意拍照的時機出現。

青少年可能不喜歡面對相機，尤其當他們與一群朋友在一起時，因此你的拍照方式必須留有彈性。

▲▲ 成功的祕訣

雖然三位被攝者都看著不同的方向，但三人開懷的笑容，將他們緊緊地聯結在一起，並使畫面中呈現出動作的流動感。

注意要點

· 自己要能跟得上青少年們流行與興趣的腳步。
· 不要告誡或訓示青少年該怎麼做。
· 讓他們參與拍攝的工作。
· 如果他們不想拍照，也不要強迫他們。

情竇初開是最美好的，如果你的青少年子女同意的話，你就可以拍下他們與男朋友或女朋友合照的畫面。

◄◄ 成功的祕訣

，這是典型的男孩摟著女朋友的肩膀，頭靠著頭的姿勢，以現代及輕鬆的方式表現出這幀溫暖且感性的畫面。

隱藏式的拍攝法，是拍攝青少年最容易的方式。當他們專注於自己的事時，他們未必會歡迎你的關注，此時若你隨機地這裡拍一張那裡拍一張的，很快地，在你的相簿中就會有不少青少年孩子的照片了。

▲▲ 成功的祕訣

這位女孩子正專注於自己的功課，因此並未注意到有人在拍照。如果在拍了第一張之後，遭到她的抱怨，反正已經拍到一張了，那就停止吧。

擺個令人印象深刻的姿勢

當家中的青少年對於拍照這件事持正面的看法時，這時就是可引導擺姿勢拍攝的好時機——但這與拍攝正襟危坐的畢業照是相差十萬八千里的。可由青少年常看的雜誌中去選擇，嘗試模仿其中具特色風格的姿態。仔細地審視姿勢、場景、相機的拍攝角度與採光。縱然你不能百分之百地完全模仿，但也絕對將有別於傳統作品的表現方式。

輕鬆的畫面

父母在場時，青少年很容易顯得不自在。尋找一處與家人分開的地點，與他們閒聊他們感興趣的話題，這將使你能拍攝到他們真實生活的面像。往往，自然流暢的拍攝過程與快門時機的敏感度，將有助於使被攝者放鬆心情。

重要提示

邀請你想拍攝的這些青少年，共同參與提供想法與意見，以及拍攝的地點。這樣使得他們有更高合作的意願。

所有家中有青少年的父母們都知道，青少年並不認同成年人的風格與規範。因此不妨試著嘗試去拍攝屬於他們的風格——尤其當你知道這些叛逆的行為，在一兩年之內很快地就會有所改變！

▶▶ 成功的祕訣

這六個朋友手挽著手走著，正巧被其中一位的母親由遠處捕捉到這樣的畫面——僅照片中最左側的女孩子注意到有人在拍攝他們。拍攝的結果非常理想，而且是一幀不落俗套的青少年記錄照。

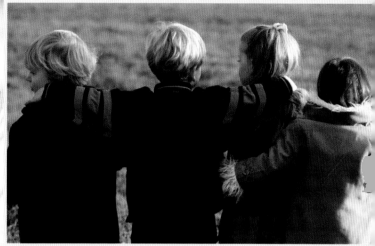

雙人配對與團體的拍攝

與團體照相比，拍攝個人照顯然容易許多，因為拍攝時只要考慮一個人就好了。相對地，雙人配對與團體照的拍攝就較為複雜，畢竟有太多的事都得顧及才行。例如：僅僅在人物上的安排就有許多不同的可能性，同時你也必須注意到每一張臉，確定沒有任何一張臉的方向是偏離鏡頭的，而且也沒有人在眨眼睛。幸運的是，針對這一類人像拍攝的問題，已有些嘗試與實驗過的技巧，將有助你邁上成功之路。

雙人配對的攝影構圖

先生和太太、父母和孩子、姊姊和弟弟、叔叔和姪兒、堂兄弟、祖父母和孫兒—在家人中有太多可以「配對」，並以「情侶」相稱而拍攝的。

　　將兩人以配對的方式呈現在畫面中，往往也隱約地暗示著他們之間的關係；你更可藉由姿勢的安排與採光來強調這種感覺。

千篇一律的姿勢

　　利用幾分鐘的時間，翻閱一下你的家庭相簿，看看以往你都是如何安排雙人配對的拍攝。他們是否大都肩併肩地站在畫面的中央，看著相機？

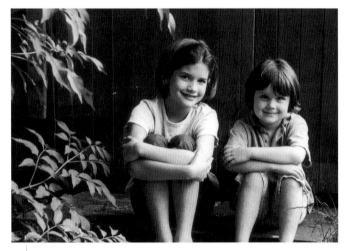

配對攝影是沒有一定的規則可尋的——只有照片拍得好或不好而已。因此必須由每一幀作品的最後結果去判斷。

▲▲ 成功的祕訣

第一眼望見這個畫面時，看到的是這兩位坐著的小女孩——分開而坐、手臂環繞著自己的膝蓋——按理說這不是成功的作品所該呈現的。但事實上，他們相似的姿勢，表現出的身體語言及臉上的笑意，已傳達出他們在一起有多快樂的訊息了。柔和的側光，加上他們看似神密的藏身基地，為作品增添了幾許神奇的色彩。

在拍攝已婚的夫妻時，如果他們能有身體上的接觸，會傳達出較好的感覺，因此盡可能讓他們相互依靠著拍照。

▶▶ 成功的祕訣

在第一幀作品中的兩位被攝者，不僅相距太遠而且都不在焦點上。改善的方法是，只要請他們互相靠近，並且使手臂互相環抱著對方，並將頭互靠在一起，攝影師便徹底改善了整體的畫面。同時他使用了相機上的對焦鎖定裝置(參見第128頁)，使兩位被攝者都能清晰地位於焦點之內。

男後女前，且男士以雙手摟著前方女士的腰，是典型男女配對時的姿勢安排。

◄◄ 成功的祕訣

首先攝影師依據七分身構圖的原則安排，之後再讓這對情侶看著遠方，使這幀作品更具現代感。在鼓勵他們更放輕鬆的情況下，拍攝到第二幅那位小姐一躍而上，跳到男伴背上的作品。

這不僅你是如此拍攝，這也是大多數人遇到這類題材時，慣有的人物安排方式。更正確的說，這是未經安排的畫面。只是當攝影師提議：「我幫你們倆人拍張照片。」，而被拍攝的兩人就自動並排的站著，並以一成不變的姿勢拍攝。結果自然也就不可能會是張引人注目的好作品了。

準備拍攝好照片

當你要求為情侶們拍照時，他們偶爾可以自然的擺出動人的姿勢，但大多時，多數的人仍須要你給予他們適當的指導。在接下來的幾頁中展示了許多拍攝雙人配對時的有效姿勢——並配合詳細的解說，說明姿勢安排的方式，以及在採光、姿勢、場景、焦距、與背景等各方面之所以成功的原因。

對於姿勢的安排並沒有絕對的規則——有時你可以將所有的指南都置之不理，而拍攝出成功的作品。因此要勇於嘗試。犯的錯誤愈多，所學習到的也愈多。

當畫面中有兩個人而非一人時，將給予你更多拍攝的選擇，隨時注意各種可能的構圖狀況。

►► 成功的祕訣

捨棄傳統肩並肩的姿勢，代之以阿姨坐在姪兒的後面，攝影師不僅創造了更緊湊且有趣的構圖，並使阿姨能掌控位於前景中孩子的動作。

對焦鎖定

拍照時有一項必須避免的錯誤，就是使被攝主體失焦。當你將相機的對焦感應器(通常是在觀景窗的中央，以圓形或方形所表示)，朝向被攝主體的頭與頭之間，將後方的背景誤認為對焦的中心時，就會發生失焦的情形。因為相機的對焦感應器會以畫面的中心點做為對焦的依據。

但值得慶幸的是，除了最簡單的基本機型外，現在的相機上都有所謂對焦鎖定的裝置，這個裝置使你可先將焦點鎖定在要拍攝的區域後，再選擇構圖。這個操作的方法，通常是先將對焦感應器對準其中一位被攝者後，輕按一半的快門鍵，以將焦點鎖定。如此一來，焦點便鎖定在與這位被攝者相同的對焦平面上，也就是與攝影師距離相同的所有被攝物體。在取景構圖的過程中，你必須一直輕按著快門以鎖定焦距。例如：你可以將原本位於畫面中央的被攝者安排到畫面的一側，然後才將快門完全按下，作品即拍攝完成。

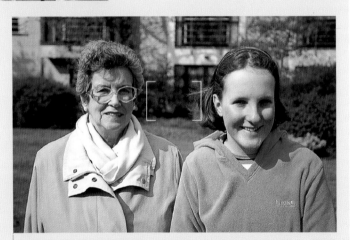

自動對焦相機的對焦感應器，是以位於中央的位置的畫面，做為對焦的依據，因而造成背景清晰，而被攝者失焦模糊的情形。這種現象發生在第一幀作品中(上圖)，被攝者後方的背景在焦點上，而兩位被攝者卻都因失焦而模糊。要改善這個錯誤，攝影師將感應器對準其中之一的被攝者，並將快門按下一半後即維持不放。這個動作就將焦點鎖定在與女孩相同焦點平面的所有的被攝體上(中圖)。之後，在攝影師重新構圖後，才按下第二段的快門，拍攝了這幀被攝者皆清晰的作品。

將兩人的手臂互相擁抱著彼此的構圖，是造成視覺連結不敗的法則。在拍攝父母與子女的人像作品中，可要求父母將孩子抱起，或以雙臂環繞著孩子的腰部，以表現出保護的姿態。

▼▼ 成功的祕訣

在談話的過程中，父親的雙臂摟著懷中的兒子，立即呈現出溫馨的感覺。此外，父親蹲下的姿勢更增強了作品的力量。

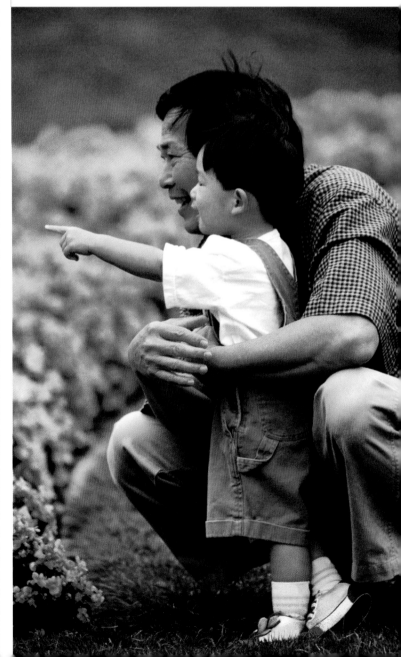

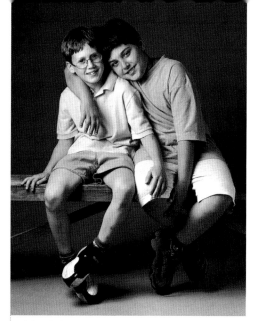

當被攝者彼此間不是很熟時，拍照時不宜讓兩人間的距離太過靠近——但仍有其他的方法，可以讓他們顯得親近卻又不過於親狎。

▼▼ 成功的祕訣

請兩位女士將雙腿朝向對方靠近，攝影師藉著視覺上的感覺將兩者間的距離拉近，但事實上兩人並未有真正的接觸。

在為朋友或親戚拍照時，你必須要能讓他們表現出他們之間的友誼——如果運氣好的話，不需要你的指導，他們自然就會顯現出來。

▲▲ 成功的祕訣

男孩們直覺的動作，在構圖上就表現出極佳的姿勢，因此攝影師只略做些修飾，使畫面看起來更簡潔而已。他們自然垂放的手臂與腿，顯示出他們的親密、歡樂、與輕鬆的氣氛。

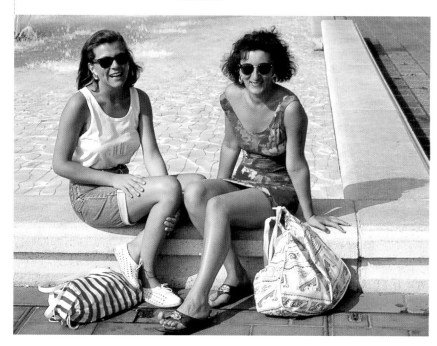

當拍攝小小孩與父母或祖父母時，將小孩子抱著拍，往往都能產生很好的效果——這也解決了小孩與大人間，因高度上的差異，所造成構圖上的問題。

◄◄ 成功的祕訣

祖母與孫子共處的快樂時光——由他們臉上的表情，一切都盡在不言中了。陽光十分的強烈，因此利用閃光燈做為補光，將陽光所造成的陰影柔化。低姿勢仰角的拍攝，使天空成為畫面的背景。

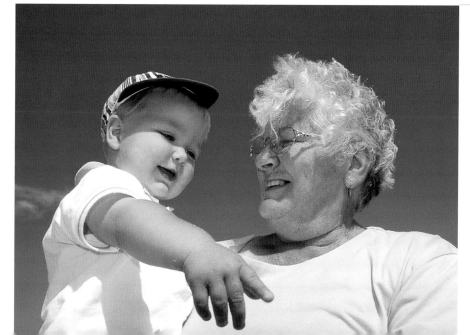

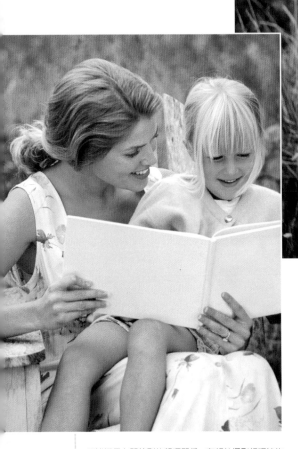

要捕捉母女間特別的親暱關係，有賴於攝影師巧妙的安排與加入一些想像。你必須要想出，能讓他們表達對於彼此關愛的方法。

▲▲ 成功的祕訣

攝影師嘗試了許多不同的姿勢，直到拍出最滿意的作品。這樣的安排，不僅使被攝者放輕鬆，並且也比較自在。這兩幀作品中，又以他們彼此相互磨著鼻子的這張最好。

親密感的營造

藉由一些簡單的姿勢技巧與具巧思的構圖，便可創造出親密感。

感人的一刻

許多攝影師發現要拍出好的雙人照實在不是件容易的事。因為有太多的雙人照是兩人分別站立著，而形同陌路。讓被攝二者在身體上有些接觸，是傳達出兩人在一起的重要感覺。實務上要如何做，就端看被攝主體間的關係，以及他們是屬於那一類型的人而定了。墜入愛河的情侶與夫妻間表現親密的方式，就與一般朋友或親戚間表現親近的方式有所不同；此外，內向型的人也必不會與外向的人有著相同的表現方式。

不論他們彼此間的關係如何，雙人配對拍攝時，最好能使雙方有些身體上的接觸。如此可以營造出氣氛良好且緊湊的畫面。拍攝時，被攝者的雙腿不宜垂直的朝向鏡頭，宜使雙腿的角度略微傾斜，如此，可立即改變畫面整體的感覺。

更進一步，還可以要求情侶的頭相互傾斜倚靠，使太陽穴的部位或臉頰相碰，並建議他們的手臂相互摟著對方─如此的安排，將使你的作品更加完美。

愉快的時光

有些情侶不須特別的引導——一旦當他們面對相機時，就自動玩起來了。例如：當他們兩人玩起來時，你就在一旁等待，等到他們玩到最盡興時就按下快門。有些佳偶一開始時會略顯拘束，只要適切地給予鼓勵，要不了多久他們也可以輕鬆的進入狀況。

一人的手可以摟著另一人的腰或肩膀。但是最好只有一個人做這個動作——因為當兩個人都做相同的動作時，他們的姿勢將會顯得怪異不自然。取而代之，也可以讓兩人手牽著手—牽手是一種親密的接觸，能讓相片中蘊含的感情充分地流露出來。

高度的差異

盡可能避免安排被攝者肩並肩的拍攝方式。如果雙方在高度上的差異較大時，較自然的方式是將高者安排在較矮者的後方—同時後者將手臂懷抱在前者的腰際。而雙手則分置兩側，或交疊於前。當情侶專注於兩人共同從事的活動中時，是拍照的大好時機，因為此時他們不會注意到拍攝的進行。同時，由於當相愛的兩人在一起時，會不時地有著肢體上親密的接觸。因此隨時拿起你的相機，將可捕捉到他們自然流露的私密片刻。由於他們會不時地彼此相望，因此你也可以捕捉到，他們未注視相機時的各種不同表情的變化。

畫面中被攝主體的面積太小，往往是造成許多作品失敗的原因。攝影師向前走近一兩步，就可以將這種情形徹底的改觀，背景的面積將顯著的縮減。

▶▶ 成功的祕訣
運用溜滑梯作為道具，使攝影師得以將兩人的頭，安排成一上一下，形成了有趣的構圖。

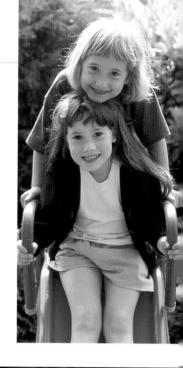

對於在一起相處愈久的愛侶，攝影師愈容易能捕捉到他們彼此自然流露的真情。

▼▼ 成功的祕訣
自然拍攝到的完美傑作—先生倚在太太的肩上，並以愛慕的眼神凝視著她。簡單又未經設計的姿勢，卻將他們彼此間的愛戀之情，一覽無遺地躍然紙上。

手牽手，是表達彼此關係最親密的方式之一——這是攝影師的觀點——也是表現羅曼蒂克關係的最佳方式。

◀◀ 成功的祕訣
這對戀人獨自在海灘，手牽著手，並背對著相機。傍晚的陽光投射出狹長且美麗的影子，更加增添了畫面中羅曼蒂克的氣氛。

當你在訓練自己拍攝團體照的技巧時，不妨由較小的團體開始——三個人的小團體—然後再逐漸擴大。因為人數愈多，就愈難拍攝。

▼▼ 成功的祕訣

攝影師發現要維持良好融洽的氣氛，並且在按下快門時，使被攝者都能看著相機，這在拍攝三個人的攝影時，是比較容易做到的。三人簡單地以手臂互相環抱，就營造了構圖強烈的畫面。

如何安排團體照

拍攝團體照，是人像攝影中最具挑戰性的工作，因為必須將團體加以組織後再拍攝。拍攝時除了團體中的每一份子都不可被遮擋外，而且在按下快門的一剎那間，還必須讓所有的人都看著相機。，感覺上，這似乎有些緣木求魚，尤其在拍攝小孩與大團體時更是如此——但若事前稍事規畫，將可使你獲得完美的結果。

小而易於掌控

除非立即有大型的家庭聚會，且非你拍攝不可，否則開始練習拍攝團體照時，仍是以小而易於掌控的小團體為佳。之後，隨著經驗的累積，再逐漸增加人數。因為拍攝三個人已經比拍攝兩個人要複雜許多，而且也要有更多導引的姿勢。何妨請家中成年的成員，協助你學習團體姿勢拍攝的技巧？

頭擺對，你就贏了

團體姿勢的安排是否成功，關鍵在於頭的擺放位置，因為照片中注目的焦點通常都是頭。沒有人會希望被埋沒在人後。

最要不得的，是任由個人隨意的站著，頭的位置散置在畫面四處，一看就是未經精心安排的模樣。三個人最容易的安排方式就是並排站著，並使三人的頭位於同一水平面上。並確定三人的肩膀相接，否則看起來會像是個戰鬥小組。

注意要點

· 當拍攝團體照時，一定要比拍攝其他類型的作品多拍幾張，因為團體照有較多失誤的機率。

· 當年幼的小孩顯得煩躁不安時，你不要也跟著急燥起來。不妨暫停片刻，使焦躁不安的孩子與團體分開，或是盡最大的可能繼續進行拍攝的工作。

· 務必記得提醒被攝者將手掌略微彎曲，如此看起來會比較優雅。

· 最後要檢查整體的畫面，以確定沒有任何足以造成干擾的因素存在。

當被攝者的身高高度不一時，讓他們坐在沙發上，可使他們的頭部看起來約略等高。

▼▼ 成功的祕訣

在第一幀作品中(較小的一張)，由於坐在右側的男士很明顯地並未參與另外兩人的談話，因而使得作品中缺乏了連貫與一致性。在第二幀作品(較大的一張)中，就大大地改進了前一張畫面中的缺點—位於中央的女子，將手臂分別摟著兩邊的男士，而兩位男士則都望著女士的方向。此外攝影師以緊湊的裁切處理這幀作品。

如果安排得當，這是很好的姿勢，但若一味的使用這樣的姿勢，難免會顯得無趣且太過呆板。

身高最高的一位，通常會安排在中間的位置，使三人的頭部形成類似三角形的效果。若要增強這樣的視覺印象，可讓最高的人站在兩人後方中央的位置，也就是前方兩位肩與肩的位置。當三人高度的差異不大時，站在後方的人也可以站在一疊舊書上。如此除可避免三人的眼睛位於相同的高度外，並可增加畫面的縱深感。你應試著慢慢嘗試不同的構圖方式。

確定畫面有清晰的焦點

除非光線非常的充裕，否則所有的被攝者都應與相機等距，如此才能確保所有的人都在焦點上。當使用廣角鏡頭時，人群排列的縱深可以較大，同時也可拍攝到較寬的畫面，但當你靠近人群拍攝時，人群排列縱深的範圍就不宜太大。

此外，也可讓中央的人或站、或坐在其他二人的前方，而讓其他兩人分站兩側、或者三人都坐在沙發上也未嘗不可。

一種以四人為團體的拍攝姿勢，是使位於後面的兩人，或站或坐；而前方的兩人則或坐或跪。

▼▼ 成功的祕訣

這樣的安排，可以看到每個人的臉部。而前後四人相互接觸的手臂與腿，則將每個人的情感做了最佳的聯結。

四人的團體

當你結束三人的拍攝進入四人的團體拍攝時，你可以安排兩人站在前面，而另兩人站在後面、或者也可以讓前面的兩人坐著，而後面的兩人站著、或其他各種可能的安排。隨著團體人數的增加，選擇也隨之增加。在選擇太多時，也易使你不知所措，因此最好先由一兩種可行的方法開始，直到你真能掌控這一兩種姿勢後，再嘗試其他不同的姿勢。嘗試本書在以下篇章中對於四人的構圖安排，或是你也可以嘗試模仿大師們所拍攝的作品、或以時尚生活雜誌中的攝影作品為藍本。

人數較多的團體

對於人數較多的團體，拍攝時切不可將所有的人排成一排，像是將要開賽的球隊般——這樣會使畫面顯得太過於龐大。如果基於空間的因素必得要如此拍攝時，則可請位於兩側的人將身體略微轉向中央相機的方向，並將一隻腳略向前伸，並以腳尖點地的方式站立，可有助於畫面效果的改善。

此外，在排列的方式上多運用你的想像力，改變總是高的在後，矮的在前的安排方式，使有層次上的變化。在戶外時，一面矮牆、階梯、或天井邊的小椅子，都可以改變層次感。在室內時，則可運用傢俱來製造達成層次，可將小孩抱坐在大人的腿上，而另外一些人則蹲下去，也可將整群人安排在一段階梯上。如果團體的規模很大且人數眾多，使你無法看到所有人的臉，那麼你可以自己站在梯子上或凳子上，以略呈俯角的方式拍攝。

當由後方拍攝時，由於無法看到被攝者的臉部，因此減少了衝擊力，但有些時候這樣的安排卻又恰如其分。因此不要有先入為主的觀念，在一切尚未開始時就將一些姿勢排除，此外更要隨時專注最佳的拍攝時刻。

▶▶ 成功的祕訣

將拍攝的焦點由人群的臉，轉移到他們的手臂，這幀拍攝孩童的作品予人清新的視野——在傳統的拍攝手法中這是常被捨棄的做法。

團體照的採光

選擇一天中能使團體有最佳採光的時刻。如果面對著太陽，刺眼的陽光將使他們的眼睛無法睜開；而利用側光時，則前一人的陰影將使旁邊的人失去光線的照明。在晴天拍攝時有兩種選擇：一種是逆光拍攝，或尋找一處有遮蔭且光線較柔和的位置，例如：牆邊或樹下。不論選擇何種方式拍攝，你可在不穿梆的前題下，在他們的前方放置一張舊布幔將光線反射回陰影處，使陰影處的影像能有柔和的照明。

在室內拍攝時，最理想的光線，是來自窗戶的窗光，若團體中的每一個人都可以面向大面積的窗戶，那麼畫面中的每一個人都可以獲得均勻的照明。當光線微弱須使用閃光燈時，務必使團體中的每一人與相機維持差不多相等的距離。否則位於前方的被攝者會顯得過亮，而後方的被攝者卻顯得過暗，這種失誤即使是使用數位相機拍攝，也很難以電腦軟體加以修正。

如果你是利用攝影棚的燈光拍攝時，也須注意到整體畫面採光的均勻。將燈光投射到反射傘後再反射回的光線：在團體的兩側各放一盞傘燈，有可能的話，最好在中央的位置也能安排一盞傘燈。

將被攝者排成一列拍攝也是常用的方法，較為可行的做法是，以六到八人之間是這種拍攝方法上限的人數。

▲▲ 成功的祕訣

很顯然的，攝影師讓這群孩子坐在木柵欄上，他又安排其中的三個人在按下快門的同時跳起來，打破原本一直線的構圖方式。

重要提示

在拍攝人數眾多的團體照時，拍攝時攝影師須引起所有人員的注意。專業攝影師常用的，是吹裁判用的口哨—這個方法可確使大家都會不約而同的面向相機。

當你對於拍攝團體照更有信心時，就可以盡情地發揮你的創造力。做不同的冒險與嘗試，嘗試不同的安排一只有真正的試過，才知道可不可行。

▲▲ 成功的祕訣
攝影師非常有創意地在作品中加入了一面鏡子。這幀作品採用刻意的混亂，來彰顯女孩們歡樂的氣氛。

重要提示
不要忘了將你自己也拍入畫面當中。在構圖時，應先預留你自己將站的位置。可能的話，用三腳架固定相機，然後使用相機的自拍器拍攝。

拍攝團體照中一定要嘗試的一個技巧，就是攝影師平躺在地上，使其他的被攝者都向前傾，且將頭靠著頭的姿勢。利用手邊角度最廣的鏡頭，並使用閃光燈，如此你將可獲得一幅構圖感強烈且且有趣的畫面。

▶▶ 成功的祕訣
這是幀充滿了活力與趣味的作品。由於攝影師要求大家一起大喊「hooray！」，使得表情顯得較為誇張，而閃光燈的使用則確使他們都有充足的照明。

將所有放入畫面中

當所拍攝的人數更多時，你所須要的不僅是一個較大的空間而已，你還須要一個能將所有人都納入畫面的廣角鏡頭。所幸大部份的精巧式相機，與數位相機都有可供選用的廣角鏡頭，除非拍攝的團體規模過大，否則只要有足夠的後退空間，大部份團體照的拍攝都不成問題。在戶外時，長焦距的(望遠)鏡頭就非常的實用，因為你可在較遠的位置，而拍攝到構圖緊湊的畫面。

穿著上應注意的事項

衣著的色彩也很重要。穿著紅色衣物的人，不宜與穿著粉紅色或橙色的並排在一起，應將他們的位置分開愈遠愈佳。將穿著淺色系的與深色系的人，分站前後，可使二者相互對比襯托更加醒目。盡可能地在拍攝前對於適宜的衣著色彩與色調，給予被攝者一些建議。

整齊清潔

若想使被攝團體有最佳的效果呈現，那麼在拍攝時，你必須同時注意一些細節的部份，像是：領帶是否傾斜、鈕釦是否都扣上了、襯衫是否都塞入了褲中、所化的妝是否糊掉了、口紅是否沾到牙齒、頭髮是否都梳理妥當。

讓被攝者嘗試新的姿勢安排。與其像即將開打的球員般的站著，不如選擇讓他們有些人稍微靠近相機，而有些人稍微遠離的方式。盡可能的使用廣角鏡，以獲得較大的景深，否則你將發現有些人的臉不在焦點上。

◀◀ 成功的祕訣
這幀作品之所以成功，在於只有一個人的眼光與相機接觸，而其他的人都分別的望向別處。每當你欣賞這幀作品時，你會不由自主的看著那位與相機有眼神接觸的男孩，不論你如何的仔細欣賞這幀作品的其他部份，你的眼睛都會再度回到那位男孩的身上。

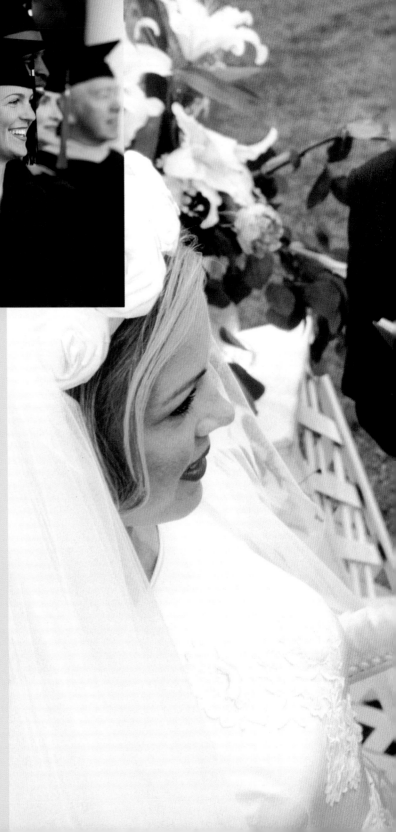

特殊的活動與慶典

　　當遇有特殊的慶典與活動時，許多人都會將塵封已久的相機拿出，但要拍攝出理想的作品，就不如想像中的容易了，尤其是當遇到類似婚宴這類的大場面。對於所拍攝的事件，在不斷快速變動的情況下，要知道何時該拍些什麼是有些困難的，因此你必須事先預想，希望所拍到的是些什麼？否則你的手腳就必須足夠機靈，如此才能趕得上事件快速變化的腳步。但無論如何，都須要有嫻熟的技巧與不斷的練習，這正是本篇章中所將告訴你的。

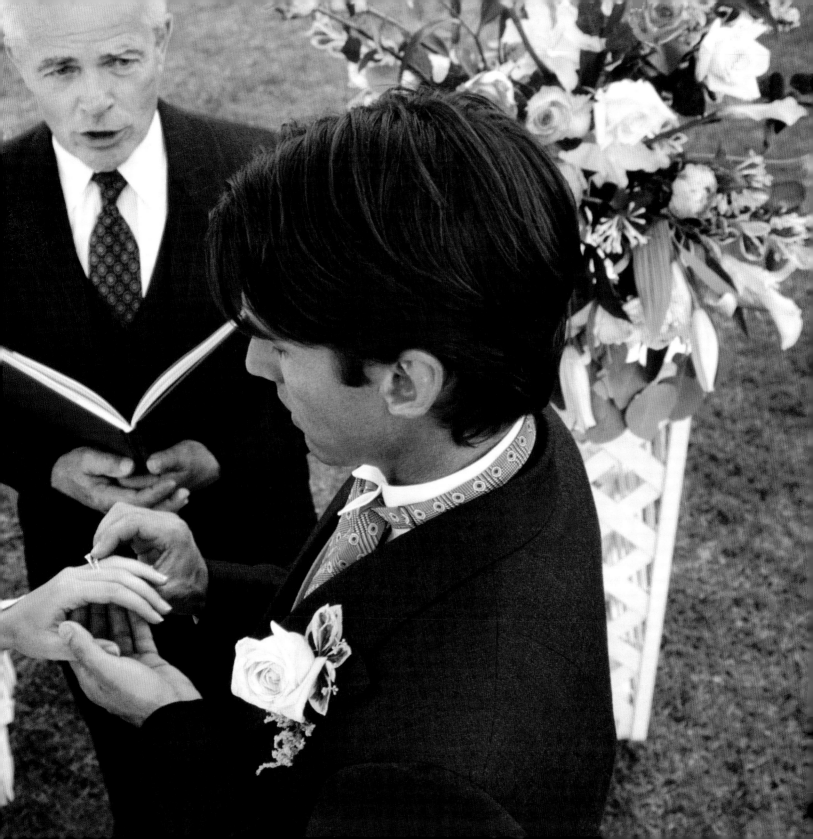

慶典攝影

在人生中，家庭生活的每一天都是重要的，其中又有些是更加值得記憶的。生日、宴會及畢業典禮，就是這其中，你最希望能藉由相片將歡樂的時光記錄下來的日子。

生日快樂

生日，是家庭成員個別受到矚目的日子。這其中，傳統典型的活動內容諸如——拆禮物、吹熄蠟燭、玩遊戲——都是理想的拍攝時機。

大部份這類的照片，都是在室內拍攝的，因此你得先準備好閃光燈。而大部份的精巧式相機都有內建式的閃光燈，因此當光線不足時便會自動閃光，所以使拍攝者在拍照時，不須考慮到技術方面的問題。現在許多新款的單眼反光相機也都有相同的內建閃燈設計，但你若使用的是老式的機型，則可能仍須另外自備閃光燈。拍攝時若將室內的燈光都打開，則可以降低紅眼發生的機率(參見第171頁)。

你或許無法掌控整個活動進行的流程，但盡量選擇以最佳的背景，並對周遭的環境做必要的整理後，再捕捉被攝者。

將焦點鎖定在某些特殊的主體上，往往都會較為引人注目，因此多發揮你的想像力吧！

▲▲ 成功的祕訣

這是一種用於表現熟悉的主題時，最直接且典型的使用手法。攝影師將焦點放在蠟燭上，而使後方的女孩則因失焦而模糊。這樣的安排，使蛋糕與蠟燭被戲劇性地凸顯出來，而女孩臉上的表情卻仍可辨認。為了避免使閃光燈的光量掩蓋了燭光，因此拍攝時將閃光燈關閉。

在孩子的慶生會上，你一定希望捕捉到所有一切發生的事。如果是在室內，你無可避免地，會使用到閃光燈，盡可能使閃燈與被攝者間的距離維持在1.5-2公尺之間，以期能獲得最佳的效果。

◄◄ 成功的祕訣

攝影師小心翼翼地將周遭的環境略做整理，同時等被攝者就拍攝的位置時，才拍下了這幀作品。由於攝影師使用閃光燈時，並未太靠近被攝者，因此使得作品中的採光恰到好處。

重要提示

提早到達慶生的會場，預先熟悉一下環境，看看是否有可能將慶生會移到戶外進行。在來賓尚未開始用餐前，趁著一切的環境狀況都還整齊時，不妨先拍攝一些。

宴會

　　不論宴會的性質是什麼，其目的不外都是為了尋求歡樂，因此拍攝時不須擺出太過正式的姿勢。有許多成功的宴會照都是以隱藏式拍攝的方式獲得的，在按下快門前只略微或甚至根本未知會被攝者。

　　這也並不表示你可以毫無選擇的按下快門拍攝，而是應該讓被攝者盡量互相靠近，如此可使畫面獲得戲劇性的拍攝結果。你必須確定被攝者的眼睛都是睜開著，並且在拍攝的剎那，大部份人的眼睛也都同時望著相機的方向。

　　在室內使用閃光燈拍攝時，你最好能與被攝者保持有2公尺左右的距離，如此可以避免曝光過度。若利用變焦鏡頭，在構圖時你可以選擇納入較多的背景，或是以較為緊湊的構圖方式。在夏宴或烤肉的宴會中，由於是利用日光拍攝，因此無須使用閃光燈，也就因而避免了大家會注意到攝影師的存在。

　　隨著宴會漸入高潮，尋找機會拍攝人們放下矜持侃侃而談的畫面——難怪不少佳作都是在宴會將近尾聲時才拍攝到的！

烤肉或戶外的宴會是攝影的絕佳時機。與其四處求人搔首弄姿地讓你拍攝，不如主動捕捉現場自然的歡愉氣氛。

▲▲ 成功的祕訣
右側男士的表情是這幀作品的重點所在。因為當其他的兩位被攝者都微笑著準備拍照時，他卻扮了個大鬼臉。

不要期望能在公共的場合中所舉辦的宴會活動，能拍到絕佳的作品。事實上，比較保險的做法是買一台拋棄式的相機，以免不慎遺失或弄壞了昂貴的相機。

◄◄ 成功的祕訣
大部份宴會中所拍攝的作品，往往都因閃光燈曝光過度而功虧一簣。這幀作品確實掌握了宴會的氣氛，閃光燈的亮度恰與室內的燈光達到平衡。

在不准使用閃光燈的教堂中，高感度軟片是另一種選擇。雖然最後的結果可能不盡理想，但總比完全沒有照片記錄要好。

▼▼ 成功的祕訣

這幀作品由於未使用閃光燈，因此使得畫面的色調偏向橙色。由於利用高感度軟片拍攝，所以可以採用較高的快門速度，也因此降低了因相機晃動，所可能造成影像模糊的情形。作品中的橙色調，恰到好處呈現出教堂溫暖的氣氛，並與教堂的裝潢相呼應。

典禮與傳統儀式

許多宗教的儀式是在教堂中進行的，雖然有鎢絲燈或螢光燈加強了窗光照明的不足，但光度往往仍嫌太過微弱。因此你仍然必須利用到閃光燈。關於這點，你就須事先與儀式的主持人進行溝通，以取得他的同意，因為有些人會不同意在儀式進行的過程中使用閃光燈拍照。

先為自己找個最佳的拍攝位置，然後順著儀式的進行，跟著拍攝即可。例如：在受洗的儀式中，最重要的一刻，便是小孩在受洗的一剎那，因此你必須隨時保持警覺。有些牧師會同意你在儀式結束後拍攝，這時你就有較為充裕的時間可以思考，經由適當的安排後，再拍攝下值得珍藏紀念的畫面。

文化傳統

有些儀式具有文化或宗教的重大意義，例如：宗教的堅信禮與猶太教中的成年禮，都有重要的拍攝關鍵時刻。這其中往往包含了「儀式前」、「儀式中」、與「儀式後」三個部份，因此必須將此三階段的過程毫無遺漏的記錄下來，才算是個完整的記錄。除了拍攝嚴肅進行的正式儀式外，你或許也希望拍攝些具報導風格的輕鬆畫面。

一些傳統的節慶，例如：聖誕節與新年，這種難得能將幾代的家人聚集在一起的場合，如不拍照留念的話，似乎像是有事情未完成一般。在這些情境中的拍攝手法，主要仍與宴會活動時類似──忠實地記錄下正在進行的一切活動。

不同的種族均有其獨特的民族傳統服飾，或許你也希望能將穿著民族傳統服裝的模樣拍下，以便在家庭相簿中留做紀念。

▶▶ 成功的祕訣

這原本只是一幅穿著傳統服飾的人像作品。但由於其中人物安排的方式，使靠近相機的一位在焦點上，而遠處的一位在焦點外，形成了具戲劇性的效果，又因被攝者鮮豔色彩的衣著與背景，及男孩們若有所思的表情，更加增添了這幅作品的趣味性。

慶祝成功

　　許多為了慶祝某人達到某種成就，或改變人生的特殊場合中——像是畢業典禮以至慶祝退休，或是訂婚與結婚周年紀念等‧‧‧。拍攝畢業典禮也是一種屬於個人的人像攝影，且事件的本身，就說明了一切是為誰而拍攝。此外，也可由事件發生的地點與穿著，便可一目了然活動的類型。而在慶祝榮退的場合中，則可由畫面中的禮物而看出端倪。在這一類的場合中，都以配合著情境拍攝為佳——像是退休在家中的人或即將離開職場將退休的人。訂婚與結婚則屬於雙人情侶攝影的範疇，因此可參閱之前關於雙人配對攝影構圖的篇章，以拍攝出理想的作品。

拍攝時如果只想將焦點集中在被攝者的身上，而使其他周圍的人因失焦而模糊，那麼不妨選用變焦鏡頭並配合著大光圈拍攝。此外，更須耐心的等待，直到被攝者呈現出你所希望的表情。

▶▶ **成功的祕訣**
利用選擇性對焦的手法，使觀者的注意力集中在位於中央的女孩，由作品的構圖中，呈現出積極開朗的感覺。

▶▶ 術 語 解 讀

選擇性對焦(Selective Focus)
選擇性對焦，是指讓畫面中特定的部位清晰，而周圍的區域使其刻意模糊化的效果，如此可以增強畫面的景深感。這種效果可以使用長鏡頭並配合著大光圈而增強。

婚禮攝影

結婚是家庭中的一件大事，只要是家有相機的人，都會拿出來拍些照片。這是拍攝永恆之作的時機──但如果這對新人，要請你成為他們婚禮中的主攝影者，那麼你就得慎重的考慮了，不要輕率地答應。

拍攝婚禮最大的挑戰在於，沒有第二次的機會。因為結婚是一輩子只有一次的事，如果你是主攝影師，那麼你一定要有成功的把握才行。這是要有經驗做後盾才有可能達成的。因此婚宴絕不可以是你第一次測試自己能力的場合。

非正式的觀點

你可以自告奮勇的，擔任拍攝屬於非正式儀式照片的工作，例如拍攝賓客的部份，以彌補專業攝影師的不足，因為一般專業的攝影師通常都無暇顧及這個部份。如此，你也必須從一開始就待在場直到典禮的結束為止，因此，你可以在專業的攝影師離去後，繼續拍攝的工作。

如果你企圖成為婚禮主鏡的攝影師，那麼你將必須學習更多拍攝的技巧。照片除了要有正確的曝光、正確的對焦、與合宜的採光外，你還必須有能力，在觀眾與賓客眾目睽睽的等待下，快速的安排新人與不同的賓客組合拍攝。因此你將會有很大的壓力！但就是有人有此能耐能解決這樣的難題，你就可能是

愈來愈多的婚禮是在戶外舉行。因在戶外時，光線充足，你不必打斷儀式的進行就能順利的拍攝。但如果是在室內進行的話，你就得先確定是否可以使用閃光燈。如果不行，就得選用高感度軟片。

▶▶ **成功的祕訣**
這幀作品拍攝的角度是作品成功的因素，因為這幅作品說明了一切──一對新人、結婚的典禮、戒指。光線柔和而美麗，廣角的透視也運用得恰到好處。

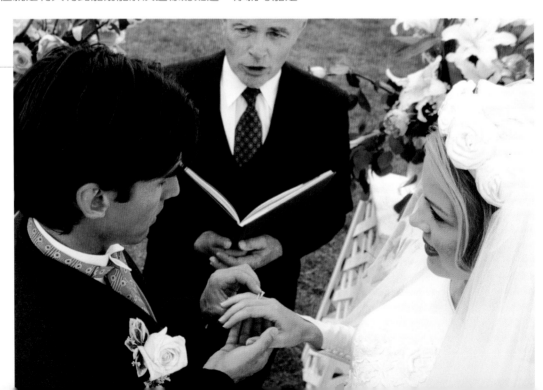

其中之一。但即使如此，你最好能事先告知這對新人，你拍攝婚禮的經驗不足，不過將全力以赴，但不能保證最後的結果會是如何。

設備

你的攝影器材是否足以拍攝婚禮？專業的攝影師使用的是「紙卷式軟片」的單眼反光相機，其理由有二：第一，這種相機使用較大尺寸的軟片，才適於將照片放大成海報般大小的尺寸，做為懸掛之用；第二，使用這款相機時，使攝影師看起來比較具專業感。當所拍攝的作品，不須放大超過30x51公分時(12x16英吋)，只要是信譽良好的公司所生產的35mm的相機就已經綽綽有餘了。至於數位相機的優劣，則主要與畫素的多寡有關。一台具四百萬畫素的相機所拍攝的作品，可以用噴墨印表機列印出20x28公分(8x11英吋)大小的作品，並與傳統方式沖印的照片具有相似的質感——當被攝者的影像清晰銳利、色彩飽和、且曝光正確時，甚至可以噴墨列印出28x43公分(11x17英吋)大小的作品。

鏡頭的選擇

鏡頭的選擇非常重要。最理想的選擇，是一台具有系列可交換鏡頭的單眼反光相機，最好涵蓋了廣角鏡頭到望遠鏡頭。但一台具變焦鏡頭的精巧式相機也可以有效的達成拍攝的任務。雖然精巧式相機不如單眼反光相機有更多鏡頭選擇的彈性，但它們在使用上比較容易且快速，正適合於變動快速的場合。拍攝團體照時，你將會發現廣角鏡頭的重要性，尤其是在室內的場合，當沒有足夠的空間可讓你退後，以便讓更多的被攝者納入所拍攝的畫面時。而望遠鏡頭放大的效果，則是當要將新人或特別的賓客做緊湊構圖的表現時，則非常的實用。

在拍攝新娘時，應盡可能的避免選用傳統嚴肅且一成不變的背景，選擇一處更有感覺的場景，像是一片原野、花園、或陰涼的中庭。

▶▶ **成功的祕訣**
位於新娘後方的夕陽餘輝，將婚紗染上了一層金光，並柔和的照著新娘的臉頰。傾斜的相機拍攝出獨具動感的畫面。

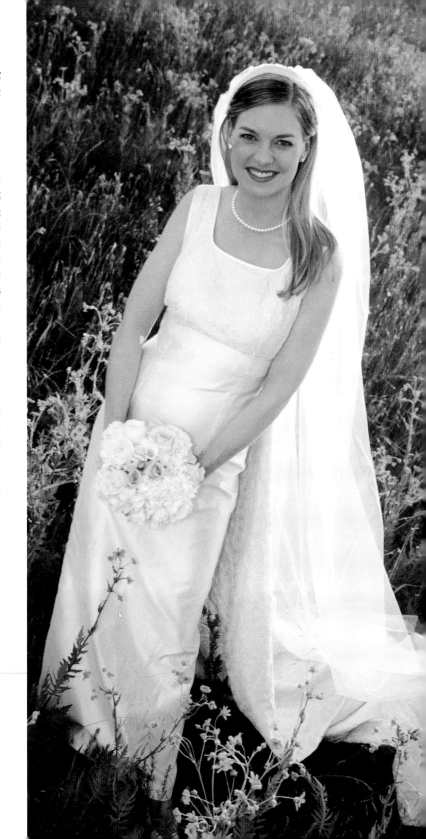

如果你曾有在教堂中拍照的經驗，你就知道，一旦婚禮的儀式結束後，你就必須以極快的速度衝出去，才能趕上為新婚的佳偶拍攝走出教堂，接受親友灑下如雪片般祝福的五彩碎紙的照片。如果你有事前的準備，你就知道何時該往出口處移動。

▶ ▶ 成功的祕訣

攝影師拍攝的時機恰到好處，有許多的彩紙仍飄揚在空中。而當你只是受邀的賓客之一，要拍攝到相同的畫面時，就很難不擋到專業攝影師的視線。

採光

拍攝戶外婚紗照的最佳天候狀況，是當天氣晴朗但有雲時，火熱的太陽被朵朵鬆散的白雲遮掩著。此時光線充足但柔和，所形成的影子不會過份銳利。但結婚當天的氣候是你所無法掌控的，因此你必須將就當時天候的狀況，且拍出最佳的作品。當太陽高照時，就找一處有遮蔭的處所，當陰雨時則以閃光燈補光的方式拍攝。在戶外拍攝時，切記要注意背景的選擇。在室內拍攝時，可能會使用到閃光燈，但要先確定使用的時機與地點是否恰當，以避免干擾典禮的進行。因此最好能優先選用感度較高的軟片，或是在使用數位相機時，選擇較高感度的拍攝模式。閃光燈通常在接待賓客時，或來賓致詞、切結婚蛋糕、及婚宴的進行時才使用。

姿勢導引的技巧

如果你是主要的攝影師，那麼新郎、新娘及他們雙方家人的照片，就不可或缺了。首先應拍攝一些新人雙方的照片，然後是新人與伴郎與伴娘的照片，再來是新人與新郎父母的合照，及與新郎其他親戚的合照，接著是與新娘父母的合照，以及新娘其他親戚的合照──最後再來一張大合照。

為了讓你能專心的拍照，因此最好能邀請賓客中的一位──可能是男儐相或是招待──幫助你安排不同的拍攝組合。如此，你就可以一張接著一張拍攝，而不會有所耽擱。至於新人與團體姿勢的安排，則已詳述於第124-137頁。關鍵在於使團體中的每一人，都略微的轉向中央畫面的，並將一腳伸於另一腳之前側最不好的方式是像橄欖球

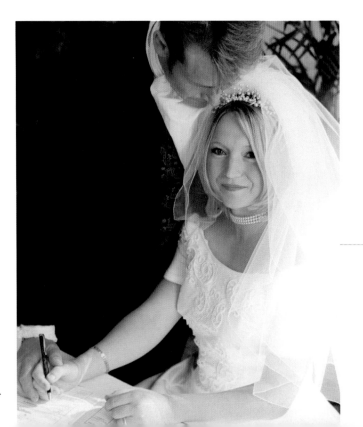

在結婚證書上簽名是重要的婚禮畫面之一，由於多半在室內舉行，因此會須使用到閃光燈。你必須要確定新郎與新娘的手是共握著筆。並嘗試表現出自然且真情流露的感覺。

◀ ◀ 成功的祕訣

攝影師將新郎安排站於新娘的後方，確定雙方的手都能同時握著筆。而新郎彎下身來親吻新娘的額頭，為畫面做了最完美的呈現。

員般的一列排開。通常，在拍攝團體照時最好是由較高的位置向下以俯角拍攝。因此注意是否有可資利用的樓梯、矮牆或陽台，可以增加你拍攝時的高度，若有必要，還可以有趣的方式安排被攝者。

新郎與新娘

　　將新人帶離群眾，選擇一處安靜的場景，拍攝幾張兩人的照片。如此他們比較能夠集中注意力在拍攝上，也不會隨時都有人圍繞在你的周圍。最佳的時刻多半是喜宴進行中的時候，因為此時的氣氛較為輕鬆。尋找一處上相的景點，拍幾張值得新人永遠珍藏且具羅曼蒂克氣氛的作品。此外，也別忘了拍攝些特別強調婚戒、禮服、結婚花束、與其它結婚時別具意義的物件。

重要提示

當你取得了婚宴當天的行程後，你應該在幾天前，利用與婚宴預定的相同時間，將當天預定經過的路線親自走一趟。實際地去瞭解，並發現最佳的拍攝景點，與觀察光線照射的方向。

婚禮前的新娘

　　結婚照並不必然只拍攝典禮進行的部份。有些極佳的作品都是在婚禮開始前所拍攝的：除了典型的畫面諸如新娘到達，與新郎及伴郎耐心地，或緊張地等候新娘到來之外，也可以拍攝些更早時段的畫面，例如：當新郎與新娘分別為結婚而準備的情況。如果你能慎選拍攝的時機，且不妨礙別人的準備工作，這時是拍攝人像作品的極佳時刻。你也可以拍攝新娘與伴娘著裝完畢、等待時的情景，或家人做最後準備的情形。你的目的是將所有發生的事，利用照片來做完整的故事敘述，讓這些照片為特殊而值得留念的日子做見證。

如果新娘答應讓你進入她的更衣間，那麼你將有更多拍攝報導式作品的機會。縱然只是了了數幀，都將使你的「照片故事」情節更趨完整及有趣。

▼▼ 成功的祕訣

這幀作品是攝影師在新娘及其親友，即將出發前往教堂前所拍攝的。閃光燈柔和的補光，平衡了由玻璃窗所射入的窗光。

假日時光

在忙碌的生活中，連拍攝家人的照片也總是匆匆忙忙的。假日不僅提供了較悠閒的步調，也有新景致的刺激。成功的祕訣就是：保持你的相機在待命的狀態，隨時能將你所發現的新景點拍攝下來。並且在口袋中準備一卷備用的軟片，以免正拍得起勁時，軟片用完了。此外，也得準備一份備用電池──因為有些電池並不是隨處都買得到的。

重要提示

當假日出遊的地點離家較遠時，軟片的數量，一定要準備你認為所需的兩倍。因為往往在觀光景點所販賣的軟片都很貴，因此有備無患，可避免半途四處尋找購買軟片的窘境。

如果你的單眼反光相機配備有多種不同的鏡頭，以及外置式的閃光燈及各種的濾鏡，那麼在外出前，你就得先想清楚，究竟要帶哪些器材。選擇幾種在大部份狀況都能適用的鏡頭。旅行時讓自己輕便些，比較不會受到干擾，也才有精力享受攝影的樂趣與假日時光。

一日遊

由於休閒旅遊業的蓬勃發展，使得安排一趟刺激有趣的一日遊，其機會多不勝數。主題公園就是因應而生的景點，不僅提供休閒玩樂的場所，也有數不盡的拍照機會。因此小心的選景！除非你所使用的是數位相機，而且有超大的儲存容量，否則不要一下就拍了太多的照片。各處拍個一兩張照片即可，除非有特別的狀況發生。

你或許不想在坐雲霄飛車時冒險拍攝，但只要慎選角度，你可在地面上拍攝到極佳的畫面。花些時間仔細的觀察軌道經過的路徑，並找到車速最慢之處──這也就是你可以拍照的位置，你幾乎不須使用到變焦鏡頭，便能將被攝主體充滿整個畫面。寄望拍攝時是個豔陽高照的好天氣，如此你才能以較高的快門速度將動作中的影像，凍結下來。

河流提供了既羅曼蒂克又具戲劇效果的拍攝景致，尤其當兩岸的景觀特別引人注目，或有特別的高樓矗立。當河水平靜時不妨多拍兩張。

◀◀ 成功的祕訣

水面平靜無波的一片碧綠，呈現無盡寧靜的氣氛，而背景中的大樹與優雅的拱橋，更加提昇了這種靜謐的感受。

拍照時，我們往往讓旅遊的人佔據了畫面的中央位置，而使得風景被擋在人物的後方。不妨將被攝者移至畫面的一側，就可大大地改善這樣的情況。

處，導引著觀眾的視線，由照片中央隨著奔流的瀑布看向畫面中最亮的區域。若將被攝者安排在畫面中央的位置，作品吸引人的程度必定會大打折扣。

▶ ▶ 成功的祕訣

這幀作品完美的將宏偉的瀑布與旅遊者都呈現出來。將被攝者安排在畫面的左下角

鄉村

　　鄉村與其他地方一般，提供了不同但相當豐富的拍攝景點。如果你主要是以徒步的方式旅遊，那麼最好裝備輕便些，如此才能玩得盡興。沿途的景致與風光將成為拍攝的重點，但你必定也希望能將家人也一併攝入。大多數的旅遊照片都將人物安排在畫面中最中央的位置，而使景觀近乎蕩然無存。因此盡可能的將被攝者安排在畫面的一側，使風景與人物都得以同時呈現，且相得益彰。多花些心思在構圖上，以避免盡是拍些平庸之作。當天空的景色具戲劇性的效果時，不妨將地平線安排在畫面中較低的位置；但若你想強調前景中的景物時，那麼就將畫面中的地平線升高。在畫面中利景物大小的對比，可凸顯出景致間的比例關係。同時，你也可以利用前景中的景物，諸如樹木之類的，來做為構圖中框景的效果。

重要提示

出遊前先閱讀些與旅遊景點有關的導覽文章，以便對於所將拍攝的景致，事先有所瞭解。不要輕忽了你到某地時的第一印象，因為這些感覺在拍攝時是有重要影響的。

漫步在鄉間往往可以獲得許多拍攝的機會，尤其當秋天葉落滿地，楓紅遍野時，大地被渲染成一片溫暖的紅色、金色、與橙色。

◀ ◀ 成功的祕訣

小女孩的歡笑與狗兒臉上的笑容，及落葉閃爍出千萬種不同的色調交相輝映，使這幀作品中釋放出純真自然的歡愉氣氛。

假期出遊拍攝家人時，緊湊的位置安排很重要——否則，會使被攝者佔據了大部份的畫面，而背景卻無法顯現。

▲▲ 成功的祕訣

利用「三角形」的構圖，並使被攝者位於畫面的左側，讓著名的舊金山金門大橋得以在畫面的右側出現。雖然多雲的天氣不利於拍攝風景，但拍攝人像卻非常的理想。

重要提示

當被攝者或被攝景觀特別吸引人，或特別上相時，別忘了要多拍幾張照片，因為這將使你獲得更多，捕捉到佳作的機會。

在市區

　　如果旅遊的目地是在城市中時，當然要記錄下著名的景點與地標了。然而，除了拍攝紀念碑與建築物外，在這些充滿城市氣息的作品中也同時留下家人的倩影。拍攝房子、交通系統、市井小民與市場中的攤販等，都是捕捉城市精髓的良好題材。在晚上拍攝夜景中的家人時，一定要將相機以腳架固定。如此，才能忠實地記錄下被攝者後方的城市夜景，而不必擔心相機會造成晃動，並同時利用閃光燈將前景中的被攝者照亮。

在海邊

　　海灘是假日旅遊景點的首選，但在此拍照則是一場夢魘。只消一顆小小的沙粒就會使變焦鏡頭卡死不能動彈，而濺起的海水則就足以腐蝕相機中的電路板。因此在海邊時一定得小心的收藏與使用相機。仔細地觀察海水隨著不同的季節，與一天中不同時段氣候的變化，並隨之更動拍攝時的曝光控制。盡可能避免正對大海拍攝，因為這樣的畫面通常都沒多大意思，因此最好將前景中強而有趣的海與沙都納入拍攝的範圍之中。

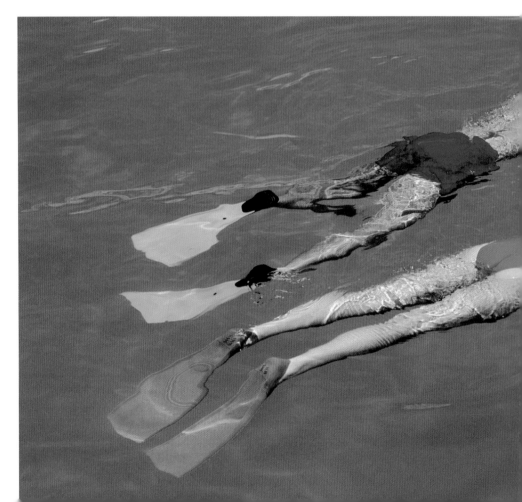

孩子們都喜歡玩沙，就連許多大人也不例外，但在沙
灘拍攝時，要小心地照顧攝影器材。因為一粒細沙就
足以讓你昂貴的相機設備停擺。

▶ ▶ 成功的祕訣
利用精巧式相機上變焦的望遠鏡頭拍攝，使攝影師得
以將其女兒自雜亂的沙灘中抽離出來——捕捉到她正
專心一致玩沙的情景。

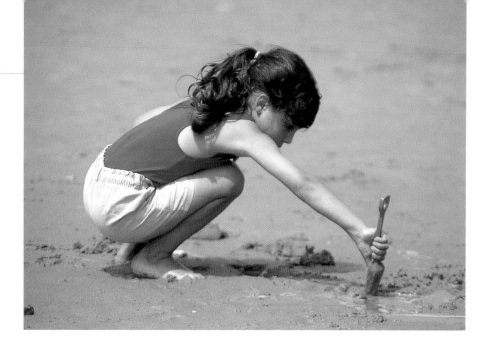

拋棄式相機

　　要解決海邊拍照的難題，最簡單又安全的方法，便是
考慮買一台使用一次即可丟棄的拋棄式相機。雖然拍攝的
效果，一定不如使用你原本的相機來得理想，但為避免危
及你的設備，這也是不得已的方法。此外也有防水型的拋
棄式相機；讓你的拍攝範圍可以延伸至水底——可達深度
約3公尺左右——讓你的家人看到他們自己，出現於另一
種截然不同的視野中。

在豔陽下拍照

　　海灘附近多半時都是豔陽高照，因此在拍攝時你得格
外的小心，否則被攝者的眼睛、鼻子、與下顎的部份很容
易就湮沒於陰影中。海洋就像一張巨大的金色反光板，將
陽光反射，因此很容易造成立即性的曬傷。解決之道，是
利用一大早或傍晚陽光較為柔和的時刻拍攝，或可以利用
既有的遮蔭處所，遮擋當頭的豔陽(參見第61頁)。讓被攝
者躲進陽傘下，也是獲得迷人照明的有效方法。

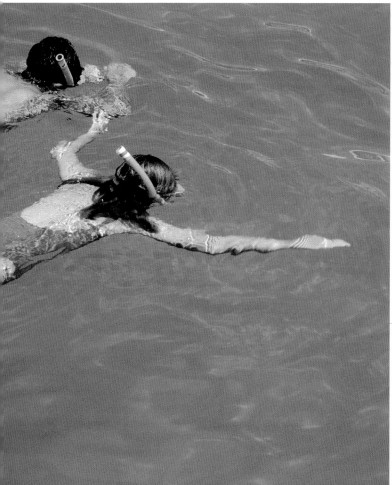

水永遠都是最上相的題材，而且在所有不
同的作品中，它總是扮演著完美且乾淨清
晰的背景。相同的泳池，在一天中不同的
時刻，它的顏色也會有著戲劇性不停地變
換。

◀ ◀ 成功的祕訣
衣著色彩豔麗的泳者與湛藍的水相結合，
創造出濃郁飽和且具視覺衝擊力的影像。

在清晨或傍晚時，亮麗的雪景，可以成為明亮色彩被攝者的最佳背景。

▼▼ 成功的祕訣

這兩幀作品都是利用傍晚的夕陽所拍攝的。由第一幀作品中，雪地上所飛濺起雪花的痕跡，可知是採用較高的快門速度所拍攝的動態作品。第二幀作品中，雖然被攝者是畫面的主體，但也同時捕捉到了後方層層逐漸失焦的景致。

滑雪樂

　　現今多半的相機都要靠電池才能運作，而寒冷的氣候會使電池無法作用，如此一來你也別想拍照了。解決之道是將電池放在靠近身體的衣袋中，要拍照時才拿出裝上使用。如果可能，最好能準備兩組相同的電池，如此便能交替著使用──當其中之一放在相機中時，另一組可以放在口袋中保暖。

　　另一個主要的問題是曝光不足。滿山遍野的雪，會誤導相機的測光系統，測到比實際亮度更高的曝光值，因而會造成被攝者曝光不足的現象。當所使用的是全自動相機時，解決的方法，是當與被攝者距離在3公尺以內時，使用閃光燈。另一方面，大部份的單眼反光相機都有類似曝光校正的機制，因此可以提高軟片上的曝光量。若你打算拍攝動、靜態相結合的作品時，必須注意到的一點，就是當你在按下快門時與相機實際曝光拍攝的時差，因此當在拍攝快速移動的被攝者時，須估計時差對畫面所可能造成的影響(參見動態的人像攝影)。

重要提示

在拍攝雪景時，最好能避開陰霾的天候，因為此時的雪景看起來灰沉且缺乏立體感。清晨或夕陽西下時的日光，能將雪的質感徹底的呈現，是最美的時刻。

到國外渡假時，如果可能，也別忘了拍攝當地居民的人像作品。這可使你的旅遊作品中，留下報導式值得珍藏的照片。

▶▶ 成功的祕訣

攝影師到南非渡假時，拍攝的當地人像。被攝男子的坐姿所顯現出的力與優勢，暗示著他身為首領或酋長的地位。由於作品就在他家的門前所拍攝，因此不會使人認為是刻意安排的拍攝姿勢。

出國旅遊

當你出國旅遊，並計畫將整個的行程做忠實且完整的記錄時，別忘了在拍攝車船與飛機時要用較高的快門速度。並隨時注意細節的部份，像餐廳的菜單或特殊的街景。每到一個新的景點，別忘了買些明信片——由明信片上可以知道最值得拍攝的地點與拍攝的角度。除了在下榻的旅館外拍照留念外，也別忘了逛街時替同行的同伴拍照。此外，尋找機會去拍攝，穿著當地傳統服飾與具當地特色的人物照，因為他們都能敘述出當地的故事。總之，盡情的拍吧！

快拍的模式(Snapshot)

拍攝的手法，比你擁有什麼樣拍攝的設備更為重要。當在休閒時，很容易進入快拍的方式——隨手拿起相機，不假思索的按下快門拍攝。雖然拍照可能並不是你此行的目的，而且也不想刻意地安排姿勢來拍攝，那麼遵循以下的四點基本指導原則，你將可以獲得較佳的結果：

考慮(1)光質與光線的方向，(2)背景是否吸引人並且適當，(3)你如何安排被攝者在畫面中的位置，(4)被攝者在畫面中的大小如何。乍看之下，似乎有不少的注意事項，尤其當拍攝動態的作品時更是如此，但當實際的經驗豐富後，這些就都可在幾秒鐘內搞定，並確實的知道自己在做些什麼。

與數位對話

　　時至今日，捕捉畫面只是整個攝影過程的開始罷了。如果你是使用數位相機拍攝，或是利用掃描器將傳統相機所攝的影像掃描成數位檔案進入電腦，那麼此時對於影像的操控，幾乎是達到了無所不能的地步了。一旦當影像儲存於電腦中成為數位檔案後，你就可以利用電腦軟體修改曝光或採光的缺失，改善不佳的色彩，並可以人為的方式將影像做各種處理，以達到所希望的特殊效果或構圖方式。事實上，除了你的想像力之外，沒有任何其他因素足以限制你。

數位的本質

不論你是使用數位相機，或是以傳統的相機拍攝後，再以掃描器掃入電腦；一旦影像成為數位檔案後，你就幾乎可以不受任何限制地去執行各種影像的處理。

電腦軟體使你可以利用電腦對影像做各種的處理，而這些都是以往傳統的暗房處理所無法做到的。例如：在同一幀作品中，挪動所拍攝物件的位置或將不同作品中的影像結合，創作出新的作品。對於業餘的攝影師而言，即使是最基本的軟體，其功能就已經綽綽有餘了—縱使你對於某軟體的操作已相當地熟練，你也不必擔心，因為總有更新、更高階的軟體，會不斷的推陳出新。

主要的工具

第一眼看見可供選擇的項目時，似乎多得有點讓人難以招架，但一步一步的來，你就會逐漸建立信心。首先，先認識所有可供使用的工具。這些圖像都顯示在螢幕上，下拉式浮動的調色盤上(參見左圖)。雖然不同的軟體，其可供使用的工具都不盡相同，但所有的軟體都具備有一些相同的基本工具與指令，其功能也都大同小異。

最主要的工具，就是讓你能夠執行選取想要處理的區域。這也就是常稱之為「選取畫面」或「套索」的工具。被選擇的區域可以是規則的形狀，例如正方形或圓形；也可以是由使用者自行劃定範圍的不規則形狀。可以是畫面中的一小塊區域，也可以是整個畫面。一旦選擇好了範圍，就可依你的計劃進行挪移、複製或剪貼，甚至其他任何你所希望的處理方式。

複製

像「複製用圖章」和「魔術棒」這類的工具，可讓你將部份畫面自主畫面中複製出來—也就是具有複製的功能。這項功能非常的有用，例如：將畫面中填補上天空，或將被攝者臉部的污點除去。只要先將希望調整的部位圈選下來，然後複製畫面其他完整的部分，再將之拷貝在圈選的範圍內，如此就大功告成了。「筆刷」的工具，則讓你能在畫面上任意的部位塗上不同的色彩。你可以選擇不同的筆刷大小，與不同的「壓力」，讓你有極大的操控空間。

選取畫面工具	移動工具
套索工具	魔術棒工具
裁切工具	切片工具
噴槍工具	鉛筆/筆刷工具
複製印章工具	藝術步驟記錄筆刷
橡皮擦工具	漸層工具
模糊/銳利化/指尖塗抹工具	海棉/減光/加光工具
路徑選取工具	文字工具
筆型工具	直線/形狀工具
備註工具	滴管工具
平行移動工具	縮放顯示工具
	切換前景和背景
設定前景色	
	設定背景色
預設前景和背景色	
在標準模式下編輯	快速遮色片模式
標準銀幕模式	全銀幕模式
	跳至Image Ready

選單列全螢幕模式

利用圖層工具，使得如右圖般複雜的蒙太奇合成處理，變得容易多了。層層相疊的圖層，每一圖層中除了有影像的部份之外，其餘的部份都是透明的，因此使你可以看到下一圖層中的影像。你可以針對每一圖層進行個別的調整，直到其結果完全令你滿意為止。

「噴槍」的功能，是讓你能在畫面上執行噴畫的效果，也就是在影像上以塗鴉的方式噴上各種顏色。「鉛筆」則具有將影像描邊的功能。另有一項「取樣」的功能也是大部份的軟體上所具備的，利用它能自畫面中選取已有的顏色，因此使你可由影像上選取既有的顏色，用於塗抹到畫面的其他部位。

精確的縮放

當影像以一般的大小尺寸顯現在螢幕上時，有些細節的部份將無法看得清楚，尤其當所要處理的部份是像眼睛之類，較細小的部位。在工具列中「縮放」的機制，就是讓你可以將影像放大到足以看到每一組成的畫素，以便能做最精確的修整。工具中的「橡皮擦」，使用上與一般鉛筆上的橡皮擦一樣，可以擦去部份不必要的影像。更精細的控制，例如「減光」與「加光」的工具，讓你能以漸進的方式，將畫面中的任何部位，在不改變顏色的情況下，將其變亮或變暗。

圖層控制

現今影像處理軟體中最重要的功能之一，是可以將影像中各個不同的部份，分別放置在個別的「圖層」上加以處理——就像是在一張張重疊具圖案的透明片一般。這使得你能夠以前所未有的方式，進行影像的合成、大小尺寸的重塑，以及影像的各種改變。

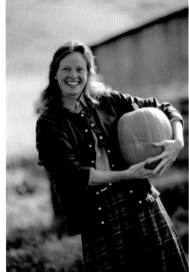

在第一張相片(上方)中，背景中的物體與女士的頭部相連。運用「橡皮圖章」或其他類似的複製工具，可以將旁邊草地部份的影像，經複製後拷貝在原先希望消除的物體上，使物體的部份影像，得以自畫面中的背景移除。

修正亮度與反差

雖然現代的測光錶已相當的精確，但不適宜的採光仍有可能破壞了原本美好的影像。例如：背景太亮而被攝者過暗、被攝者曝光過度、光質平淡缺乏立體感或太刺眼等。在使用了數位影像處理後，許多類似的錯誤都可以被修正。

如果原本拍攝的影像調子太平(低反差)，那麼你可利用反差滑標，來增加反差(右下圖)。如果影像太亮，則可利用亮度滑標將影像的亮度降低。

所有的套裝軟體，都提供了亮度與反差的控制，有些甚至有一系列不同的工具與技法可執行亮度與反差的調整。

自動設定模式

在大多數的功能選項都有「自動設定」的功能，可為你自動重設亮度與反差——有時甚至包括色彩。先利用自動設定的功能。它通常都能顯著且有效地改善作品的品質，有時單單利用自動調整的功能就已足夠了。不過有時你仍可能須使用到微調的功能，以便對作品的亮度與反差做更精細的調整。而大部份的軟體對於這兩個項目的調整，是分別做處理的，例如：採用簡易的滑標調整(參見上圖)。而調整的結果都會在螢幕上立即顯現，因此只要移動滑標，直到你所希望的效果即可。

有些軟體提供更高階的選項，例如：「色階控制」和「曲線控制」。色階控制會呈現出影像的色調數值圖(又稱為色階分佈圖)，你可以經由圖形下方的滑標，來修正畫面的亮度與反差。曲線控制是調整顏色時，功能相當強大的一項工具，它同時也會影響亮度與反差。

你可經由調整曲線(下圖)，來增加反差並調整顏色。

這三張女孩的相片中，最上面的那張非常暗。中間的那張稍亮一些，也使得畫面整體的亮度較為平衡，而第三張則太亮了。

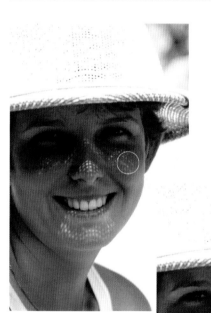

選擇性地控制

　　有時你可能不想更動整個畫面影像的反差或亮度,有一種工具—稱為「選取工具」(marquee)—能讓你選取出畫面的一部份,使得接下來所做的反差和亮度的修改,都只針對該選取的區域進行。舉例來說,如果主體被耀眼的陽光照射,而背景因位於陰暗處而顯得暗而反差平淡,此時你便可選取畫面中的人物,以降低人物面部的反差,但也同時提高背景的反差,使畫面整體的採光較為平衡。

你可以利用一種通常稱為「選取」(marquee)的工具,只選取過暗且曝光不足的臉部(上圖),將臉部的亮度提升,而其他的部分則維持不變。

減光與加光

　　另有一種更為精細的方法可用來控制亮度和反差,此係仿自傳統的暗房沖印技巧。「減光」可使畫面中的某一區域的亮度提高:先將所需尺寸大小的圓圈,移到畫面上過暗的區域,接下來按著滑鼠,直到呈現你所希望的亮度即可。這時改變的只有色調的濃度—而顏色是不會改變的。「加光」則剛好是相反的效果—能讓你使某個區域的濃度加深。

在第一張相片(上圖)中,將主體臉部的某些特定區域選取出來,有些以「加光」暗化,而有些則以「減光」亮化。最後的結果(右圖),是一張更為吸引人的作品。白色圓圈的大小,表示執行加減光的範圍(上圖)。

重要提示

執行減光或加光時可別粗手粗腳的。每一次只稍微增減一點即可,直到達成你所希望的效果。欲速則不達,如果太過急切,反而會毀了一張相片。

色彩的調整

當所拍攝出的畫面色彩不正確時，可以利用電腦修整。

　　剛開始時你可能需要做一些試驗，才能達到自己所希望的色彩效果，不過一旦你克服了學習曲線，將發現自己調整起色彩來既快又好。在調整的過程中，不妨做筆記以備參考。

　　有時我們想使畫面彌漫著輕淡的色彩或是色偏的效果──例如落日餘暉，而有些時候畫面中色彩是正確的，但是色彩過於貧乏，因而使得影像缺乏氣氛。試著加進一些橙色或藍色──或其他任何你所選擇的色彩──來增進畫面的氣氛。

強或弱

　　有時不妨就使用「自動」設定的選項來矯正亮度或反差(參見第158頁)，而色彩也同時獲得了矯正。不過，額外的調整經常也是必要的。

青色太少

黃色太少

洋紅色太少

正確的色彩

洋紅色太多

黃色太多

青色太多

所有的影像處理軟體都提供了簡單的滑標，供調整影像的色彩平衡(左圖)。多嘗試不同的色彩調整(右圖)，是學習如何改進畫面色彩的最好方法。

光線的條件

　　利用螢光燈為光源所拍攝的相片，會偏綠色；而以鎢絲燈為光源時，則會偏向橙色；陰影的部份，會使影像帶著淡淡的藍色調；晚霞則又會使畫面過於偏向暖調，這些色偏的問題都能利用電腦來修正。

以螢光燈為光源

修正後的色彩

色彩調整的實際步驟，端視所使用的軟體而定，不過一般都包含了滑標控制，讓你能夠修改構成影像的三種色彩—青色、洋紅色、和黃色。使用青色滑標，可增加青色，去除紅色；洋紅色滑標可增加洋紅色，去除綠色；黃色滑標可增加黃色，去除藍色。為何會如此複雜呢？因為每一種色彩，本身就是由其他不同的色彩複合而成的，要調配出和真實世界中各色各樣色彩相同的色調和濃淡，實非易事。

色相與色彩飽和度

通常軟體也提供調整色彩飽和度或濃度的功能。增加色彩飽和度，會使色彩更為豔麗—當畫面的採光過於平淡，需要為畫面憑添一些亮麗的氣氛時，是很有用的，不過使用時還是得小心，若是校正過度，很容易便會使影像過於鮮艷，而顯得不自然。降低色彩飽和度，則是另一個有效改變畫面氣氛的方法，它能夠賦予畫面柔和的色調。一般說來，在色彩飽和度上做小小的改變，就能產生最理想的效果。

影像處理軟體中，色相與飽和度的控制功能，使你得以隨心所欲地使影像的彩度增強或降低。

改變顏色

使用影像處理軟體時，最有趣的地方，就是能夠改變畫面中任何景物的顏色。如果你拍攝的主體穿著一件紅色的上衣，使得畫面看起來太過明亮，你就可以將它改成綠色，或粉紅色，或是任何你喜歡的顏色。只要將你想改變的區域選取出來，然後挑一個顏色取代它便成了。不過選取時要仔細地將整個物件都納入選取的範圍，但要小心的是，不要把其他類似色的物體也納入了調整的範圍。

注意要點

· 影像處理時務必保留一份原稿的備份檔案—不要直接在你僅有的原檔案上作修改。
· 別害怕冒險—無論何時你都可以重新來過。
· 如果你不瞭解所使用的軟體，務必閱讀使用手冊或軟體中的說明檔案。
· 不一定總是追求正確的色彩效果—有時色偏的畫面，也是不錯的效果表現方式。

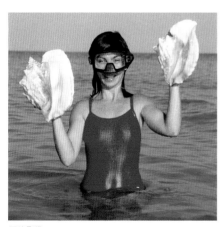

原始影像

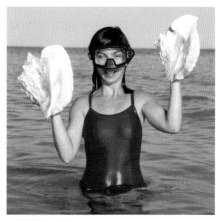

改變顏色後的影像

黑白影像

黑白影像的衝擊力有時比彩色影像更為強烈，這也就是為什麼時至今日，黑白相片仍被廣泛的使用於純藝術，新聞攝影和廣告中的原因了。利用數位影像，你將可以將彩色影像轉換成單色影像。

當你去除了影像的顏色時，你便能專注於被攝主體的線條、形式、與形狀，這也就是為什麼許多攝影師發覺，黑白影像比起彩色影像更能表達出豐富的情感。

去除顏色

當你要去除影像的顏色之前，務必先為原稿製作一個備份檔案。去除顏色的實際操作步驟，可能會因所使用軟體的不同，而有差異。不過當你要永久性的去除影像的顏色時，通常是先將影像自「彩色」的檔案轉換成「灰階」的檔案，灰階檔案在儲存的空間上，比彩色檔案要小很多，因此在處理和儲存時，都容易許多。如果你認為之後還有可能要恢復影像的色彩，則不要將檔案轉換成灰階檔，而是將彩色的影像執行「去飽和度」的處理，這樣雖然影像看起來是黑白的，並且所列印出來的相片也是黑白的，但是影像的色彩資訊仍然保留在檔案內，且檔案仍然維持原來的大小。

褐色調

局部上色

原始影像

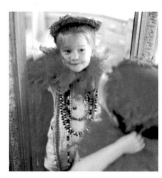
轉換成黑白影像

這只是開始

到這裡，聽起來好像你只須將黑白影像列印出來就結束了。其實製造黑白影像只是一個開始，接下來你還可以利用電腦進行許許多多的創意表現。

首先，就像在傳統沖印時所做的一樣，你可以使用不同種類的列印紙張，來改變影像的反差。有些影像在低反差時，看起來效果較好，而有些影像則得益於高反差的處理手法，以顯現出強烈的黑色和明顯的反差。

上色與染色

接下來你可以改變影像的色調，在彩色軟片和彩色相紙被發明前，曾流行過褐色調的黑白相片，有許多人喜愛這種效果。大多數的套裝軟體都提供這種效果，而且色彩的精準度比傳統暗房所作出的更高。藍色、綠色、橙色也都可以做類似的染色處理—何不體驗一下所有可能的選擇，看看那一些色彩是自己所喜歡的？

為黑白影像上色

你的家庭相簿中可能還可以找到手工上色的舊相片—以黑白拍攝，再將部分或全部的影像描繪上顏色。在處理數位影像時，你也可以仿效這種效果，不過這需要一些練習就是了。先將黑白影像轉換成彩色檔案的一個圖層，再使用筆刷工具，在想要上色的地方著上顏色。當畫面中只做局部上色時，效果會特別的好。

格放裁切與改變畫幅

在每一次的拍攝中，不見得都能做到精確的構圖─但是有了數位影像的幫忙之後，你可以在事後裁切影像，並且隨意地改變畫幅比例。

當被攝主體過於遙遠，以致無法填滿畫面，或是你覺得將原本水平的構圖，改成垂直的構圖看起來會更好時，那麼利用影像處理軟體，是可以很容易作修改的。

裁切工作坊

利用裁切選取的工具確定你所希望保留的範圍，然後將不要的部分「裁切」掉或「切割」掉。如果你無法確定該如何裁切，可先將原稿複製數份，然後嘗試做不同版本的裁切─再留下自己最滿意的一張。

觀景框

以黑色的卡紙製作兩張L型的觀景框，將它們放置在準備要裁切的相片上，或是靠在電腦的顯示器上，以便在執行裁切之前，比較一下不同的裁切方式有何不同的效果。

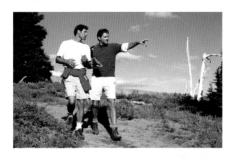

藉著卡紙的向外或向內移動，便可以預覽最終裁切的效果。

利用軟體作裁切使你得以在不同的畫幅間作轉換，就看你的作品所希望強調的是什麼(參見第49頁)。

啓發想像力的潛能

當舊相片被掃描進電腦之後，就需以具創意的手法來處理。與其讓相片保留原貌，何不試試這張相片具變化的潛能究竟有多大？利用數位檔案試驗不同的創意時，並不需要額外的花費。你可以天馬行空地發揮自己的想像力─例如將臉部切成兩半，將其中的一半挪到畫面的邊緣─在一分鐘之內，你就可以知道自己的想法是否行得通。

重要提示

千萬別以為有了裁切的功能，你的電腦就可以取代變焦鏡頭了。每當你裁切一張作品，將一部分的畫面丟棄時，你同時也丟失了畫質，這使得經裁切過的作品，在最終列印時，會受到尺寸上的限制。

因此在拍攝時，就應先考量到電腦的後製問題，而不是僅將數位的後製處理，當作是挽救不良作品的手段。舉例來說，當你為一群人拍照時，心中就該想到，最後列印出的相片會是狹長形的全景畫面，因此就依著這個方向去構圖取景。

藝術創作與特殊效果

如果可能的話，許多人都希望能夠委請他人為自己心愛的人畫一幅畫像—或是能夠親自執筆去畫。其實只消輕點滑鼠兩三下，就可以將數位影像變成圖畫了。

注意要點

· 務必嘗試過所有不同的濾鏡，以便瞭解自己喜歡那些效果。
· 不要將濾鏡效果，使用在每一張攝影作品中—因為人們看多了很快便會生厭。
· 不要只是接受電腦原本設定的的功能預設值—自己要多試驗。
· 不妨合併使用不同的濾鏡，以發揮更大的創意。

利用滑鼠輕點數下，設定水彩畫工具中的變數數值，便能很容易地創作出一幅水彩畫。

不是最理想的，因此不妨自己試驗各種不同的功能選項。你甚至可以在同一個影像中，合併使用好幾種藝術濾鏡，用完一種再換一種，以產生一幅獨特的作品。

　　嘗試藝術創作時，由「水彩畫效果」的濾鏡開始，是相當不錯的，因為它不至於將影像扭曲得太厲害—畢竟不是每個人都能接受，自己的孩子成為立體派畫風的主體—而且水彩畫效果，會給人一種精細愉悅的感受。儘管軟體提供了多種藝術濾鏡的功能，在你一一嘗試過之後，你可能會不喜歡其中的某些效果，而只回歸使用其中的一兩種。不過可以確定的是，你一定能做出一些有趣的畫像，令家人朋友激賞讚嘆。

　　幾乎所有的套裝軟體都包含有一系列的濾鏡功能，可將影像作根本的改變，在這些功能中，你會發現可創造各種不同繪畫效果的「藝術」濾鏡，例如水彩畫、粉蠟筆畫、壁畫、調色刀、彩色鉛筆、海綿等。先挑選你要進行改變的影像，再選擇濾鏡，然後等幾分鐘讓電腦執行它的工作，便大功告成了。

　　然而電腦原本設定的預設功能值，有時產生的效果並

相片效果

　　利用數位影像，模仿某些由攝影家們所發展出來的傳統暗房特效，也是相當容易的。例如粗粒子效果、高反差線畫效果、色調分離、網印等，這些效果也是輕點滑鼠便可在顯示器上顯示出來並執行於畫面之中。運用暗房特效效果將使你由「拍攝影像」提升至「創作影像」的境界—你用照相機所捕捉到的每一幅畫面，都能轉化為你的原創畫作。

利用軟體所提供的各種不同的濾鏡，很容易便能模仿出許多高階的繪畫技巧。

漸暈映像、鑲邊與畫框效果

影像經過加框處理後，會更加增添人像攝影的趣味性。加框後，使注意力得以集中在被攝者上，也使作品有種完整的感覺。

一旦將畫面選定成所要的形狀後，只要選擇工具中羽化的選項，畫面的邊緣就會自動的進行羽化的漸暈處理了。

漸暈效果

做漸暈處理時，是將白色或單色的區域——通常是圓形或橢圓形——安排在影像的周圍。首先，選擇要做漸暈加框處理的影像部位。將圈選出部位的周邊做「暈影羽化」處理，使周邊的色調漸暈成與背景相同，然後，再以裁切工具將不須要的部位剪掉。在做羽化處理時可以先由20的畫素開始，然後視需要再逐漸增多畫素的數量。

不規則的形狀

圓形或橢圓形並不是唯一可選擇的邊框形狀。其他更具現代感的形狀，像鑽石形或S形，又會如何？或者也可以使用工具中的「橡皮擦」，將畫面邊緣的部份擦掉，形成不規則的形狀。

進行漸暈處理時，理論上是任何顏色都可以的，但實際上，由於漸暈處理的範圍，佔了影像的大部份面積，因此當你選用較暗的色彩時，會使整體的畫面顯得沉重。因此粉嫩柔和的顏色或白色將會是較佳的選擇。

鑲邊的選擇

要將畫面鑲邊的第一步，就是選擇一種你喜歡的邊框，而邊框的寬度則是依你所想表現的不同效果而定的。最簡單的鑲邊法，就是選擇一個新的圖層，並將圖層的尺寸，設定得稍大於你的畫面，選擇了鑲邊的顏色後，將要加框的畫面置入其中，那麼下層較大的邊緣即成為畫面的邊框了。

如果使用掃描器，你還可以將自然的材質與色彩掃描後運用到邊框上，例如：天然的木質紋理，將電腦軟體中選定的邊框與掃描的木紋相結合後，即成為你自創的邊框了。

許多軟體的程式中，提供了豐富的邊框選擇，使你的作品可選用一些相當具裝飾性的邊框。

特殊的邊框

在進行加邊框處理時，務必先確定軟體的內容。因為許多軟體中都有預設的「導引步驟」與各種不同的預設型板，其種類由雅緻的到具異國情調的都有，你只要選定好邊框的種類，軟體中的程式就會自動的加到影像上。

影像合成

將不同畫面中的影像元素做合成處理，是既有用又有趣的做法。你可以更換背景，在團體照中將缺席者以電腦合成的方式加入，即使拍攝時因眨眼而不佳的影像，也可經處理後而睜開，當然還有很多其他更複雜的影像表現方式。

設想你有一張拍攝得非常完美的人物照片，唯獨背景很糟糕——但同時又有另一張拍得不怎麼樣的照片，但畫面中卻有著美麗的背景。此時你所要做的，就是將人物以電腦軟體程式裁切下後，放到你所喜愛的背景中去，便大功告成了。而有些電腦軟體甚至可以自動完成這一連串的處理動作。如果軟體不能自動處理，那麼你在使用「套索」工具做影像圈選時一定要十分小心，才能做出令人信服的效果。最好在銀幕上將影像放大到最大的極限，並同時選用羽化的工具(參見第165頁)，如此，在新背景中影像的邊緣，才不至於顯得過於銳利唐突。

在選擇新背景時，採光與整體氣氛是否搭調是注意的重點。將被攝者與背景分別安排在兩個不同的圖層中，使得以單獨調整被攝者的影像大小，使其在新的背景中不會顯得突兀。

一旦你將影像小心翼翼的裁切下後，你就可以隨意的放到任何你喜愛的背景中，但兩張作品的採光強度與方向最好能愈相似愈好，如此重疊合成後的畫面才會顯得自然。

「複製」和「貼上」是所有的應用軟體都有的指令，當你選定一個範圍，按下複製的指令時，電腦便會將你要複製的範圍製作一個副本，暫存在電腦的剪貼簿中。接下來，你便可以將它貼到別的影像上。在團體照中預留一個空位(左圖)，使得日後得以將其他的被攝體加入。

蒙太奇合成處理

在許多團體照中，常會發現畫面中正好有人眨眼睛、視線看往別處、或是蹙額、皺眉、或面露不悅之色，在不改變位置、採光、和姿態的情況下，我們可以採用另一張較悅人的影像，取代畫面中美中不足的部分。將你預備進行「拆解」的畫面，先製作一個備份檔案，然後仔細地將你所需要的影像切割下來，貼到另一張相片中的適當位置，並使之自然地融入新的畫面之中。在進行時必須小心，只要經由不斷地練習便能駕輕就熟了。在學習的過程中，也需要有耐心，才能獲得美好的效果。

缺席的人物

當家人因故在親人聚會的場合中缺席時，蒙太奇合成的效果是很有用的。在團體照的畫面中為缺席者預留一個位置，等下次碰到他時，以同樣的角度為他補拍一張，再經過蒙太奇合成的處理便可以將團體照完成了。

重要提示

當合成影像時，最佳的方式是利用圖層控制(參見第157頁)，如此才能使操作更加簡易。也可使用大多數套裝軟體都有的「溶入」的功能，幫助決定圖層之間的關係—例如，將一個圖層完全覆蓋在另一個圖層之上，或是讓彼此的影像重疊造成鬼影般的效果。

分享你的數位影像

當你將相片格放好,並經過處理之後,便可以將它們列印出來,或是利用電子郵件傳送,或是張貼在網頁上,讓朋友和家人共賞。

分享影像最通常的做法,是將它們列印出來。一台基本的噴墨式印表機,加上特殊的紙張,便能夠列印出具「相片品質」的彩色照片。一般的格式是20X28公分(8X11英吋),不過也有可以列印28X43公分(11X17英吋)的印表機。你可以在一張紙上列印一個影像,也可以將數個影像印在同一張紙上。噴墨式印表機也能使用尺寸較小的紙張,及其他各式各樣不同的列印材料,包括標籤、明信片、賀卡、橫幅、及熱轉印紙等──甚至暫時性的刺青。

你也可將數位影像送交沖印店利用傳統的相紙沖印,這樣可使作品的保存期限,比印表機所列印的更為長久。印表機的列印容易褪色,尤其是當長時間暴露在光照下時。不過,已經有印表機業者推出特殊的媒材,保證所列印的影像能長久保存。

以電子郵件傳送

得力於電子郵件之便，在你捕捉影像之後的幾分鐘之內，便可將影像存入電腦，並傳送給世界各地的親朋好友。

不過，你可能不會直接將下載至電腦中的影像，一模一樣地直接傳送出去，因為影像的檔案可能相當龐大，需要相當長的傳輸時間。你在傳輸時所須使用的檔案格式，取決於收件人將如何使用這個影像。如果他們只是在電腦螢幕上觀賞，並儲存起來以便將來可以顯示在43公分(17英吋)的螢幕(最廣為使用的螢幕尺寸)上，那麼電腦就會以100dpi解析度的檔案格式儲存成JPEG的壓縮檔，如果不會，便指定以這種格式儲存。如果收件人會將影像列印成高畫質的相片，你在傳送時就必須以原本捕捉影像時的解析度來傳送。這時傳輸的時間會較長，不過如果你有一個高速的數據機或是你使用的是纜線數據機，傳輸的時間也不致太久。

網頁

許多人都有屬於自己的個人網頁—有的是作為商業用途，有的則是作為個人消遣娛樂。悠遊過網際網路的人都知道，從網站下載圖片所需的時間極其重要。如果花費的時間太長，即使是意志最堅定的訪客，都會無法忍受而轉台了。不過下載圖片雖然要快，影像仍然必須清晰銳利。

幻燈片播放功能

另一種和別人分享相片的方法，就是將影像在電腦螢幕上放映。你可以安排將影像的檔案作單張的開啟，不過更方便的做法，是利用許多數位軟體程式都有的「幻燈片播放」功能，亦可以合理的價格買到具此單一功能的軟體，使用此功能時，能夠將特定資料夾中所有的影像，按編製程序放映，並且可以預先設定每一張放映的時間—因此當設定妥當之後，你就可以輕輕鬆鬆地，和別人一起欣賞。若你在光碟槽內放入一張音樂CD，還可為自己所放映的作品加上背景配樂。

數位相機內的影像，通常是利用隨著相機所附的傳輸線，即可在一般的電視機上觀看。儲存在電腦中的影像，也可上傳至數位相機的記憶卡中，再經由數位相機與電視機的連結作放映。

因此你必須在下載時間與畫質二者之間，仔細拿捏，取得良好的平衡。檔案的格式幾乎可以確定，就是解析度100dpi的JPEG檔案—可視為網際網路的標準「流通格式」—不過如果你所使用的軟體有提供JPEG壓縮檔的選擇，不妨先試試比較「高壓縮倍率」的設定，因為下載的速度會快很多。只有當螢幕上所呈現影像的畫質不夠好時，才使用「中壓縮倍率」或「低壓縮倍率」。

網路藝廊

許多沖印公司會將為你所沖洗好的底片，上傳到網際網路的相簿，有些沖印公司則讓你可以使用自己的電腦，利用網路瀏覽器自行將影像上傳到網際網路的相簿。有了這種服務—通常每個月只要支付少許的費用—你便無需自行設計網頁，但這也無法在網頁上連結其他的網站。不過一旦影像上傳之後，你只要將網站的位址(以前又稱為全球資源定位器或URL)通知親友，他們便可直接在網站上觀賞或訂購加洗你的相片。

在網路上有許多免費的網站，能讓全世界共同分享你的相片，
這是讓全國各地或海外的親友，瞭解你的近況，最簡單的方法
之一。

問題釋疑

有時所拍出的相片，看了令人失望，但是自己卻想不出失敗的原因何在。本章節中將提出一些可能的答案，在以下的四頁篇幅中，我們以常犯的錯誤作為例子，討論造成這些錯誤的原因，並提供日後應如何避免這些錯誤的建議。

距離被攝體太近

◄◄ 哪裡出了錯

相機與被攝體之間的距離過近，以致超越了鏡頭所需的最近對焦距離。

如何避免

查閱一下相機的使用手冊，確認最短的對焦距離是多少。

被攝主體的眼部失焦，使得整個畫面看起來「怪怪的」

▲▲ 哪裡出了錯

未對焦在眼睛上。

如何避免

當拍攝特寫畫面時，你務必對焦在眼睛上，否則整個畫面看起來會顯得不清楚。

焦點落在背景而不是被攝主體上

▼▼ 哪裡出了錯

由於被攝主體不在畫面的中央，因此相機的自動對焦系統將焦點聚焦在背景上。

如何避免

當你使用自動對焦相機時，如果在構圖時，被攝主體不在畫面的中央，你必須使用焦點鎖定功能，將位於觀景器中央的自動對焦感應器，對著被攝主體，並輕按快門釋放鈕不放，以鎖定焦點，之後待重新構圖後，再將快門釋放鈕按到底。

綠色色偏

▶▶ 哪裡出了錯

以螢光燈為拍攝的光源。

如何避免

將螢光燈關掉,利用日光或閃光燈為光源;或另覓拍攝地點;若你使用的是數位相機則將「白平衡」設定在螢光燈的位置。

橙色色偏

▼▼ 哪裡出了錯

以一般家用的鎢絲燈為拍攝的光源。

如何避免

將燈關掉,利用日光或閃光燈為光源;或另覓有其他光源的拍攝地點;若你使用的是數位相機,則將「白平衡」設定在鎢絲燈的位置。

被攝者產生明顯的紅眼現象

▶▶ 哪裡出了錯

閃光燈照射到眼睛底部的血管後,反射回來,使眼睛呈現紅色。

如何避免

使用相機上的紅眼消除裝置;如果是在室內,則將室內的燈光打開,使眼睛的瞳孔縮小一些;如果你使用的是外置於單眼反光相機(SLR)的閃光燈,則將閃光燈置於較相機稍高的位置,或是裝在相機的側邊。

位於前景中的被攝主體曝光過度

▶▶ 哪裡出了錯

被攝體距離閃光燈太近,以致光照過度。

如何避免

使用閃光燈時,被攝體與相機間的最佳距離是保持在1.7~3公尺(5~10英呎)之間,但這會隨著軟片的感光度而異。軟片的感光度愈高,則閃光有效的範圍會愈大。但仍須注意相機勿離被攝體過近。

橙色線條遍及畫面各處

▶▶ 哪裡出了錯
軟片因漏光而形成霧翳。

如何避免
除非相機內的軟片已完全捲回，否則絕對不要打開相機的背蓋。

被攝主體太暗

◀◀ 哪裡出了錯
被攝主體因為距離閃光燈過遠，以致閃光燈無法將她完全照亮。

如何避免
查看所使用閃光燈的有效閃光距離，靠近一些；使用高感光度的軟片；注意手指不要擋住閃光燈。

畫面太暗或太亮

▶▶ 哪裡出了錯
由於軟片或數位CCD(參閱第18頁)的光照量不足(或過多)，使得相片曝光不足(或曝光過度)。

如何避免
如果整卷軟片都受到影響，則相機的測光錶必須校正。如果只有一兩張照片有此現象，則可能是當時的採光條件不佳所致。

被攝主體模糊

▶▶ 哪裡出了錯
在較長的曝光時間中，主體移動了。

如何避免
使用感光度較高的軟片，以便能使用較高的快門速度；或是要求被攝主體完全站定；或是使用三腳架。

整體畫面模糊

◀◀ 哪裡出了錯
光線不足，使得快門開啟的時間過長，以致造成相機的晃動。

如何避免
使用感光度較高的軟片，以便能使用較高的快門速度；或是另覓其他較亮的拍攝地點；或是使用閃光燈。

畫面中出現奇怪的物件

▲▲ 哪裡出了錯
攝影師的手指或相機的背帶遮住了鏡頭。

如何避免
將相機的背帶掛於頸部，並在握持相機時，握在相機的兩側。

畫面中呈現的取景範圍與拍攝時的取景範圍不同

◀◀ 哪裡出了錯
「視差」—使用精巧式相機拍攝時，若攝距過近，則鏡頭所記錄的畫面範圍，會與觀景窗所呈現的取景範圍有所差異。

如何避免
拍攝時不要距被攝體太近。

詞彙解釋

Aperture 光圈
鏡頭內或鏡頭前的圓孔，藉由圓孔的開度以控制投射到軟片上的光量。光圈的大小是以「f-光圈值」（f-number）或以「f-多少格」（f-stop）表示。

Autofocus 自動對焦
內建於大多數的精巧式相機或單眼反光相機的對焦系統，能自動調節鏡頭的焦距，使影像清晰，而毋須攝影者以手動的方式調整焦距。大多數自動對焦系統的原理，是利用紅外線向被攝主體投射後折回，經由自動對焦系統內的感應器，計算出主體與相機間的距離，連動調整鏡頭內鏡片的位置，使被攝主體的焦距正確而呈現清晰的影像。

Back lighting 逆光
在相片中光線係來自被攝主體的後方。

Camera shake 相機晃動
是用來描述拍照時因攝影者手部輕微的晃動，而造成影像模糊的專有名詞。大多數故意失焦的攝影作品都是藉由晃動相機而造成，相機的快門速度如果夠快即可避免相機震動。

CCD (Charged Coupled Device) 電荷耦合元件
數位相機內的感光接受器，相當於傳統相機內的軟片。電荷耦合元件是由一個具感光性的圖畫元素（畫素）所形成的矩陣所構成，當光線照射在這些畫素上時，會使它們產生電荷，電荷的大小則與光照的量成正比。

Compact flash 精巧式快閃記憶卡（簡稱CF卡）
Canon、Fuji和其他廠商所生產，為數位相機所使用的較厚型的可更替式記憶卡（參見SmartMedia）。

Contrast 反差
畫面中最亮部與最暗部的光量差。影響反差的因素甚多，包括被攝體的表面性質、採光的條件、光斑、和軟片的感光度等。

Depth of field 景深
畫面中位於被攝主體之前方與後方，同時能夠呈現景物清晰的範圍。通常景深範圍的分佈情形是，在被攝主體之前佔三分之一，在聚焦的被攝體之後佔三分之二。

Digital zoom 數位變焦
某些數位相機上所使用的非正式變焦效果，它係利用插補的方式，將電荷耦合元件中央的影像資料放大而成。

DPI (Dots Per Inch) 每英吋內的點數
列印圖像的解析度計量單位。

Exposure 曝光量
照射到軟片或電荷耦合元件上的光照量（由鏡頭光圈的大小來控制），以及曝光時間的長短來決定（由快門的速度控制）。

Fill in 補光
用以提高暗部的亮度以降低反差的採光。

Firewire 快接纜線
能夠以極高的速度自高檔的數位相機下載數位資料至電腦的連接插頭。

f-number 光圈f值
量度鏡頭光圈的單位，光圈的f數值愈小，則鏡頭的孔徑開度愈大。

Flare 光斑
拍照時在鏡頭中所產生不必要的散射光，它會造成最終畫面影像的反差及影像的銳利度減低。當逆光拍攝被攝主體時最容易形成光斑。

Image manipulation software 影像處理軟體
電腦軟體，能夠讓使用者增益或改變以數位方式儲存的影像。

Interpolation 插補
利用軟體在既成的數位影像上增添新畫素的一種處理過程。電腦會分析鄰近的一些畫素，然後在它們之間加進一些新畫素，這種處理會降低畫面的品質。

JPEG (Joint Photographic Experts Group) 靜態影像壓縮標準
以較少的空間儲存數位影像的通用標準格式。大多數數位相機都將影像儲存成JPEG檔案，以更有效率地運用記憶卡有限的容量。

LCD (Liquid Crystal Display) 液晶顯示器
數位相機上的平面型顯示幕，使攝影者得藉以構圖或預覽畫面。

Megabyte (Mb) 百萬位元
電腦儲存資訊的容量計量單位，相當於1,048,576位元。

Memory cards 記憶卡
市售數位相機中所使用的可更替式記憶卡，有各種不同的容量，由8Mb至32Mb，甚至更大。容量愈大的記憶卡，售價愈高，不過它可讓攝影者在將影像傳輸到電腦前，拍攝記憶更多的影像。

Pixel (from PICture ELement) 畫素
數位影像的最小單位，形狀主要呈正方形。一個畫素是構成影像的許多帶顏色的正方形光點之一，畫素排列成馬賽克狀的格子，稱為位圖（bitmap）或位映像。影像中使用的畫素愈多，影像的解析度則愈高。

PPI (Pixels Per Inch) 每英吋的畫素
衡量電腦顯示器解析度的單位。

Scanner 掃描器
將相片、文件、或圖畫轉換成數位影像的裝置。轉換成的數位影像可被儲存，之後並可在電腦中編輯。市售供一般消費者使用的掃描器，最常見的包括平台式掃描器、單頁送稿式掃描器、和正負片掃描器。

Shutter 快門
讓攝影者得以控制軟片在何時曝光，以

及曝光多久的機械構造。快門藉由按下快門按鈕─稱為快門釋放鈕─而開啟，並拍下照片。快門的速度以秒為單位的分數表示，1/1000秒的快門速度就比1/200秒來得快。

SLR (Single Lens Reflex) 單眼反光
相機設計的一種觀景方式，使攝影者見到的影像，與鏡頭所攝取的畫面完全相同，排除了視差產生的可能性。

SmartMedia (簡稱SM卡)
數位相機所使用較薄型的可更替式記憶卡，有各種不同的容量，最大到128Mb。

Telephoto lens 望遠鏡頭
具有長焦距的鏡頭，可在其狹窄的視角內，將遠處的被攝體放大。景深會隨著焦距變長而縮短。「望遠」這個名詞，同時也用以描述在使用變焦鏡頭時，將鏡頭的變焦範圍設定在長焦距的位置。

USB (Universal Serial Bus) 通用序列匯排流
連接電腦與不同週邊設備的介面標準，它允許在電腦開機的狀態下進行插拔。

Viewfinder 觀景窗
使攝影者得以觀察到他所拍攝畫面的觀景系統。

Wide-angle lens 廣角鏡頭
短焦距的鏡頭，同時也用以描述在使用變焦鏡頭時，將變焦範圍設定在焦距較短的範圍。

Zoom lens 變焦鏡頭
將特定範圍內（例如35—80mm或35—200mm）不同的焦距，同時建構在一個鏡頭中，使攝影者不需要更換鏡頭，就能夠迅速的調整鏡頭的焦距，以改變畫面的視角。

索引

致謝

Quarto would like to thank and acknowledge the following for permission to reproduce their pictures;
Key: b=bottom, t=top, c=centre, l=left, r=right

Steve Bavister 32, 35, 36r, 37r, 43,
44 b, 45 tl, tr, 53 t, 55 br, 56, 57b,
58 , 61, 63 c, r, 70, 72, 73, 75, 76, 77 t, 78 t, 81
bl, br, 82 bl, 93, 94, 95 t, 96,
97 t, 100 t , 103, 105 bl, br, 110 tc,
112 t, 115 r, 116, 118 br, 119 tl , tr, 120 b, 125 cl,
126 br , 129 c,
131 c, 142, 148, 151 t, 170 r,
171 l, 172 tl, br.

Belkin 22c, b.
Ronnie Bennett 33 tl, tr, 40 t, 51 b, 59, 68, 82 t,
100–101 b, 117 bl, 122 t,
126 t, 129 t, 134 l.
Sally Bond 146 t, 150.
Canon 8 l, 11, 13, 19, 22 t, 29 t.
Moira Clinch 66, 69 b, 88 bl, 173 cl.
Compaq 23 b.
Roger Cope 98 t.
Andy Davis 63 l , 127 br.
Epson 168.
Lee Frost Photography 97 b.
Fuji 20 tl, tr.

Giselle Gimblett 51t, 136 t, 153 l.
Hasselblad 17 l .
IBM 20 b.
Karla Jennings 2 c, 55 t, 141 b, 171 r.
Kodak 15 t, 16 b, 18.
Tracie Lee 170 t
Lexar Media 21,
Mark Laita Photography 23 t.
Nadia Naqib 141 t.
NMPFT/Science & Society Picture Library 17 b.
Karen Parker 102, 105 t.
Polaroid 16 t.
P.S.Images 41 r, 50, 78 b, 108, 113, 117 t, 119
b, 129 b, 138 l, 143 b.
Laetitia Raginel 152, 170 b, 171 b, 172 bc.
Paul Ridsdale 37 l, 39 t, 49, 51 bl, 53 br, 54, 95 b,
106.
Chris Rout 31 tc, 60, 62, 69 tc, 101 r, 126 bl , 131 t.
© Sinar AG Switzerland 25.
Piers Spence 48 l.
Umax 28.
Jim Winkley 36 l.

國家圖書館出版預行編目資料

家庭生活攝影：如何拍出生動的家居生活照 / Steve Bavister著：張宏聲校審、郭慧琳、林延德翻譯 . -- 初版 . -- 〔臺北縣〕永和市：視傳文化，2003〔民92〕
面： 公分 .

含索引
譯自：Take better family photos : an easy-to-use guide for capturing life's most treasured events
ISBN 957-28223-8-1 （精裝）

1.攝影 – 技術 2.影像處理（攝影） 2.影像處理（電腦）

952 92007536